大きい建築も、都市計画も、
小さなプロジェクトも、僕にとっては、どれも楽しく、
どれもつながっていることを、
台湾の皆さんにも伝えたいと考えた。

希望能讓臺灣的讀者們知道，
不管是大型建築、都市計畫，
還是小案子，對我來說都很有趣，
都是相關聯的。

全仕事

隈研吾

邊緣建築家

以「全仕事」為題，我將以至今從未思考過的長時間跨距來回顧自己。

如果要用一句話來總結我的人生，我是在兩個形成對比的時代夾縫中生存至今。這兩個時代是工業化的時代，與其後去工業化的時代。它們代表著兩種社會體制，兩種完全相反的設計典範。

在兩個時代更迭之際，發生了各式各樣的插曲、事件，幸運的是我得以身在其中、親身經歷。泡沫經濟崩壞、三一一大地震都是重大的事件，新冠肺炎相比之下又更為重大。我認為新冠肺炎是人類歷史的折返點，它不只是工業化與去工業化的折返點，更是從狩獵採集的時代到工業化為止的人類歷史的前半段，與去工業化後開啟的人類歷史的後半段之間的折返點。我們正處於新時代的巨

大岔口，從過去二十萬年，在朝集中、都市化發展的上坡路向上攀登後，開始走在朝分散、自然前行的下坡路上。我有幸走在兩條坡道的交接之境，得以窺見兩邊的坡道。

某種意義上，我的所有建築作品、全部的工作，或許可說見證了時代，而且還是在這特殊的時代更迭之際的證人，記錄了這殊異的時期。影響我甚鉅的社會學家馬克斯・韋伯（Max Weber）曾使用「邊緣人（marginal man）」一詞，我則是邊緣建築家。

我試著將自己經歷的這段特別的時間分成四個時期。

第 I 期是從一九八六年到一九九一年，埋頭苦幹的五年時間。一九八六年是泡沫經濟最鼎盛、生氣蓬勃的時候，我在那時開設了個人事務所，一九九一年泡沫經濟崩壞，我在東京的所有工作都被取消。

第 II 期是從一九九二年到二〇〇〇年，寧靜的十年。我因失去了所有東京的工作，而能在各地旅行，學習使用當地的材料，發現與在地工匠合作的樂趣，不慌不忙地做著一些小建築。泡沫經濟崩壞後的九〇年代，日本因景氣極差而被稱為「失落的十年。」對失去所有在東京的工作的我來說，也毫無疑問的是「失落的十年。」同時卻也因此在特別又美好的「日本鄉村」，發現了工業化後的新方法、新設計，這麼一想，這十年反而不是「失落」，而是「重獲新生的十年」、「重生的十年。」雖然是沒有工作、沒沒無聞的十年，卻也是我最懷念、得心應手的十年。

「失落的十年」之間完成的小作品，在日本之外有幸受到好評。以此為起點，展開了接下來歷時

網際網路連結鄉村與世界

我在所謂的網際網路時代，切身感受到一介建築師能以網路連結廣大的世界。即便作品不大，只要能展現出某種性格，就算是不明顯的新氣息，世界也會對此迅速反應。突如其來地收到從陌生地方、陌生人捎來的電子郵件。

我的經歷與網際網路的出現、普及恰好重疊，我與網際網路的步伐剛好齊行，千禧世代的我因而得以與世界接軌。在日本鄉下那些小卻獨樹一格的建築，跟因網際網路普及推進的全球化，兩者乍看之下毫不相關，卻在世紀更迭之際，相互呼應、產生共振。

接下來，邀約便從世界各地而來，開啟了我的第III期，在這十五年之間，建築規模日趨擴大。

建築之本是靠不斷累積信用產生的連鎖效應，這點也是藝術與建築的不同之處。因為客戶是將鉅款託付給建築師一人，所以不得不看重建築師的經驗與成績。客戶（業主）會在把工作交給我之前，先看過我先前的作品。他們不只親眼確認，還會詢問他人對作品的評價，訪談知悉當時情況的人，得到「這個人可以託付」的結論後，才會委託工作。

十五年的第III期。直接且突然地從世界各處接獲工作邀約、競圖邀約等。

建築是信用的產物，倘若不一塊一塊細心堆築名為信用的磚頭，就不會有人請我打造建築，無法一蹴可幾或越級而上。所以建築師必須有著長跑選手般的體力、跑法、意志力，才能咬緊牙關，持續創造出好的作品、讓人喜悅的建築。

在第 III 期之間，世界上發生了許多的悲劇。二○○一年的九一一，暴露了建築的脆弱；二○一一年的三一一大地震，對我來說非常珍貴的東北之地受災，在東北的南三陸町、浪江町等進行的災後重建工作，是我在第 III、IV 期的主軸之一。

在第 III 期累積的信用與體力，適逢扎哈·哈蒂的設計案被撤回，讓我得以參與國立競技場的設計。二○一五年的第二次競圖中，我們的方案獲選後，著手開始設計國立競技場。國立競技場曾歷經撤案，因而更備受全世界矚目。我的存在也忽然有所轉變，從在建築業界中的知名度，轉向連一般人都認識，在社會上具有的知名度。雖說如此，奧運對我來說就是一場「狂歡」，很快就會結束、被遺忘，回到原本的日常生活，所以我還是繼續長跑著。二○一五年的分界，以馬拉松來比喻，就像是有著成排杯子的補水站，我並未停下腳步，仍一如既往，以同樣速度繼續奔跑向前。

二○一六年進入了第 IV 期，即便我能以名為「方法」的座標軸，從稍高一點的層次來客觀審視自己過去的工作成果，我奔跑的速度仍未改變。要保持速度，最重要的是，每個部分都維持同樣速度持續進行，無論是第 III 期開始的大型建築，還是九○年代「失落的十年」時一點一滴開始的「小建築」，又或是從設立事務所起未曾中斷的寫作。不管再忙，事務所的規模如何擴大，我從未想過放

棄小建築，甚至對這些小案子，比事務所草創時更感興趣。在寫作上，整理自己做過什麼，想洞悉眼前的時代是什麼樣的時代的心情愈發強烈。

三輪車

能以同樣速度持續奔跑的我，跑法有著什麼樣的秘密和樂趣，是《全仕事》這本書最重要的主題。所以本書不採用一般建築作品集的作法，依時間來排列建築作品，而是嘗試用綜合且沒有順序的方式來梳理，將不論是大型建築、小建築或工藝品等小作品，還有每個時期的隨筆都一字排開。

以這種方式整理「全仕事」後，我意識到我有三種「跑法」，形成如三輪車的穩定狀態，而能長跑不輟。三輪車或許是我身為建築師的特殊之處，是我從村上春樹的散文集《身為職業小說家》中學到的。

村上先生說：「短篇小說是可臨機應變、機敏的手段，用來表現長篇小說所無法完整描寫的細節。文章、情節上得以執行許多大膽的實驗，能夠處理只有短篇這種形式才適用的題材」他也經常將在短編中發現的題材，以長篇這樣大的篇幅加以發展。所以村上認為，無論長篇小說或短篇小說，對他來說都不可或缺。

他的這種感覺正如我的日常感受，我總是同步進行大型建築、小型建築的設計。大型建築中，

確實存在著只有大建築才能實現的世界。大型建築可影響有一定涵蓋範圍的地區，能夠改變某地

的氣氛、人際關係等，具有改變都市、社區形象的潛能。大型建築完成後會有許多人使用，變成他

們生活的場域，能在許多層面影響許多的人，影響他們的生活方式，甚至是人生觀。我理所當然希

望建築的影響是好的，人們會因建築而幸福、有活力，在設計時也對此費心。換句話說，我相信因

大而產生的可能性。

然而，大型建築會有眾多的人與組織參與，因為不這樣的話，就無法實現。這些人與組織等都

有其想藉由這個大建築實現的事，他們各有各的想法、感情。即便不是親身參與建設，周邊受建築

影響的人、組織之多，在大型建築時也是極其龐大。光是要協調這些人的想法就需要大費周章，耗

時許久。在過程中，必須對許多事妥協，也可能削弱了最初的概念，是種壓力也是挫敗。所以撰寫

長篇小說（大型建案）時，就自然會想寫寫短篇小說（小型建案）。

反過來說，在創作短篇小說（小型建案）之中，也會突然有如村上春樹的靈光乍現，發現可供

長篇小說使用的構想。小型建案的參與者寡，時間也寬裕，較容易可以挑戰實驗性的大膽作為。一

般可能會認為大型建案的時間較多，確實以整體長度來看，要花費漫長的五年、十年時間。然而，

那是每天被利息、繁雜的審議追趕的十年，毫無喘息的空間。尤其在大型建案中，不可輕忽利息，

所有人看起來就像一群家畜，受名為利息的經濟之鞭驅策而奔馳。

小型建案卻存在於社會中的各種體制之外，就像是附屬的存在。不受體制束縛，也不會被體制追趕。相較之下，可以更從容不迫，慢條斯理地思考與嘗試。例如本書中的浮庵、Memu Meadows 等，是使用薄膜的有趣小案子，在這類案件中反覆實驗後，成就了高輪 Gateway 站的膜屋頂。為解決各種不得不面對的課題，進化成大尺度、性能卓越的膜屋頂。

我在失落的九〇年代的清閒時期，使用在地木材建造小建築，後來更延續到國立競技場的表現形式，使用來自四十七都道府縣的細木。在栃木深山裡的小建案石之美術館，我跟兩位爺爺級工匠不斷嘗試堆疊石塊的方法，後來也促成宛如石塊的角川武藏野美術館的誕生。要是沒有這些小小實驗的累積，就無法大有成就。

要不是有短篇這樣自由的實驗，就寫不出有趣的長篇。長篇將被眾多讀者閱讀，還可能改變世界的氛圍。撰寫長篇時，又會因為壓力，回頭創作短篇。大型建案與小建築就這樣互補，如車子的兩個輪子般支持著我。

支持著我的第三個車輪，則是書寫這樣的行為。不是兩輪，而是三輪，這也是同時享受創作實體與寫作的我，與村上春樹先生的迥異之處。

至於為什麼我會想動筆寫作呢？又為何我會覺得寫作支持著我呢？那是因為建築與小說不同，其中存在太多的雜質。建築是一種經濟行為，不動用大筆資金就無法完成。建築經常還與政治有關，例如公共建築是政治家依政治判斷而建。即便是私人建築，希望如何改變其所在城市、地區

600

等政治意圖，與建築本身也必然不是毫無關聯。政治會直接或間接影響建築。民意會以選舉中勝出

的政治家為媒介，透過他們影響建築。結果就是政治獨具的各種偏見籠罩著建築。雖然一般來說，

會認為建築趨近藝術，是一種文化性的存在。實際上，其中卻由政治、經濟等不純粹的體制、原理

介入，我們平日的設計行為，必定會受到這些雜質牽制。

不過，當在一段時間後，重新審視自己設計的作品，思考這些雜質時，不可思議地會感覺雜質

的山在向後退。存在雜質背後，如時代精神般更大的東西，將逐漸清晰。就連雜質都看起來彷彿是

時代精神、時代體制的產物。在建築完成後經過一小段時間，一併觀看好幾件作品時，特別會出現

這種感受。將所有政治、經濟這類的雜質、雜音都包含其中，來發掘自己至今所作所為的意義、個

人滿是雜音的人生的意義，讓我感到得救。

寫作對我來說，是如上所述的作業，是藉此發現建築的意義的作業。如此一來，對身為三輪車

的我來說，寫作這樣的行為，就成為支撐我的重要車輪。

我這種作法，其實也跟柯比意（Le Corbusier）的繪畫與建築的關係有些相似。柯比意一生畫圖

不輟，他早上在自己家畫畫，下午到工作室設計建築。畫能讓人感受沒有雜質的世界，柯比意想必

從中得到安慰與鼓勵。柯比意也寫了很多書，當時法國的代表性評論家保羅‧瓦勒里（Paul Valéry）

也對柯比意的文章給予好評。他也是三輪車。只不過，柯比意的文章是為了倡議的宣傳，我的文章

則是完成工作後的自省、整理。柯比意在事前書寫，我在事後書寫，在事後整理，能讓我看見前行

的方向。

因為三個車輪保持平衡，就算向左右、前後搖搖晃晃，身為三輪車的我還是可以持續長跑。我至今為止的作品集中，未曾記錄藉這三個車輪來支撐的模樣。建築作品集是建築作品的匯集。某種意義上，本書是我首度揭露自己長跑的秘密，所以才訂下了略顯誇大的書名「全仕事。」

1 原為美國芝加哥學派社會學家羅伯特・艾茲拉・帕克（Robert Ezra Park）提出的概念，指受兩種相異文化影響，卻又不完全隸屬於其中一邊的人。（本書注釋均為譯者補充說明的譯注）

2001

負ける建築

隈 研吾

2015

1992

隈 研吾
新・建築入門
思想と歴史

CHIKUMA SHINSHO

建築的欲望の終焉

隈 研吾

[住宅私有本位制]
賀本主義の行くえ

隈 研吾
建築の危機を超えて

2000

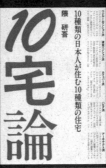

隈 研吾
10種類の日本人が住む10種類の住宅

10宅論

1986

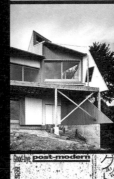

Good-bye, post-modern
隈研吾著
グッドバイ・ポストモダン

IT後のアメリカ建築事情

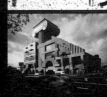

1991

026

013

003

[第三期 | 2001—2015]

118

PART ——

[第一期]

1

1986

1991

基督教與任意妄為

我在第 I 期所做的事，看起來都相當任意妄為。無論是蓋的建築：伊豆風呂小屋、M2等，還是以《10宅論》為代表的文章等，都非常任意妄為。一些艱澀高深的前輩建築師，還曾批評《10宅論》寫法嘲諷輕浮，是本「胡鬧的書。」我在《10宅論》出版時，拜託大學時期的恩師之一，建築史家鈴木博之老師幫我寫書腰推薦文，承蒙他惠賜了一句「讚美」…「他是建築師中的 enfant terrible（令人害怕的孩子）。」讓我闖出名號的作品「M2」，也是比起設計、思想，反倒是「胡鬧」引發話題，受到不要再亂搞了的斥責。我青春時代的任意妄為，是以《10宅論》與M2為代表，至於原因可能會讓人出乎意料，背景有著我從小以來，各種關乎基督教的經驗。以日本人來說應該算罕見，我從小

028

時候就有不少接觸基督教、天主教的機會。接觸的還是許多不同類型的基督教。

首先是同住的外公深堀清彥，他信奉內村鑑三，內村提倡的是日本特有的基督教派「無教會派。」外公是自行開業的醫師，厭惡與人交際，有此特立獨行。每當休假時，他就會一個人默默地整理庭院。為了養花種菜，他把自己的小醫院，從東京的大井，搬到當時還都是田的橫濱大倉山。外公很疼我，怎麼栽培植物、該如何對待自然等全部都是他教給我的。

受外公影響，我被送到田園調布幼稚園，是由新教的日本基督教團經營。我從小就搭東橫線上下學，每天早上做禮拜，星期六則到寶來公園附近，參加田園調布教會的聚會。宗教空間相當不凡響，特別的光線從高聳的天花板灑落，雖然我當時年紀小，卻相當感動，是我最初的空間體驗。

再來是中學六年時間，我就讀的榮光學園，是一所天主教派的修道會耶穌會所經營的男校，在德國人、西班牙人神父的教導下，我被灌輸了滿滿的天主教教義、倫理。耶穌會在世界各地都設有學校，其教育方式的嚴厲，無論在哪個國家都很有名。像是「中間體操」，就算在嚴冬，也要我們裸著上半身在操場跳操，根本就像在軍隊受訓。我們還有條絕對不能搭公車到校的嚴厲校規，為了不讓我們在從大船站到學校的路途中，有機會接觸附近的高中女校學生，就算狂風暴雨，也要行經陡峭的坡道，花二十分鐘走到學校。

據說最容易取得的基督教解毒劑，是讀教會學校。從小接觸基督教，讀過好幾所教會學校，接觸天主，讓我因此對基督教產生許多反感。我的性格會厭惡受他人束縛，討厭遵守規則，或許是來

自對基督教的反彈。只不過，在此同時我個人也跟幾位神父變得親近，從而對歐洲文明的核心部分，獲得一些啟發。神從小就在我身邊，我的青春時代就在時而抵抗祂，時而反過來苛責自己下度過。因為曾接觸基督教，讓我萌生對自由的渴望，也養成自省的習慣。

天主教最重要的教導是，因為有神，所以才有倫理、道德；因為有神，人們必須遵從神所定下的道德規範。日本社會中，明明沒人相信有神，卻有著不計其數一定要遵守的規則與規範。也就是說，我們有成千上萬「我們這的規矩」這類的東西，要是有誰打破，就會被排擠、孤立。從服裝、建築和裝潢這類關乎個人喜好的部分到所有的一切，都被這種集體主義所限制，青春時代的我對此非常不滿，從而任意妄為。

我的任意妄為因此不僅僅是對抗基督教那種「由上而下」的壓迫，也是對抗日本那種「從旁而來」的壓迫。基督教的思想，認為「旁人」無關緊要，只要能與神連結就好，我從天主教的神父身上學到這種基督教式的個人主義，從而獲得武器，得以抵抗「從旁而來」的集體壓迫。

耶穌會的神父常以家庭訪問為藉口來我家玩。他們會一邊暢飲啤酒（我還是高中生，所以沒有喝），一邊大笑著談論日本社會的荒誕、日本父母的荒誕，還有修會內的陳腐舊習如何荒謬。看著他們自由的對話，讓我得到打破日本社會規矩的勇氣。親近基督教，反而讓我更嚮往任意妄為。基督教與我的關係，似乎跟作家井上廈的自由、幽默有相通之處，井上在中學時，曾被寄養在天主教修道會喇沙會（De La Salle Brothers）的孤兒院。

邊緣人與反禁慾主義

在從榮光學園畢業，為了成為建築師進入大學後，我與基督教又有了新的交會。在教養學部時期，我曾修習社會學者折原浩老師所開設，講述馬克斯·韋伯（Max Weber）的課。因為這門課是用馬克斯·韋伯的著作《新教倫理與資本主義精神》當教科書，我想聽聽看才華橫溢的社會學者，怎麼分析我青春時代又愛又恨的對象基督教。因安田講堂事件（一九六八）廣為人知的東大門爭之時——對在一九七三年入學的我來說，還是沒發生幾年的熱門事件——折原老師因為當時跟學生一起對抗大學，而被叫作造反教師，我對這件事也很有興趣。

折原老師指出新教主義的勤勉、禁慾精神，是二十世紀的資本主義、經濟發展，及其利益追求主義的基礎。我對此大感震驚，因為從榮光學園的神父口中，我反覆聽到並深有同感的是，傳自馬

附帶一提，《突然出現的葫蘆島》（ひょっこりひょうたん島）是我孩提時代最著迷的電視節目，井上廈是該節目的原作之一，節目首播是在一九六四年的四月。一九六四年東京首度舉辦了奧運，當時小學四年級的我，在看了丹下健三設計的國立代代木競技場後，立志成為建築師。同樣在一九六四年，還發生另一個對我來說重要的事件，就是認識《突然出現的葫蘆島》。

太福音的耶穌話語：「有錢人要上天國，比駱駝穿過針眼還困難。」韋伯的分析卻與馬太福音的駱駝背道而馳，新教主義中，特別是胡格諾派（Huguenot）的思想，成為賺大錢的動力，創造出資本主義的繁榮，我眼睛上好像有鱗掉了下來。

而且，馬克斯・韋伯還是處於兩種文化價值觀交界的邊緣人——韋伯的父親是現實的政治家，母親是虔誠的胡格諾教徒——他被夾在處於兩個極端的父、母之間，卻能產出針對新教主義的獨到論述，這也賦予了我勇氣。以邊緣人的角度來回顧自己，就能發現我有不少相符之處。我出生在東京與非東京交界的「橫濱鄉下」，從幼稚園起，就過著在都市與鄉村之間來來去去的邊緣人生。雖然讀的是高級住宅區田園調布的幼稚園與小學，但住的大倉山，卻是根本不像橫濱的後山地區，直到家裡附近突然出現了新幹線的新橫濱站才有所改變。並非來自鄉下，卻也不是來自都市的我，一進到大學，就馬上體會到自己的立場有多麼一言難盡。

我的父、母也如韋伯的雙親是兩個極端。父親是在明治年間出生的「父權家長」，對家人壓迫，一生不苟言笑，是勤勞不懈的上班族。母親的成長背景，卻是信仰無教會派基督教，相較之下自由的醫生之家。就連年紀，母親也比父親年輕十八歲，他們之間也存在世代隔閡。雙親來自截然不同的文化背景，他們的衝突、對立，是從小我家的日常風景。

在認識折原老師之後，讓我能客觀審視自己的成長過程，原本因自己成長在各式各樣的境界而感到內疚的我，因此得到了某種自信。

後來在學期末時，作為社會學課堂的最後一份報告，我繳交了一篇名為「邊緣人的我」的廢文，雖然文章很私人、幼稚、難登大雅之堂，卻幸得折原老師給了高分，還有鼓勵的評語，也讓我在後來對書寫產生自信。

透過折原老師認識了韋伯，對我後來的思考、建築設計都有著深遠的影響。先是解開了我覺得現代主義建築存在不協調感的謎題。我意識到這份不協調感，源自現代主義建築是奠基在新教主義的禁慾、勤勉主義之上。我為了學習建築進到建系，但大學建築系的教育方式，卻是彷彿宗教的呆板教育，將柯比意、路德維希・密斯・凡德羅（Ludwig Mies van der Rohe）兩大巨匠奉為神祇。我打從心底難以喜歡，他們以鋼鐵和混凝土搭建，禁慾般的建築。倘若資本主義、現代主義與新教主義是一體的，那我也就能理解，自己為何無法接受現代主義建築那種工業化時代的均質主義。

更後來，八〇年代之後的建築界，出現許多對現代主義的批判，探究柯比意的家庭背景與他禁慾般的設計間的關係，柯比意是來自在法國受壓迫而逃往瑞士邊鄙的胡格諾教徒家族。遠早於二十世紀出現現代主義之前，胡格諾教徒的房子，就已經有著不裝窗簾的大型玻璃窗，他們習慣以此在神的面前證明自身的潔白。以密斯為代表的現代主義的大型玻璃窗，其原型居然是胡格諾教徒的玻璃窗的批判，也相當耐人尋味。我在七〇年代，閱讀馬克斯・韋伯時的直覺感受，終於在八〇年代的現代主義批判中找到原因。

033

不裝飾的破舊

我在第 I 期的建築中，另一個追求的重點是破舊。不只是嚮往自由與任意妄為，我還憧憬著破舊之物，嘗試打造破舊之物。即便是我第 II 期以後的建築，在解讀它們時，破舊仍是重要的關鍵概念。

就如我先前所述，當我進大學開始學建築，很快就感到現代主義不對勁。並非我特別早熟，七〇年代的當時，逐漸出現批評現代主義的言論。重新回顧當時我如何批判現代主義，又是覺得現代主義的哪一個部分不協調，發現可以將現代主義的批判分成兩支：裝飾派與破舊派。

裝飾派是自八〇年代起，被稱為後現代主義的潮流。贊成裝飾派的人，批評禁止裝飾的現代主義很壓抑。他們提倡恢復裝飾，在建築上採用大量的華麗裝飾——也就是後現代主義建築——在八〇年代大為流行，搭上當時泡沫經濟的浪潮，在世界各地的都市大量繁衍。我在一九八六年開設事務所，那一年恰好是後現代主義的巔峰，對於後現代主義的大量裝飾，我同樣無法喜歡。

在成立個人事務所之前，一九八五年到一九八六年我在紐約的哥倫比亞大學當客座研究員，沒什麼責任成天晃來晃去。住在紐約時，我對當時的紐約天空，一棟接著一棟長出來，過度裝飾的

後現代主義風格的超高層建築感到厭煩。

我當然也看不慣現代主義的死板，但也受不了後現代主義的裝飾，不知自己該何去何從。在看不見未來的煩躁狀態下，開始撰寫我的第一本書，「胡鬧」的建築論述《10宅論》（一九八六）。

我在《10宅論》中，把日本人所住的住宅分成十類，嘲弄這十類建築風格低俗、欠缺教養、自以為是。這本書是不懷好意的手段，藉此對愚蠢的人們嗤之以鼻，他們憧憬「美妙的住宅」，結果是欠下大筆房貸，只能將人生奉獻給房子。

我從幼稚園時代起，就搭東橫線在橫濱鄉卜的大倉山，與高級住宅區的田園調布之間來回，我不懷好意地觀察起住在東橫線在各個車站的朋友，觀察他們各自形形色色的家、各式各樣的生活型態、生活水準，這些經驗成為這本挖苦式的住宅批評的基礎。我在其中最大力抨擊的，是我幼稚園時還不存在的清水混凝土住宅，又名建築師派。現代主義建築原是工業化時代的制服，我認為清水混凝土住宅就像是其孤寂的末路。源自新教禁慾主義的混凝土住宅就已讓人窒息，清水混凝土住宅的誕生又加上了日本人風格的村落集體主義。光是看到它冷硬的外表，就足以使人心情黯淡。

一九八〇年代的日本建築界，將清水混凝土的住宅，視為抵抗單薄、充斥金權的社會而存在的堡壘，是最為「倫理的」住宅。對包含我的朋友等年輕建築師來說，清水混凝土住宅才是「神聖的建築。」為了能對這不可思議的認真氛圍一笑置之，我為清水混凝土住宅奉上宏偉的稱號──建築師師派。

035

根本沒人相信宗教，卻又莫名處於倫理且壓抑的氛圍，讓我難以忍受。另一方面，我也受到紐約的自由氣息的激勵。不管是不是會受前輩建築師大力抨擊，就寫下了《10宅論》，試圖用玩笑來一掃看不見未來的忐忑不安。

紐約時代的我，就像這樣對現代主義、後現代主義等所有建築形式付之一笑，其中唯一讓我有好感的是以洛杉磯為據點，剛開始出名的法蘭克·蓋瑞（Frank Owen Gehry）。理由在於他的建築，用一句話來說就是破舊，蓋瑞大方地使用皺巴巴的鐵皮屋頂、最便宜薄如紙的合板，實在破舊得恰到好處，讓我心生好感。

蓋瑞的建築在我眼中，就像是以破舊為武器來批判現代主義建築。正因為現代主義建築是工業化時代的制服，而讓工業產品那種閃亮、光滑的質感，分毫不差、準確無誤的精密度，成就了現代建築之美。蓋瑞的破舊則像是不把工業化時代的閃亮、光滑、精準當一回事。後現代主義只不過是一種鄉愁，緬懷早於現代主義的時代，相對於此，蓋瑞的破舊則讓人得以預見未來的建築。

在我看來，比起現代主義建築那種工業化時代的清貧，也就是胡格諾式的清貧，蓋瑞追求的像是其他種的清貧。後現代主義的裝飾性、學究式的方法，與清貧形成對比。我在蓋瑞的破舊中，還能感受到有別於勤勉主義的狂妄的清貧，並深有同感。

我想是因為他的建築與我出生、成長的橫濱大倉山的家，兩者同樣破舊的緣故。低階開業醫師的外公，為了個人種田的興趣，將診所從東京的大井，搬到當時還水、旱田連綿的大倉山。大倉山

的家是棟為了種田而蓋的木造小平房，反正就是很小。當時是，一九四二年，日本正處於異常艱困的狀態，根本無法花太多錢蓋房子。因此房子裡全都鋪上了榻榻米，風會從木窗框的縫隙吹進屋裡，一到冬天就十分寒冷。

我朋友的家都既閃亮又光滑，跟我家相反，讓我更覺得自己家破舊。正如先前所述，身為邊緣人的我，從幼稚園起，就從這棟破舊的家出發，搭東橫線、越過多摩川，來回田園調布的朋友們的家，都嶄新又氣派。一九六〇年代初始，擁有自己的家的風潮在東急線沿線興起，從大倉山以外的東橫線車站上下學的朋友，他們的家同樣又新、又閃亮、又光滑，唯獨我家既昏暗、又陰晦、又粗糙，相比之下更顯得破舊。

因為我是在父親四十五歲時出生，他那時候就已經是屆臨退休的爺爺，跟朋友閃閃發亮的年輕父親相比，顯得老態龍鍾而陳舊。破舊的家、老弱的父親兩相共振之下，震盪幅度增大，讓我不想帶朋友回家。

然而這份對破舊抱持的嫌惡，後來卻轉變為愛情。契機是在我中學時發生的公害問題。閃亮潤澤的高度經濟成長，是以一九六四年的東京奧運為代表，憧憬著這些的少年限研吾，因為公害問題，從此對高度經濟成長、工業化不再感興趣。接著開始逐漸覺得破舊出乎意料的還不賴。現在回想起來，破舊才是我的建築的起點，是我的美學、價值觀的基礎。蓋瑞的建築中帶有洛杉磯鬧區風格的破舊，我的背景讓我深有同感。

037

只不過，蓋瑞在那之後漸漸喪失了破舊感。我剛知道他的時候，他經常使用的鐵皮波浪板、便宜的合板等，後來都消失無蹤。他的代表作西班牙畢爾包的古根漢美術館（一九九七），是以閃閃發光的昂貴鈦金屬板包覆。或許是要設計象徵畢爾包的光輝紀念性建築，不太容易貫徹狂妄的破舊。

對我來說，我能不失去對破舊的興趣，維持破舊，則是因為我認識了木這種材料。如果沒有認識木，我就無法進一步理解破舊。雖然我是在第II期漂流各地的時期，才真正認識了木，但早在第I期的超低成本住宅伊豆風呂小屋時，就已經感到木與鐵皮具有可能性。

伊豆風呂小屋是超低成本的別墅，替只對溫泉感興趣的朋友設計。他的需求奇妙，因為是專為溫泉打造的別墅，所以不要氣派的客廳和餐廳，只要豪華的浴池，還有寬廣的更衣空間。覆蓋鐵皮的簡陋木造建築，只有落水管略為高級。落水管是從後方的竹林裡砍下竹子做成集水槽，以木製的雨水漏斗承接，再連接同樣用竹子做成的垂直排水管。建築細部的靈感，是來自修學院離宮的竹製集水槽。天皇家與德川家之間維持著複雜的平衡，來自修學院離宮的竹製麗的寬永文化的邊緣人。我以竹製落水管，連結了後水尾上皇建於都城邊角的修學院離宮，與伊豆的超低成本破舊別墅。無論是竹製落水管或木製雨水漏斗，理所當然都會在數年後腐朽，然而，逐漸腐朽的過程也十分美麗。

我因為伊豆風呂小屋，發現比起蓋瑞的鐵皮，木材與破舊的連結更深。對我來說，破舊是會腐朽的。生物必然會老、會死，會逐漸腐朽。木這種材料，雖然讓我感覺破舊，卻也讓我看見了本質。對我來說，破舊是會腐朽的。生物必然會老、會死，會逐漸腐朽。

作為生物巢穴的建築，也同樣會日漸腐朽。從木的破舊中，我學會接受那樣的命運，不逃避那樣的命運，是建築的起始點。

在第 I 期的最後，自暴自棄、到處遷怒下的我，認識了木。從那時起，我得以一直與破舊同行。木教會我破舊關乎生命，連結了生與死。不良少年認識了死，而稍微變得堂堂正正。

破舊幾何學

伊豆風呂小屋中，除了木，還有另一項重要的挑戰，也就是否定幾何學（geometry），這點也延續到我後來的建築。

當時建築界當道的是磯崎新先生，他以幾何學為武器，接連發表以幾何創造的美麗建築。受此影響，長方體、球體等整齊的幾何形態達到巔峰。安藤忠雄先生憑藉清水混凝土成為年輕人的英雄，他的建築也因完美的幾何形態享有聲譽。

建築師以幾何學為武器，並不限於八〇年代。柯比意、密斯等現代主義的建築師，同樣是以單純的美麗幾何形態聞名。追溯更之前的時代，文藝復興後的建築師，其最重要的能力，是能熟練地運用幾何。建築師這種職業所需的能力，正是架構在幾何學之上。

為什麼我會想要破壞幾何形態，理所當然是為了對抗磯崎先生、安藤先生等前輩。更甚者我原本就討厭，建築師安坐在幾何形態之上，散發高高在上的氣息。

所以我在伊豆風呂小屋，不只主要使用鐵皮這種單薄的材料，還試圖徹底打破幾何形態。

我先是試著完全避開直角，以七十八度、一百○三度等稍微偏斜的角度來取代九十度。現實中的簡陋臨時小屋也是處處歪扭，會逐漸壞去、腐朽凋零，到最後成為巨大的垃圾。我從最初就以創造腐朽到一半的感覺為目標。接著，我在歪扭的平面之上，再放上強調歪扭的屋頂。這種歪扭的幾何形態，我認為也可以稱之為破舊幾何學。落成的「風呂小屋」帶有荒廢的風情，我對此非常滿意。

稻取當地的工匠中澤先生卻是抱怨連連，他每次只要一喝酒，就會開始埋怨：「我根本沒想過，只是比九十度歪一點就這麼困難。要是我一開始就知道，這麼麻煩的工作我才不會接呢（笑）。」

幸虧有耐心十足的中澤先生，這棟精細複雜的破舊建築才得以完成。這是我值得紀念的第一號反幾何建築的落成。

中澤先生直接的抱怨，讓我明白了，只有反幾何就只是不好蓋而已，只不過是種自我陶醉。原本是為了批判看起來高高在上的建築、自以為是的幾何學，卻讓自己陷入某種自我陶醉，反而很惡劣。所以在第II期以後，我追求的破舊幾何學，就變成是以合理、反幾何、不陷入自我陶醉為前提。我也逐漸發現，要達成這樣的目標，電腦是好幫手。電腦是讓我可以在合理狀況下實現破舊的道具。

040

2 東京大學的學制，一、二年級時隸屬教養學部，再細分為文、理等各科廣泛學習相關基礎知識。

3 出自《使徒行傳》九章十八節：「掃羅的眼睛上，好像有鱗立刻掉下來，他就能看見。」

10宅論
Jutaku-ron [4]

我的第一本著作。

我從一開始學建築時，就喜歡寫文章。研究所時期，我以古魯波·斯貝奇歐（グルッポ·スペッキオ）、聖吾評等筆名暢所欲言，批評前輩建築師。一九八五年，我當上哥倫比亞大學的研究員，離開東京，搬到了紐約，綜觀式文本因此誕生，這是一種將所有事物比較後加以定位的寫作方式。—

4 隈研吾《十宅論：解讀日本住宅與日本文化的深度關聯》（遠足文化，2016），原書名《10宅論—10種類の日本人が住む10種類の住宅》。

5 書籍出版後，再以較小開本形式出版，售價較為低廉。

10種類の日本人が住む10種類の住宅

隈 研吾

10宅論

建築師派的住宅是現在的簡陋小屋，有著什麼樣的特徵呢。基本上外牆是清水混凝土。先是以這種「不加裝飾」的外表，來表現簡陋小屋的貧瘠，展現這種住宅的主軸是侘寂。再來是容易說服業主，因為使用清水混凝土的理由無比正當，其為「最經濟的材料。」路易威登的包包藉獨創的PVC塗層材料，而能與其他許多的精品包包做出區隔，建築師派則以清水混凝土的外裝，創造與其他住宅的差異。—

1986.10

Toso 比頭
Toso Publishing

雖然我試著在比較下定位、一笑置之，但當被問到：「要是你會怎麼做」我其實也沒有答案。當時就只是想否定所有的前輩，原因在於我是想對「建築」本質上的自以為是、可疑蹊蹺付之一笑。

——

以《金魂卷》（一九八四）創造流行的渡邊和博，覺得這本書有趣而聯絡了我，幫我畫了文庫[5]版本的封面。渡邊寄給我的「TOKYO螺栓孔通訊」相當有趣。

02

伊豆風呂小屋
A Small Bathhouse in Izu

我最初的住宅作品。業主說想要像更衣室一樣的家，當時的我想對「神聖的住宅」付之一笑而內心焦躁，因為遇到理想的業主而雀躍，還幫作品取了個戲謔的名字「風呂[6]小屋。」我十分喜歡花草樹木，也非常喜歡水，處女作是「風呂小屋」相當具象徵意義。

—

為了挑戰低成本的極限，外牆使用鐵皮

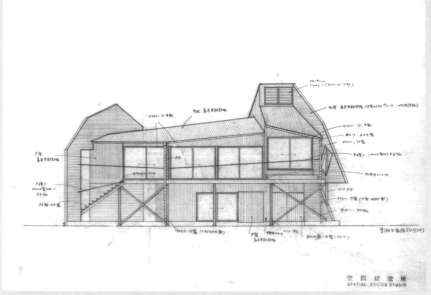

空 間 研 究 所
SPATIAL DESIGN STUDIO

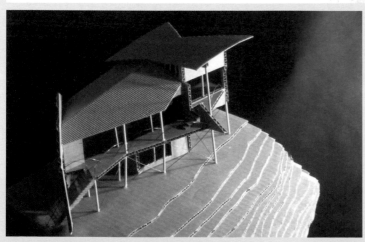

一 用單薄的瓦楞紙板做成的模型，也是當時追求破舊的產物。

波浪板，內部裝潢不管是地板或牆壁都用塑合板。塑合板（particle board）是將木屑粉碎成粒狀再壓制成型，質地或顏色都很美觀，每平方單價也比椴木合板、石膏板上漆還便宜。

——

粒子（particle）這個名字，也與我後來的建築方法中，重要的粒子化（particlization）相通，既像是偶然，卻又是必然。

1988.07

靜岡縣熱海市
Atami-shi, Shizuoka, Japan

6 「風呂」為日文中的洗滌沐浴之處。

一 用後山的竹子製作水平、垂直排水管。

03

某廣告代理商裡的某人曾跟我說：「我讀了《10宅論》後就很想見你，所以就來了。」M2是我跟他意氣相投，一起組隊參加競圖，進而實現的作品。案子是從文章開始，也很有「三輪車」風格、很有趣。

我們跟讓精巧的 Eunos Roadster 大獲成功的馬自達夥伴們，一起討論如何打造出「新空間」，能在其中設計出有著新的感性（Kansei）的車

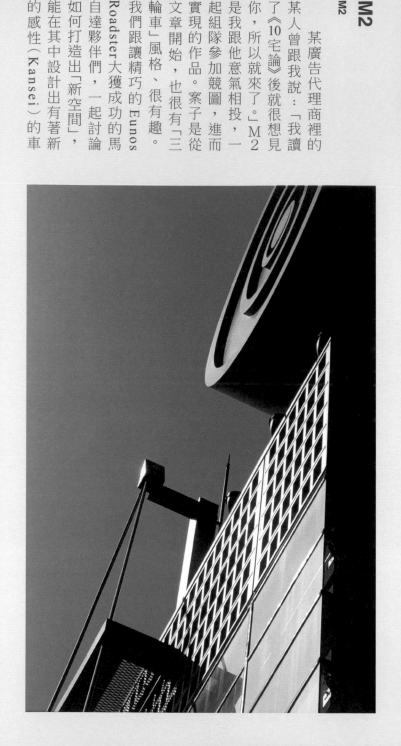

一　將高速公路的鋁製隔音牆用在外牆、內牆。

輛。結果是將過去（愛奧尼克柱式）、未來（高速公路的隔音牆）、尺度、材料等混在一起。當時還有傳聞，前面的十字路口，因為建築太嚇人而變成容易發生事故的地點。

—

其後，馬自達將大樓賣給MEMOLEAD，二〇〇三年在設計幾乎未修改下，重新啟用作為喪葬場。在我向馬自達的社長簡報時，曾被問：「這個設計能維持多久？」，即便誠惶誠恐我仍回答：「獨一無二的設計得永生。」要是不獨一無二，這棟建築可能在改設成喪葬場時就被拆掉了。

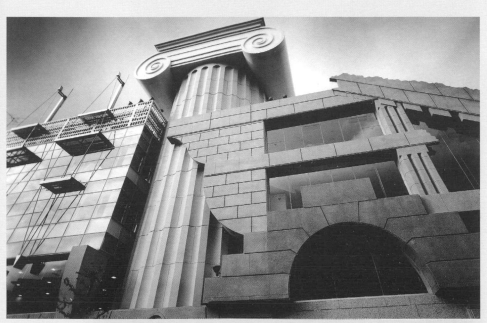

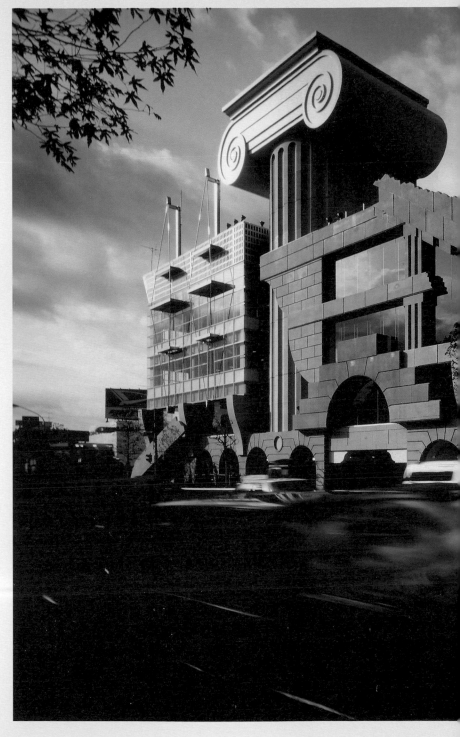

1992 ——— 2000

建築是罪惡

泡沫經濟崩壞時，進入了我的第 II 期。某些評論家、歷史學家如此解說：「泡沫經濟崩壞，一夜之間進入新的時代，限的建築風格，也從泡沫經濟而歡騰的 M 2 那種膚淺的建築，在一夜之間，轉變成關心在地，以自然為本的建築。」但就我本人實際的感受而言，人才不會突然改變。更何況泡沫經濟崩壞這一事件，我也不覺得是「一夜之間」的劇變。股價的終值是從一九八九年十二月二十九日的大納會[7] 衝上最高點後，便在數年間上上下下逐漸往下掉。正確來說，把泡沫經濟崩壞描述的像是歷史事件也不準確，三十年後的今天，日本也還在持續崩壞、走下坡。更誠實地說，十歲的我，在一九九四年認識了丹下健三設計的代代木競技場，立志成為建築師。對我來說，從那一

年的首屆東京奧運起，日本一直處於沒落狀態。

就經濟統計而言，一九六四年後的日本仍處於高度經濟成長，經濟並不是從一九六四年就轉向衰敗，進入低度成長的時代。只不過，十歲的我卻感覺，以東京奧運這樣的慶典為最高點，在那之後，世上的一切都開始走下坡。因為一九六四年那種巔峰的感受太過強烈，讓我更加這麼覺得。

東海道新幹線開通後，我家附近的田地裡，出現宛如巨大混凝土怪獸的新橫濱站，在赤坂見附的上空，飛來名為首都高速公路的另一隻怪獸，大量的汽車在高速公路上來去，散布廢氣與噪音。我先是興奮，卻在那之後急速冷卻。

我當時正處於思春期，不安定的精神狀態之中，在各種負面事件、新聞加持下，使心情更加速冷卻。每當水俣病、痛痛病、光化學煙霧等成為話題，我就覺得曾對奧運狂熱的自己，是如何愚蠢幼稚，進而變成反對世上一切，憤世嫉俗的小孩。另一方面，又因為認識了基督教，憤世嫉俗的目光，曾對高度成長狂熱而生的罪惡感，兩者相加之下，在責怪社會的同時也責怪起自己。

起自一九六四年的綿長下坡路上，我最難忘的是發生在一九七〇年夏天的經歷，正值高一的我前往了大阪萬國博覽會。我對大阪萬博是有所期待的。當看到主題是「人類的進步與調和」，揭示針對高度成長、經濟至上主義等的反省之下，除了進步、成長，也必須注重調和，讓我期待能看見不只是狂歡喧鬧的事物。

其中還有著對建築師黑川紀章先生的期待。當時的黑川先生，不斷批評他的老師丹下健三所

053

代表的高度經濟成長。他是設計潮流——代謝派的中心人物之一，提倡我們需要以基於生物原理的代謝派（Metabolism，新陳代謝之意）設計，來取代機械為主的高度經濟成長。高度成長是造新拆舊的推土機式開發（scrap and build），他提案以緩慢漸進式代謝的建築來取代相當具說服力。

高度成長基本上是以美國與歐洲為楷模，追求趕上、超越它們，黑川先生亦將這點視為問題。

他主張接下來是以佛教為根基，建造亞洲風格的都市、建築，我對此深有同感。由這樣的黑川先生來設計萬博會場的建築，讓我滿懷期待，前往了夏天的萬博會場。

結果卻是大失所望。美國館、蘇聯館等大國的場館，就只是在誇示權勢、經濟實力，是讓人覺得丟臉的沙文主義產物。以櫻花花瓣的形象設計的日本館，同樣無比低俗。我一心期待的黑川代謝派建築，更是讓人失望。代謝派建築以鐵製膠囊堆疊的造形，跟生物還是亞洲都相去甚遠，看起來像高度成長所創造的新種怪獸。總之，我在其中感受不到一絲對建造建築的反省和罪惡感，只覺得黑川的著作、能言善辯一切都很虛偽。大阪的夏天異常炎熱，場館前的大排長龍也令人煩躁，我在對一切都感到失望下，精疲力竭地回到了東京。

我很清楚建築是浪費有限的資源與能源，在有限且無可替代的土地上建築，所以建築的存在本身就是一種罪。阿道夫・路斯（Adolf Loos）曾說：「裝飾是罪惡的。」，我則深感「建築是罪惡的。」

大阪萬博的建築中，讓人感受不到一絲一毫這樣的罪惡感。但該如何讓這份罪惡感穩穩扎根，創造出宛如從罪惡感中精煉而出的建築呢？高中一年級的我，當然想不出答案。因為找不到答案，讓我

更加煩躁，更對設計萬博建築時思考短淺的大人們，跟他們的建築愈發厭惡。這份厭惡從高一的夏

天延續至今，未曾改變。

因此我才不覺得萬博的二十年後，一九九一年的泡沫經濟崩壞有什麼了不起。無論是在那之

前或之後，大人們對建築從來不反省，欠缺對建築的罪惡感。我自己在一九七〇年或是一九九一年

時，也不是說就有了答案，比起那些大人，可能更罪孽深重，讓我更為焦躁、妄為。

消除建築

雖說如此，對我來說一九九一年泡沫經濟崩壞仍然是一大事件，因為我在東京的所有工作都

被撤銷。我的事務所設在東京中心的青山，東京的工作卻掛零。只不過現在回想起來，這是前所未

有的幸運。沒有工作，讓我決定到日本各地探訪鄉村，並實際展開旅程。

去了鄉村後，我有兩個發現。其一是發現日本鄉村之美。我曾到過撒哈拉沙漠調查聚落，在紐

約時也經常夜遊，日本的鄉村則是睽違已久。但比起好久不見，我甚至還有著初次見面的感覺，慢

遊之中，發現日本鄉村居然這麼美麗而嘖嘖稱奇。我甚至還想，不蓋建築之類的，還美得更均衡。

我第一次拜訪大島上的龜老山時，也對多島海之美大為感動。大島是位於愛媛縣的瀨戶內海

055

上的島，當時的町長聯絡我，希望能請東京的新銳建築師，在島上最高的龜老山上，設計一座醒目的瞭望臺，當作大島的地標。因為在東京沒有工作，睽違已久接到工作讓我很開心，旋即飛奔前往大島。到了島上，在基地所在的龜老山上，披荊斬棘往上爬，等爬到山頂，卻很遺憾地發現，山頂已經因為瞭望臺被削平，開闢成停車場。町長想要我在這片平坦的基地上蓋一座紀念性建築。要在這一片美麗的綠意之中，蓋一座「醒目的瞭望臺」，我內心對此湧上疑問。

回到東京以後，我反覆尋思之下，想到了「消除瞭望臺」的設計。首先要把山頂盡可能恢復成原來的樣貌。設計成在山頂切出刻痕，人們沿著地面的割痕攀登後，瀨戶內海就會在眼前展開。眼前所見的只會是原有的綠色斜坡，也就是消除建築，回復自然。

這或許是對於建築之罪的一種贖罪方式。我長久以來對建築抱持的罪惡感，終於找到能從中解放的一絲希望，不禁讓我想大叫：「原來還有這種方法。」

當我跟町長說明這個設計案後，他一臉驚訝，畢竟他要求的是「醒目的紀念性建築」，我提供的解答卻是「消除建築。」然而，或許是發泡板製作的山頂模型，顏色雪白看起來具紀念性又莊嚴，町長點了頭，實現了「消除建築」，我找到了贖罪的其中一種方法。

從消除到庭院

「消除」讓我在龜老山展望臺完工時，有了另一個發現。我發現即便「消除」，也不表示所有在該處的一切都會變不見。雖然作為建築（物體）的「瞭望臺」消失，取而代之出現的卻是「庭院。」「庭院」不會消失。對該處產生的「庭院」，衍生出新的責任。該如何承擔這份責任，成為了我的新主題。

「消除」後出現了新的主題「庭院。」

以「庭院」為主題的第一件作品，是在龜老山展望臺完成後不久所做的裝置藝術作品《自動庭園》。我在《數奇之都 京都未來空間美術館》展中，以這件電腦創造的庭院參展。該展是由早逝於二〇〇三年的摯友，裏千家前任當家的次男伊住宗晃所策劃。

雖然我打算改為設計「庭院」而非「建築」，但也不是有自信踏入陌生的「庭院」領域。《自動庭園》是在我缺乏自信，換句話說是我對設計這個行為舉棋不定下的產物。

其實設計「庭院」的不是我，在沙上畫出圖樣的是兩臺石庭機器人。機器人上裝有迷你的龍安寺石庭的砂熊手[8]，會受周邊的聲音影響，決定前進的路線，在沙地留下線型圖樣。設計庭院的並非是身為設計師的「我」，而是迴盪在這個空間之中，不知由誰發出的雜音。我因此得以迴避責任，迴避設計「庭院」的責任。是一種對建築師的存在本身徹底的懷疑。一九九四年，龜老山展望臺完工、「自動庭園」展出，再加上《建築慾望之死》出版，是我

不是數位形態，而是創造體驗

對建築的批判、對建築師的批判達到最高潮的一年。在《建築慾望之死》書中，批判了打造建築的行為本身，批判了二十世紀之間，推動建築的最大動機「私有」這件事。譴責了「私有」與「建築」的共犯結構。只不過，我卻未能具體指出什麼樣的制度可能取代「私有」必須等到二〇一五年的第 IV 期，我才終於能提案，開始實踐替代「私有」的制度——例如共享——取代「私有」，以共享為基礎，提案具可能性的建築、都市等，還需要更多的時間與經驗。

「自動庭園」中值得注意的是，科技與「庭院」並列為主角。在周圍的聲音驅使下決定前進路線的機器人，是與科技相去甚遠的原始 (primitive) 存在。但我一直以來對數位之物所抱持的興趣，個人獨有對數位科技的態度，以這座「庭院」的設計，首度具體呈現。

提及我跟數位的關係，必須將時間倒轉，回到早於第 I 期，也就是我在東京設立事務所之前，留學哥倫比亞大學的時期。當聽到限研吾，我想應該不會有人聯想到數位科技。對我的印象，通常是追求真實材料的質感的建築師，而非與其處於極端的數位。

只不過，對我的建築師人生來說，其實我最大的課題是如何與數位相處。解開謎題的關鍵在紐

約的哥倫比亞大學。一九八五年到一九八六年，我曾在哥倫比亞大學以客座研究員身分學習了一年。雖然旅居紐約的時間相當短暫，我卻遇到了兩件決定我往後人生的大事。

第一件是認識了數位科技。哥倫比亞大學的建築系，在美國的大學中也是數一數二的名門。其他的名門還有如哈佛大學的建築系，其為二十世紀初，由歐洲傳入美國的現代主義建築的聖地。位於紐約北邊的新哈芬的耶魯大學，則與之對立，是回歸歷史性建築——後現代主義——的中心。

為了對抗這兩大學院派，促使位於文化先鋒的紐約的哥倫比亞大學，孕育出其獨特的建築教育。

我在哥倫比亞大學留學是在一九八五到八六年，同一時期哥倫比亞的建築教育也正歷經重大的轉變。擔任院長已久的詹姆士·波爾謝克（James Stewart Polshek）離開，由以巴黎為中心活躍的年輕前衛建築師屈米（Bernard Tschumi）接任成為新院長，人們期待這樣的世代交替會為建築界帶來新氣象。

既非哈佛大學所代表的，工業化社會的制服的現代主義，也不是耶魯大學引領的，回歸前工業社會的後現代主義，人們期待或許屈米能將第三類的建築帶入哥倫比亞，我們屏息以待屈米到來。巴黎維萊特公園（Parc de la Villette）競圖得獎的設計案（一九八二年完工）讓屈米一舉成名，我因為對「庭院」感興趣，所以這也是當時我最感興趣的建築。

屈米帶來紐約的是嶄新的建築教育，前所未聞的無紙化工作室，也就是不再用紙。屈米宣布要大家把在紙上繪製設計圖的作法全部忘掉。當時甚至還是八〇年代，離網際網路普及還很遙遠。他

059

提議使用電腦設計，帶給世界各地的建築系極大的衝擊。

我是有預感個人電腦將開始改變世界。一九八四年，賈伯斯讓麥金塔上市，一九八五年來到紐約的我，在大學福利社用學生優惠價，買下一臺被評為第一部商用機器的改良版麥金塔512K。只不過，那時的我從來沒想過，要用這臺土裡土氣、又不好使用的「盒子」來畫建築圖。我的朋友們對無紙化工作室則反應激烈。紐約時期的友人們——葛瑞格‧林恩（Greg Lynn）、傑西‧瑞瑟（Jesse Reiser）、哈尼‧拉希德（Hani Rashid）——成為先鋒，在其後被稱為運算式設計（Computational Design）的新興設計運動中引領全世界。運算式設計正是在當時我所接觸，生氣蓬勃的哥倫比亞中孕育、成熟。

九〇年代中期以後，網際網路普及之下，運算式設計更是如虎添翼，又因利用參數來操作形態而被稱作參數設計（Parametric Design）。還因經常出現宛如液體水滴（blob）的形態，而被叫作流體設計（Blobitecture），是九〇年代後的建築界中，最為主流的設計潮流。

我以近距離親眼見證這股激流，從旁觀察哥倫比亞的友人的活躍，不知為何卻醒了。個人電腦無庸置疑將帶給全世界劇烈的變化。大型電腦所代表的「大系統」，藉由中央集權式的階級化體制來創造效率的工業化社會，將因個人電腦這種分散式的「小系統」而劇變，這點無庸置疑，還讓人覺得痛快。我卻不認為這樣的新時代，會是以這些扭來扭去的流體建築為象徵。它們看起來只像是重現了工業化全盛時期的流線形設計，其出現在一九三〇年代的美國，是形態至上主義的產物，散

發志得意滿的氣息，與分散型、非階級型的新時代格格不入。

在這一波流體設計的浪潮之中，一九九○年代中期，「未實現建築（Unbuilt）女王」、「曲線女王」的扎哈‧哈蒂崛起，並導致後來二○二○年的國立競技場事件。八○年代人在紐約的我，不可能預想到如此遙遠的未來將發生什麼，但我直覺感到流體設計不對勁，如此象徵性的結局，終於在三十年後到來。

將時鐘的指針撥回三十年前，感覺「流體設計哪裡怪怪的」的我，在那之後不斷思考著，有沒有辦法以別的方式運用數位科技。從紐約回到東京，在受泡沫經濟的起伏擺布之中，設法維持著小小的設計事務所，但我腦中的某個角落，卻始終記得那些炫目的作品，來自跑在流體設計最前線的哥倫比亞時代的友人們。我該如何與數位科技聯手，發展出有別於那種扭來扭去的形狀？以什麼樣的方式，才能將電腦創造的新興分散型社會轉換成建築？

這場探索之旅的最初產物，正是「自動庭園」（一九九四），受環境噪音驅使，在沙上描繪紋路的機器人，後來還延續到一九九七年出版的首部作品集（monograph）《數位園藝》（鹿島出版社）。

《數位園藝》中，除了「自動庭園」外，還收錄了未實現的景觀設計作品，計畫設於群馬縣高崎的慰靈公園（一九九七）。該公園是受總部在高崎的建設公司，井上工業的井上健太郎社長委託，設計一座共用墓園，提供給曾在井上工業工作的員工。我將方形的基地，分解成宛如一筆劃下的連續線形空間，造訪墓園的遺族，可沿著線形空間接觸丈夫、父親等與自己有關的故人，實現虛擬實境的會

061

062

面。將聳立、看起來自以為是的紀念碑（建築），以景觀取而代之。我在第II期的思考模式，是運用

數位科技在造景中導入各種體驗，這座墓園同時亦是其典型作法。

布魯諾・陶特教會我關係與物質

與「慰靈公園」有關，還有一位我無法忘懷的人物布魯諾・陶特（Bruno Julius Florain Taut）。他

是現代主義重要的導師之一，也是與日本關係匪淺的建築師，跟我相差一個世紀，我自然是無法直

接見到他本人。只不過，我人生中好幾個重要的時刻，都有著他的身影。

我與他最初的交會，是在我成長的家，大倉山那棟小小的木造建築裡。一九六四年的第一次東

京奧運時，因親眼目睹丹下健三的代代木競技場，我在大受感動之下，說著想成為建築師，聽到這

句話的父親從書架上拿出一個小木盒。他難得心情愉悅，一臉自豪地說：「這是世界知名的建築師

布魯諾・陶特設計的。」這件古舊的木製工藝品，確實異常簡潔，溫暖卻又洗鍊，是我從來沒看過的

設計。木盒的盒底蓋有「陶特井上」的日文印記。為什麼世界知名的建築師會用日文？這不會是日

本製的仿製品吧……。

直到我上大學後，才解開了這道謎題。陶特在二十世紀初始，以新時代的新材料為主題的兩

座場館：鐵的紀念塔（Monument des Eisens，一九一三）、玻璃的家（Glass Pavilion，一九一四），較柯比意、密斯等人還更早受到全球矚目，創造出現代主義的其中一支流派。其後的第一次世界大戰後，他在社會主義的威瑪政權之下，設計了許多被稱作聚落（Siedlung）的新式集合住宅。然而，思想偏左的陶特在一九三三年納粹取得政權後，不得不離開德國逃往海外。他經由西伯利亞鐵路抵達日本，從一九三三年到一九三六年，在日本停留了三年。資助他這三年生活所需的，正是總部位於高崎的建築公司──井上工業的井上房一郎，井上還在銀座七丁目開設了一家店米拉提斯（Miratiss），販售由陶特設計、日本工匠製作的工藝品。我父親就是在米拉提斯買下這個木盒。盒上刻印的「陶特井上」的井上，是他在日本的資助者井上房一郎，安排陶特住在高崎的少林山達摩寺洗心亭。

雖然盒子的來歷令人意外，更讓人驚奇的是，這位井上房一郎曾在一九八八年委託我設計位於泰國的度假村。我作夢都沒想到一直以為已經作古的房一郎到九十歲仍活著。而且我還跟井上的孫子井上健太郎意氣相投，得以經常出入井上家，聽到了不少從前的故事。房一郎不只資助陶特，他還曾委託安東尼‧雷蒙德（Antonin Raymond）設計群馬音樂中心（一九六一）；委託磯崎新設計後來成為其代表作的群馬縣立近代美術館（一九七四）。因此，我認為房一郎可稱得上是二十世紀日本建築界背後的主角之一。我能從房一郎口中，直接聽到陶特、雷蒙德的第一手故事，實在太幸運。原本以為只存在歷史上的陶特、雷蒙德，其實並非屬於過去的遙遠存在，我甚至感覺我們是盟

064

友，面對著相同的現代課題——現代主義與傳統。

如果說認識陶特的資助者井上，是與我陶特的第二度交會，我們第三次相遇則是在一九九二年。萬代（Bandai）的前社長山科誠先生，委託我設計住宿設施，地點在熱海的車站的南邊山上，就在我造訪建築基地的那一天。當我們在基地裡走來走去，拍攝照片時，住在隔壁的婦人注意到形跡可疑的我們，問我們是「跟建築有關的人嗎？」我們恭敬地回覆：「是的，之後會在您的隔壁動工，可能會造成諸多麻煩，還望包涵。」她卻問道：「如果你們是設計師，要不要來我家看看？」那是一棟外觀平常，二層樓的日式住宅。我一邊疑惑著她為什麼要特地邀請我們，邊沿著狹窄的樓梯往下走進地下室，「那個家」就這麼突然出現在我眼前。布魯諾・陶特在日本的三年之中，設計了兩棟住宅。一棟是已經拆除的大倉邸，另一棟是日向邸，後者還被稱作夢幻之家。日向邸那別具特色的日向邸旁設計建築，我完全感覺這是陶特對我的召喚。

在這天之前，我雖然對父親擁有的木盒，井上家裡的椅子、燈具等陶特設計的工藝品感興趣，對陶特的建築卻不怎麼感動。縱使我佩服他在鐵、玻璃的場館等對材料的堅持，但以形態來看，這些建築有種笨重感，不如柯比意、密斯等人的建築洗鍊。

然而，日向邸卻根本不存在「形態。」日向邸是在建於峭壁上的既有木造建築，運用其他地底基礎的縫隙增建，只有著小小的室內設計與面對大海的開口，無法在其中找到「形態。」在惡劣的條件

下，陶特化腐朽為神奇，創造出大海與人類之間不可思議的「關係。」

「形態」能被拍下成為相片，「關係」卻無法留在相片上。我駐足在陶特設計的日向邸這一空間之中，第一次嘗試將自己的身體代入「關係」之中，深受「關係」感動。也終於明白，陶特為什麼在寄給德國好友的信件中，對這件小作品展現出特意誇示般的自信滿滿。

陶特被譽為是最早發掘桂離宮的西歐人。他曾寫到以西歐的標準而言，桂不過是粗陋的小房子，但建築與「庭院」的關係卻值得大書特書。親身體驗過日向邸後，就能理解為什麼陶特批評柯比意、密斯等人是形式主義者（Formalism）。簡言之，柯比意、密斯等是設計出「照相好看的形態」的大師，所以才成為二十世紀的寵兒，被推崇為現代主義的「巨匠。」因為二十世紀是攝影的時代，也是影像的時代。陶特追求的卻是比「相片」更進步的世界。在此脈絡下，忽然之間，陶特在我眼中看起來像是貼近環境、趨向未來的新興建築師，雖然以世代而言，他較柯比意、密斯等年長一個世代，風格看起來也像繼承了更早期的表現主義。

我在這些思緒之中，設計了位於日向邸旁的《水／玻璃》（一九九五）。就跟日向邸一樣，建築在面海的陡峭坡面上，所以看不見「形態。」陡峭坡面無論對我或陶特來說，都是展開「關係」這一新主題的絕佳契機。在眼前展開的大海有著不容忽視的存在感，要如何與大自然締結「關係」呢？當時的我選擇了水與玻璃這兩種物質。這兩種物質都是透明，卻又不透明。呼應主體與環境間所產生的各種「關係」，反射、折射各式各樣的光，將其變為粒子。這是對「透明玻璃建築」的批判，其

占據了一九九○年代的日本建築。玻璃並非「無」，而是物質，我想以水和玻璃來創造「關係」的實驗室（labo）。這個實驗室有雙重的意義，是致敬未完的建築師陶特。二是對陶特以鐵、玻璃等場館所揭露的，其對物質的重度痴狂片」等二十世紀的評價標準的陶特。二是對陶特以鐵、玻璃等場館所揭露的，其對物質的重度痴狂（obsession）的敬意。

我也認為在建築與物質這樣的主題中，長久以來陶特的存在都被不恰當地遺忘了。二十世紀初，工業為建築帶來了各式各樣的新興材料，創造出從根本改變過去的建築的機會。陶特早一步注意到這點，以兩座具體的場館向世人揭示，震撼了世界。

不過卻沒有人願意繼承陶特的嘗試。柯比意、密斯等人驅使最適合全球化大量生產的混凝土、鋼鐵、玻璃等材料，只專注在該如何單用這三種顏色的顏料，創造出令人印象深刻的「相片。」這對二十世紀的工業化來說是最佳解答，因其將標準化的大量生產視為最重要的目的，兩人因此成為「巨匠。」陶特嘗試開拓物質的無限可能性，卻後繼無人而消逝、被遺忘。

讓《水／玻璃》問世，是我表態繼承陶特尚未完成的嘗試。這件作品是我第一次以物質名稱來命名作品。那之後我也好幾度以物質名稱當作作品名稱，例如《Great Bamboo Wall》、《Stone Museum》等，是以竹、石等物質本身作為作品的核心主題。這是與出其不意下，居然三度接近我的大前輩陶特一同奮戰的敗部復活戰。

只以混凝土、鋼鐵、玻璃組合而成的大都市，在九○年代爆發了許許多多的問題，二十世紀的

在紐約邂逅日本

在講述我與東京保持距離的故事之前，我想再次回到一九八五年，我在紐約的時候。我在紐約發現了兩大課題，一是前述的數位科技，一是名為日本的課題。

其實我在去紐約之前，對日本毫無興趣，我當然非常希望能超越現代主義建築，想找到一些什麼東西，可以取代工業化社會制服的現代主義。所以在讀研究所時，才會跑去找原廣司老師，他的研究室以研究邊陲的聚落聞名。我還慫恿原老師，前往了非洲撒哈拉沙漠，進行堪稱魯莽的調查旅行。

但我從來沒想過，要在日本尋求超越現代主義的契機。因為我總感覺日本傳統建築的世界，是跟自己無緣，既陳腐又充斥老人味的世界。那個世界裡的王牌，是以設計歌舞伎座、料亭新喜樂著

工業化，是否破壞了地球環境本身的危機感，在人們之間擴散。這份巨大的危機感推波助瀾了這場敗部復活戰。一九九一年泡沫經濟崩壞，我在東京的所有工作被撤案。我卻因此能離開東京，與東京保持距離。最終得以認識混凝土與鋼鐵以外的物質，使用這些物質，也因此邂逅了各地的巧匠。

如今回想起來，能遠離東京是我最大的幸運。距離成就了我。

稱的吉田五十八，他身著和服高雅大方的姿態，還有據聞他是長唄，的名士等，都只讓我覺得他所處的世界離我甚遠，我對這類「和風」完全不感興趣。這樣的我，居然接續吉田五十八設計的第四代歌舞伎座（一九五一年）負責設計第五代歌舞伎座（二〇一三）。

我人生首度正視日本是在留學哥倫比亞大學的時期。我當時在紐約，每晚都與來自世界各國的人小酌，還不僅限於學建築的人，也有藝術家、音樂家等。每當此時，總是有人問我關於日本的種種，他們針對日本的傳統藝術或是傳統建築，提出犀利的問題。讓我羞愧不已地意識到，至今為止我對日本是多麼一無所知。有不計其數的美國人比我還懂日本的傳統，他們還可以用現代藝術、建築方法與理念等為切入點深入剖析。

舉例來說，現代建築的透明性、內外的連續性是源自日本傳統建築的說法也是我在紐約得知。日本傳統建築的基因，藉對日本著迷的法蘭克·洛伊·萊特（Frank Lloyd Wright）之手，再透過受萊特的設計影響的密斯，傳入歐洲的現代主義建築。受到這類對話的刺激，讓我從出生以來，第一次下定決心學習關乎日本的事物，還想著要用英文學。一方面是因為英文版教科書比較容易找到，另一方面也深受岡倉天心的和服論述影響。

鄉談傳聞天心的英文版《茶本》（一九〇六）出版後，讀了該書的萊特大為震驚，有二個星期完全沒辦法工作。據說萊特是從這本《茶本》，領悟日本文化的中心概念——透明性、空隙。將赴海外留學的弟子問天心該穿什麼，他回答：「你英文很好的話，就穿和服去。」我在知道這件事後，對穿

著和服，看起來俗不可耐的吉田五十八，也愈看愈順眼。不會講英文的人穿著和服，看起來就只像擺出設限的姿態，拒絕與對方交流。我以英文交談的能力也稍微進步了，自覺差不多來到可以穿上和服的時候了。

不過這當然只是一種比喻，實際上穿和服不太好活動，我也沒想過要放棄牛仔褲，所以我打算把榻榻米搬進紐約一一三街的小公寓。對我來說，這等同於「穿上和服。」

雖然這麼決定了，要買到榻榻米卻遠比我想得困難。當時是八○年代，從那時起紐約就已經有多不勝數的日本餐廳，讓我覺得榻榻米之類應該很容易買到。實際上卻因為會坐榻榻米的美國人太少，根本找不到鋪著榻榻米的日本餐廳，或是販賣榻榻米的家飾店。我打聽到加州的日本人工匠那裡有日本製的榻榻米，付了對學生來說是鉅款的金額，才讓他賣了我二張榻榻米。

二張自然沒辦法鋪滿整個房間，但我想到千利休設計的國寶 待庵也是二帖的茶室，因而受到鼓舞，在一間（約一點八公尺）見方的二帖空間上，開了茶會。有這樣的大小，還可以在上面聞著熟悉的藺草香睡午覺。

我請人從日本送來一套茶道用品，模仿別人的作法，弄了場像茶會的茶會。這場沉默的儀式，在讓紐約這些能言善道的朋友閉嘴上，也有著絕佳的效果。讓他們徹底親身體驗沉默的價值，間隔的時間，也就是空際的意義。雖說如此，在茶會之後，所有人都變得比平常更辯才無礙，更熱烈地大肆討論日本文化論……。

這場在紐約的茶會，是我人生中與日本的初次交會。讓我感到日本是相當有趣的對象，是很有現代意義的主題。然而，也不是說我發現了方法，知道該以何種方式連接日本與現代建築。更甚者，當時已經是萊特的時代、天心的時代的一百年後，理所當然要以截然不同的方式來對待日本，找到不同的共通之處，我卻還看不清楚。只是今後，我願意與逃避至今的日本這一主題慢慢來往。

等我終於發現答案，卻是從當時算起三十年以後的事了。

從各種意義上來說，建築都很花時間，因此建築師必須是能夠等待，寬容且耐力十足的長跑選手。

因泡沫經濟崩壞而認識小地方

在紐約發現日本這一新主題的我，回到日本後是如何開始處理這一主題的呢？

老實說，日本太過龐大，我根本不知道該如何是好。從紐約回到日本後，有著泡沫經濟的騷動，還有著氣球（泡沫）破裂與九〇年代的不景氣，竭盡全力在維持自己的小事務所之下，我沒有餘裕面對「日本」這樣龐大而抽象的主題，並加以仔細思考。

回顧當時，處於第 II 期的我，不是跟日本這樣的「大地方」，而是跟東京以外的「小地方」往來。不是以日本為起點，由上而下的接近，而是從眼前所見，由下而上開始。我其實完全無法預期，在

這些「小地方」反覆實踐、實驗後，能夠看見什麼樣的日本，更生氣蓬勃。只不過，這些暫且先開始來往的「小地方」，卻感覺遠比我出生成長的大都會更具魅力。

我最初面對的「小地方」，是高知縣深山裡的小鎮檮原町。最初是因一個會在紐約找我的嗜酒之人。他的名字是小谷匡宏，在高知市經營一家小型設計事務所。小谷的皮膚黝黑，喝酒喝到發胖，長得就是一副土佐男兒的臉。

我在紐約交到比在東京更多的朋友，還是一群很獨特的朋友，小谷就是其中一人。當時在紐約相熟的，還有另一位在我人生中占據重要位置的人物，同樣愛喝酒的大阪人中筋修，等到第 IV 期的共享住宅時我會讓他再度登場。

在紐約時，我跟小谷只是會一起喝喝酒、聽聽爵士樂。泡沫經濟崩壞後的一九九一年，他突然聯絡人在東京的我。緣由是他想找我幫忙，因為高知深山中的小鎮檮原町裡，有棟木造小劇場正在被拆除。

雖然不知道自己幫得上什麼忙，但當聽到檮原被喚作「高知的西藏」，是位處高知卻居然會下雪的超級鄉下，我就跑去了。一方面也是因為泡沫經濟崩壞，我在東京的案子都被撤銷，閒閒無事下，我馬上就飛到了高知。

檮原比我想像的更深山，從高知機場到當地花了四個小時。拆到一半的小劇場是棟非常樸素而具魅力的建築。它在戰後的一九四八年落成，算不上特別古老，座席的形式相當清爽，是直接坐

071

在黑亮的木地板而非座椅上，細瘦的柱子也別具魅力。那之後，我逐漸學會組合這種小尺寸的木

材——小徑木——的方法，來創造纖細且符合人體尺度的空間。小徑木是斷面小於一百五十公釐

見方的木材，這種大小的話，即使不採伐大樹，也可使用疏伐木當作材料。以小徑木來建築的系

統，不單能創造出纖細的空間，在維持日本的森林資源上，也格外優異且永續。日本的森林覆蓋

率，在先進國家中異常之高，相較於中國、韓國等其他亞洲國家，維持極高覆蓋率的秘密就在小徑

木的系統。

我後來在木造建築上累積各種經驗的過程中，得到優秀的結構工程師的協助，也挑戰使用

遠比一般的小徑木尺寸更小（如六十公釐見方）的木材來組裝建築。例如 GC Prostho Museum

Research Center（二〇一〇）、日本微熱山丘（二〇一三）都是小徑木的木造極致之作。後續以此延

伸，創造了國立競技場（二〇一九）其整個立面均由斷面長寬為一〇五、三〇公釐的小徑木覆蓋。

在檮原與工匠直接對話

認識「檮原座」，在某種意義上成為決定我往後人生的轉捩點，在此交會實現後，我跟當時的檮

原町長中越準一先生一起喝了一杯。在高知辛辣的溫酒加持下，我跟小谷一起大放厥詞…「要拆掉

這麼好的劇場，實在太荒謬了。」畢業自陸軍幼年學校的準一町長，有著武士般的魄力，是讓同樣具陸軍背景的司馬遼太郎，在拜訪檮原時，與他意氣相投之下，寫下熱烈歌頌檮原的《街道漫步 因幡‧伯耆之路 檮原街道》的人物。比起擅於形成體制的長州，司馬更愛龍馬的土佐具有的自由與獨創，痴迷土佐之中位處邊陲的檮原。龍馬是在行經檮原，脫離土佐藩後，揭開了維新的序幕。

準一町長很快就認可檮原座的價值，並在其後決定保存。檮原座直到今日仍是町的象徵，也用來演戲、奏樂。在跟町長道別之際，他問我：「隈先生，你有設計過公共廁所嗎？」我回答：「公共廁所我很在行。」因為這晚的聚會，後來檮原町委託我設計附屬餐廳的公共廁所──休息站檮原。

這是我第一件真正的木造建築作品，同時也是我與鄉鎮市這樣的「小地方」，正式往來的第一號作品。

認識「小地方」，也等同於認識工匠。建築是因實際動手造物的工匠存在才得以完成。八〇年代的東京的工地裡，並非沒有工匠，我在東京卻無法直接與他們交談，因為有著管理工地的工地主任，管理者不喜歡工匠直接跟我對話。管理者只關心成本與進度，所以最怕我跟工匠兩個人商討，如何挑戰新的材料、前所未見的細部等。「我覺得這個設計非常好看，但是案子經費有限，進度也很趕，還請您放過我們」，這是管理者這類人的口頭禪。我在檮原的小工地，卻能跟在場的工匠自由交談，我們愈談愈興奮，而能挑戰新的材料、細部。

舉例來說，我跟位處檮原東邊的須崎的竹藝工匠，一起運用編織竹籠的技巧，製作了大型的燈

具。他們向我提案，面與面相接的轉角處，要以線緊緊綴補使其穩固。但用這種收邊的話，面與面的連接處，就會被粗橫線環繞，讓整體呈現出厚重的印象。我便直接問他們，我希望不要縫，讓截斷的面與面直接相接。這種時候，不能怕丟臉。不能怕被嘲笑「你連這也不懂啊。」沒想到竹藝工匠卻回我：「這很簡單啦。」「不縫我還比較輕鬆。但這樣隨便的收邊，你真的可以嗎……」像這樣直接與工匠交談之下，就能不斷發現許多本來沒想到的解決方式，這也是我在檮原學到的。因為是在有些悠閒，時間不緊迫的「小地方」，我才能發現這樣的方法。

這種直接對話的方法，在我第Ⅲ期接案範圍擴及海外時，發揮了很大的作用。如果沒辦法直接跟工匠對話，我就只能重複使用，至今為止世上所用的普通的材料、普通的細部，蓋出像建築雜誌上那種複製貼上的無聊建築。尤其是在國外，施工較不精確，更容易變成劣質的複製貼上之作。我用在檮原學到的方法，不管到哪裡、哪個國家，都直接與工匠交談，嘗試打造出僅限當地，只能在當地完成，一期一會[12]的建築。

在東北對戶外空間開竅

在第Ⅱ期期間，我還有一個難忘的地方，宮城縣的登米市登米町。

為登米設計的森舞臺／登米町傳統藝能傳承館（一九九六），是我與東北的初次相遇。檮原雖然也有深谷，但東北更集結了無數的谷地。無數的河川在大地穿鑿出無數谷地的結果便形成東北。我感覺生活圈被谷地隔絕，文化因此濃縮，變得既濃且深，在谷地之中，人們堅韌剛毅地生活著。我感覺自己的性格，比起山脊更適合谷地。在山脊上蓋建築，建築無法避免會暴露在外，其存在本身就很顯眼，使人感到羞愧。所以我在設計瞭望臺之類的建築時，總備感艱辛。因此才會使用將建築埋入土中的強硬手段，如龜老山的展望臺。

反之，在谷地設計時，谷會默默將建築隱藏，讓我可以更冷靜、沉著地設計。

登米傳承有登米能[13]，有著名為搖曲會的能社團，可以聽見從別人家中傳來練習謠的聲音，卻沒有一座專用的能舞臺。每年兩次的能發表會，是在中學操場上搭設臨時舞臺進行。當地居民長久以來的願望，就是希望能蓋一座專用的能樂堂，他們來找我商量這件事。

登米人性格溫暖，町長會喝的程度更是屬害到無可匹敵。中澤町長本身是謠曲名家，他那別具味道又有力量的謠，也讓我大為感動。在我們愉快地幾杯下肚後，他說：「工程費就二億，拜託了。」順便也加上登米能的博物館之類的。」我在當場就這麼點頭了。

回到東京後，我查了查一般來說能樂堂要花多少預算建設，結果讓我臉色發青。價格是二億的十倍，二十億。每一座都是二十億日圓以上的大型混凝土箱子。在箱子裡蓋出木造的能舞臺，圍繞能舞臺排列著豪華的觀眾席。因為不這麼設計，就不能在下雨天、熱天、冷天演出，所以就

PART ── II

成了混凝土的箱子。個別費用來看，光木造的部分——舞臺與連接舞臺，名為橋掛的橋——就

要二、三億日圓。因為舞臺是神聖的精華部分，所以一般來說會使用不具節點的良材——如尾州

檜——，柱子一根要一千萬以上的話，的確需要那麼多錢。

我意識到登米町的二億預算，連木造舞臺的錢都不夠。十倍之差，幾近絕望。

隔天早上，重振精神之後，我又翻閱了一次過去的能舞臺案例。引起我注意的是京都西本願寺

的南能舞臺。能舞臺宛如單獨佇立於寬廣的白州[14]之上，看起來清爽卻異常美麗。

我靈光乍現，覺得這種形式似乎不錯，不需要混凝土箱，也不需要觀眾席還有休息室，就是因

為有那樣的箱子，才變成要二十億。

我研究了一下能舞臺的歷史，發現它原本就只是單獨被設置在白州之上，根本沒有覆蓋能舞

臺的大型箱狀建築。明治十四年完工，位於芝公園旁的紅葉谷中，與紅葉館併同設置的能樂堂，是

最初將能舞臺以箱子覆蓋的案例。如果是在此之前的室外型能舞臺，造價便能低於二億的預算。又

如果學西本願寺，在舞臺的另一側，設置稱為見所[15]的榻榻米座位區的話，就還是有辦法在下雨天

舉行公演。這種座位區，在不演出時，也能當作地區的集會所，可謂一舉兩得。

雖說如此，要將預算控制在二億內，還有好幾個難關要過。但我想室外型遠比室內型更舒適，

在此表演的能，也可以和背景的真正的森林融為一體，應該能夠感到什麼更深遠的東西。因為受到

超低成本的限制，才讓我注意到這最重要的一點。

此外，也幸好有這樣的成本限制，登米町二話不說，接受了室外型的能舞臺。大家笑著說：

「沒錢也沒辦法。」低成本真值得慶幸，我由衷感謝。有錢沒好事。

再來則是為了調配預算，採用了兩個策略。其一是古典的作法，賦予同一空間多重的功能，縮減整體的面積。

這是日本的民宅、傳統建築自古以來就在用的方法。收拾起用餐的矮圓桌，鋪上薄墊，一家人睡在一起，曾是理所當然。樸實的生活，節約了空間。但在第二次世界大戰後，受到被誤解的機能主義的不良影響，提倡寢食分離，還分給小孩一人一間房間，住宅面積一下子變成兩倍，與孩子也變得疏遠。

這種情況同樣發生在公共建築，許多地方都出現空間上的浪費。機能主義被誤解，只有建設公司大賺一筆。這座能樂堂，因為高舉低預算的正當理由，得以徹底執行從前那種空間的「重複利用。」先是將舞臺周圍的白州設計成階梯狀，當作觀眾席。舞臺正面的見所，則鋪上榻榻米，當作彈性空間，可供居民用來練習、宴會，也可以唱卡拉OK。設計成階梯狀的白州，其下產生的空間，而能設置當地居民渴望的「登米能博物館。」舉行能的公演時，可將博物館內的家具移到角落，當作休息室，徹底執行「重複利用。」

另一個節約策略是壓低材料的費用。柱子一根要一千萬的高級材料，不適合要由在地人之手默默持續守護的登米能舞臺。採用有不少節點的青森羅漢柏，價格只要三分之一。這種材料更適合束

北樸素的登米能。

我還去掉舞臺下方的腰板。普通的能舞臺下設有一百公分高的腰板。我只找到一座沒有腰板的能舞臺，水上的能舞臺因為泡在水裡，為了不讓腰板腐爛而不設腰板。只有舞臺浮在水上相當美麗，我大叫「就是這個！」以白州仿效水面，就能打造更清爽、有著透明感的舞臺，還更便宜。只不過，倘若採用這種漂浮的形式，就無法設置原本應設在舞臺下方，反射聲音用的甕。腰板另一個功能是用來遮住甕。

在沒有好辦法之下，我去拜訪了在東京大學研究建築音響的橘秀樹教授。說明原委後，卻從他口中得到意外的回答：「那個甕，在音響上毫無效果呢。」我不禁又問了一次：「什麼？」「以前將甕埋在土裡時是有效果的。跟歐洲的教堂作法相同，將甕埋入厚重石牆裡，反射聖歌隊的歌聲。但不知從什麼時候開始，就變成把甕排列在地上。這樣就沒有半點效果了。」「那麼應該要怎麼辦呢？」

「讓舞臺下的土結實，將土夯實就可以了。如此一來，就能夠很好地反射演員的腳步聲、聲音。」

原來在我們深信的傳統智慧之中，也有意料之外的多此一舉。只是將土夯實的話，連買甕的錢都省了，也不需要特地用腰板遮住。意料之外的援手，讓我們離二億日圓的目標，又更靠近了一大步。

沒想到最後卻出現大逆轉，在所有的工程結束後，跟中澤町長一起進行最後的竣工檢查。中澤町長在看了舞臺下後大叫：「怎麼沒有甕！」「能舞臺就是要有甕。沒有甕稱不上能舞臺。」就算跟他

說明音響的事，也毫無作用。

連公部門的負責人也跟我們一起抱頭煩惱。預算已經耗盡，事到如今也擠不出錢買甕。正當此時，負責人河內先生出聲說：「如果是那種大小的甕，應該有很多擺在倉庫之類的角落沒在用的。不然張貼布告，請大家提供！」原來還有這一招，是在當地生活的人才想得到的點子。

正如預想，布告公布的隔天早上，不斷有甕被送到工地。重新善用閒置的資源，也有著環保的意義。不過卻產生了另一個問題，來了太多的甕，根本擺不下。但我們也不能對好心，特地把甕搬來的人說：「已經不需要了。」還給他們。

最後我們還是收下了所有的甕。不僅舞臺下方，連連接舞臺稱作橋掛的橋下，也擺滿了甕。因為沒有腰板，大量的甕毫無遮掩，誕生了全世界獨一無二的能樂堂。

能完成這座獨一無二的能樂堂，全有賴低成本。雖然常聽到「成本低卻做出好東西呢」，這次的經驗卻是「正因為成本低，才做出好東西」，對我往後的建築有著極大的影響。

低成本才是建築的課題

低成本或許是泡沫經濟崩壞後，建築的最大課題。工業化社會中，建築是引領經濟的動力，建

079

設業界、設計業界在某種意義上，是能自詡為工業化社會的統帥而得意傲慢。特別是在第二次世界大戰後的日本，建設業界與政治家成為命運共同體，合力打造箱物，活化經濟，創造工作機會，維持社會的運轉。無論建築還是建築師，某種意義上是可以驕矜自大的。當時花錢在建築上，投入鉅款是社會的「正義。」

然而在泡沫經濟崩壞後，上述體制的問題一口氣暴露。建築就只是浪費稅金，被認定是破壞環境的元凶。取代自民黨得到政權的民主黨，打出「從混凝土到人」的口號，批評至今由建設業界領軍的戰後體制。「反建築」的氛圍轉化成「低成本」，具體加諸於一個又一個的建設計畫上。「低成本」等同於時代之聲，在這聲「低成本」的背後，是社會在工業化終結後，迷失未來方向的深切苦惱。我身為建築師與上一個世代的差異，興許就是對低成本的看法。我認為接續工業化環境的時代，此時最大的主題應該是低成本。換句話說，環境這個主題，以低成本的形式，被投影到建築的世界。我決定與之正面交鋒，放聲談論低成本。或許我是第一個將低成本視為主題的建築師。

我們不能輕視「請降低成本」的聲音。登米能樂堂的二十年後，最終由我們協助設計的國立競技場（二〇一九），競圖時最大的主題也是「低成本。」在最初競圖獲選的扎哈‧哈蒂，其設計案被廢止的最大原因也是超出預算，扎哈受到批評，所費成本是當初預算一千三百億的二‧三倍。超出預算不單是實務上的問題，更意味著她的方案，根本未能理解這個時代的本質，與生活在這個時代的人們的心情。

扎哈的設計案廢止後，舉行了第二次競圖，在不得超出成本與必須確保進度下，以設計施工同時進行為前提。投標的兩個設計案，都提出了比給定的預算更低的報價。我在登米學到的低成本智慧，在外苑森林的低成本建設計畫中，也發揮極大的作用。

7 日本證券交易所在一年交易的最後一天舉辦的活動。

8 用來製作石庭的耙子。

9 長唄是日本近世時期的其中一種音樂種類，演唱使用日本傳統撥弦樂器三味線伴奏。

10 依日本文化財保護法，重要的有形文化資產中價值特別高的會被指定為國寶。

11 日文中是以「帖（疊）」來計算榻榻米，二帖的茶室是鋪有二張榻榻米，約莫一坪大小的空間。依照茶道儀禮，至少需有二張榻榻米的空間才得以進行，一張為客席，一張是主人點茶之用。

12 源自茶道的日本成語，形容一生僅此一次的機會。

13 「能」為日本傳統戲曲的其中一種。

14 能舞臺的空間結構之一，是指設於舞臺與觀眾席之間的白色砂礫地。

15 指能舞臺的觀眾席。

16 在日文中指國家、地方政府等主導興建的各類公共建築，使用箱物一詞時帶有批判意涵，常被指稱那些蓋好後卻未被好好利用的蚊子館。

04

龜老山展望臺
Kiro-san Observatory

消除建築的想望，以最單純的建築形態化為建築，最終出現迂迴而有違常理的解答「被埋藏的瞭望臺。」瞭望臺這類建築的存在形式本身，就有著極大的矛盾。

本來就不應賦予瞭望臺本身形象。眺望風景的本體原本就應該被消除，許多的瞭望臺卻賦予本體所在之處形象，破壞風景。我想批判的是這種倒置。這是

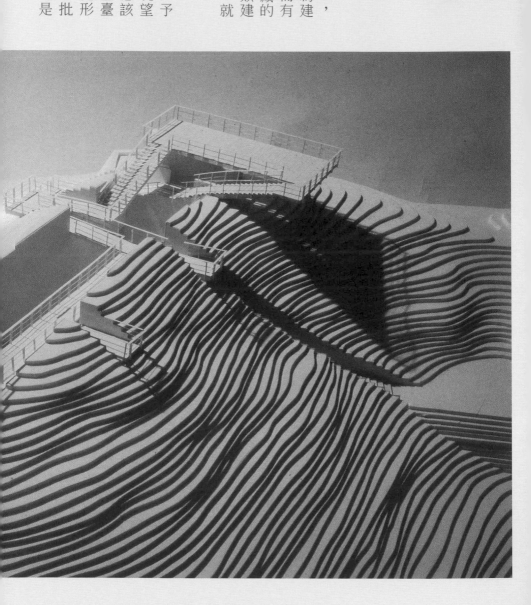

建築這種倒置的起點。

　　我腦中還記得黑澤明導演的《天國與地獄》（英文名稱：High and Low，一九六三）。住在橫濱臺地（High）的有錢人，其子被誘拐，住在 Low 不被注意的犯人，一直觀察著臺地。雖然 High 瞧不起 Low，但其本身卻毫無遮掩地暴露在外，比起存在被消除的 Low，實在太過脆弱。我想創造顛倒世界的裝置，翻轉 High 與 Low。

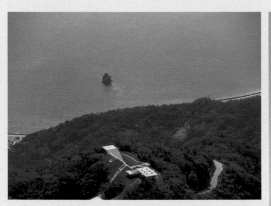

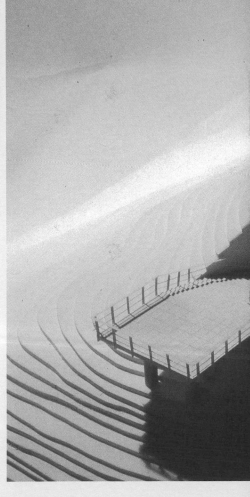

最初簡報時所用的吉海町（當時）模型，為發泡板製作。

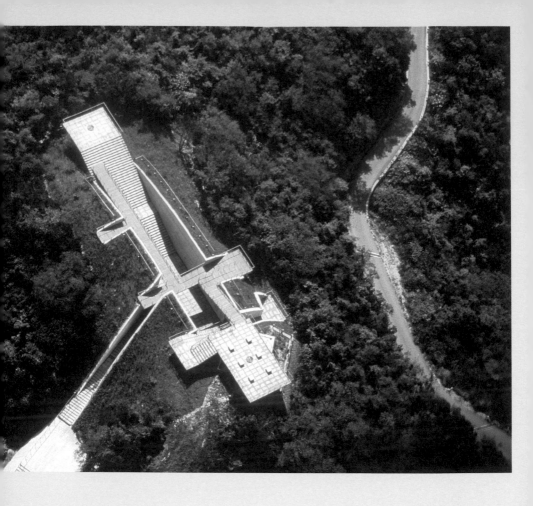

一 剛完成時，撒上種子的填土部分，
植栽還未完全長大。

愛媛縣今治市
Imabari-shi, Ehime, Japan

1994.03

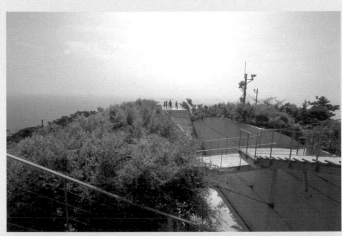

05 自動庭園
Automatic Garden

設計建築讓人既羞愧而自覺罪孽深重。設計庭院的話，好像就沒太大的問題。但我卻連庭院，都無法自己下筆畫線。因此我嘗試打造出造園機器人，想讓機器能自動將飄蕩在環境中的雜音轉譯成線條，而不是由絕對的設計師來畫線。

——

在沙地上留下如風吹拂後的線條，這個想法預告了其後以粒子、

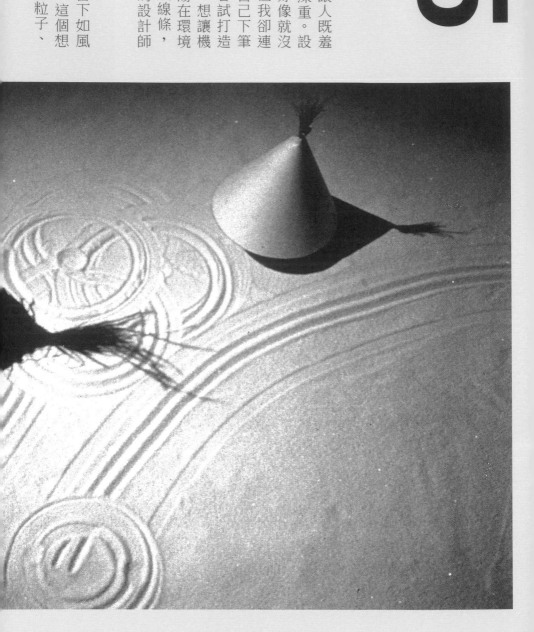

線為主角的限式建築。

和紙捲成的三角錐形態，後來也反覆出現在燈具設計上。本案是在裏千家前任當家的次男伊住宗晃策劃下得以實現，我與他在茶道改革與走向國際上意氣相投，曾邊喝酒邊聊得很愉快。遺憾的是，他在二○○三年驟逝。

— 我對鋪上白砂的砂質鋪面的興趣，延續到後來以理論觀點探究點（砂粒）、線（紋路）、面。

06

水／玻璃

Water/Glass

座落在布魯諾‧陶特所設計的熱海日向邸之旁,為向他致敬而設計的別墅。陶特稱柯比意、密斯等人是形式主義者並加以否定,他提倡建築應以關係取代形態。陶特斷定桂離宮正是此類建築的典範。

｜

桂離宮中,庭園中心的池(水)與人的關係,是使用鋪上竹條的平臺來定義,我仿效這點,將與前方遼闊的太

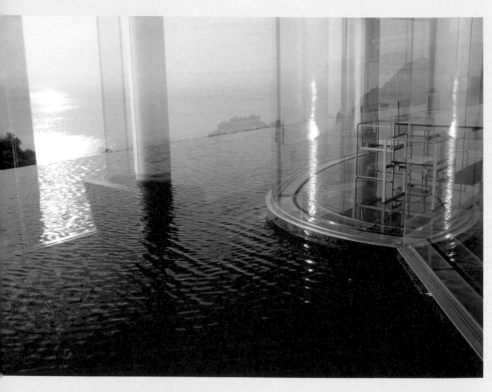

一 無邊際的露臺與海之間的樹冠,是布魯諾‧陶特的日向邸的庭院裡的樹。

平洋之水間的關係，以沒有邊際的水露臺來定義。這件作品以後，水就成為對我而言最重要的物質。

｜

我注意到玻璃也是水的一種。對狩獵採集民族來說，水是生命，每當遇到水，他們就又活過來了。我意識到玻璃讓人聯想到水，因此成為建築的主要材料。我希望能表現出現代主義建築中的原始、水與玻璃的契合。

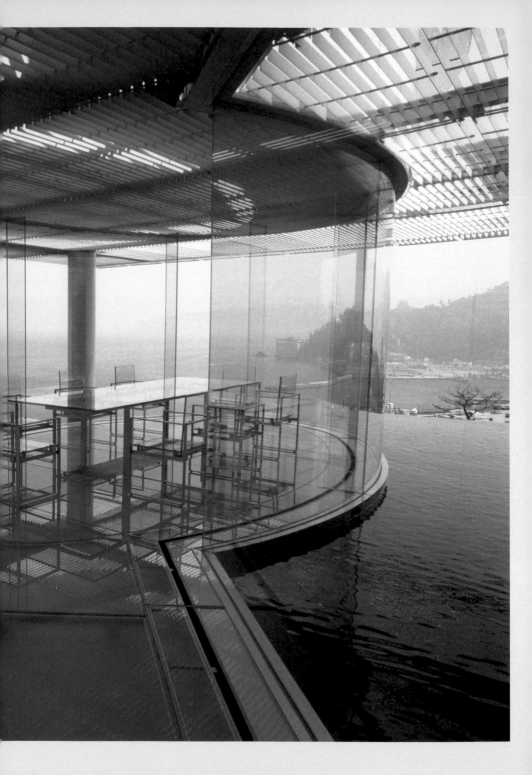

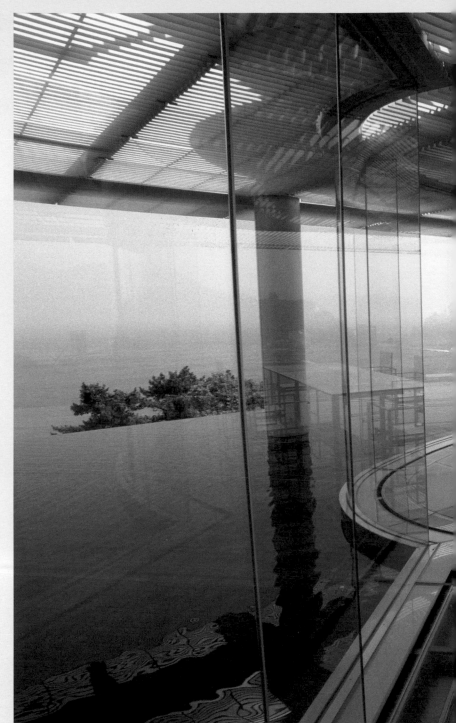

一 除了牆壁、地板等建築元素外,還嘗試連桌、椅等所有一切都以玻璃製作。

一九九五威尼斯
雙年展日本館
展場空間規劃

Space Design of Venice
Biennale 1995, Japan Pavilion

威尼斯雙年展每年以藝術、建築交替舉辦，我在一九九五年藝術雙年展時，以藝術家身分受邀。吉阪隆正在飛往威尼斯的飛機中，發現沙漠民族的百葉片屋頂，他以此得到靈感，在雙年展會場中設計了雨水會被吹進室內的日本館（一九五六）。

知道生性自由的吉阪是擺脫箱狀的先驅，為了向他致敬，我以水淹過日本館的地板，製造出如雨停後的水窪。因為義大利的防水工程差勁，二樓的展場漏水，弄濕了一樓的展品，在快開幕前造成慘劇。並非刻意為之，卻不小心實現了對於建築的「水之勝利」。是切合淹水的威尼斯的「水之勝利」。

一千住博以瀑布為題的作品，反射在水面上相當美麗，獲頒該年雙年展繪畫類的榮譽獎。

1995.05
威尼斯，義大利
Venice, Italy

08

森舞臺 / 宮城縣
登米町傳統藝能
傳承館

Noh Stage in the Forest

現代的能舞臺就像是混凝土箱子裡米粒大的裝置，我們則提案面對森林敞開，接續自然，既開放又超低成本的能舞臺。用一點八億實現了普通要花二到三十億日圓的能舞臺。藉由能舞臺的形式，消除了建築。我因能舞臺學習了日本戲曲的宗教性，並延續到歌舞伎座。

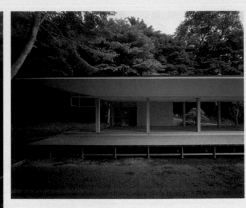

一以當地出產的登米玄昌石鋪設屋頂，置於其上的棟瓦、鬼瓦等細部，與一般來說厚重的能舞臺設計形成對比，追求輕薄且纖細。

鋪有榻榻米的見所（觀眾席）在不演出能時，成為社區的聚會、開課、唱歌的地方。

舞臺與見所的白砂以階梯狀抬高，其下產生的空間，作為能的博物館，也是公演時的後臺休息室。舞臺使用青森出產，滿是節點的羅漢柏，屋頂上則是在地出產的登米玄昌石，藉此連結了能舞臺與在地，逐漸融入在地。

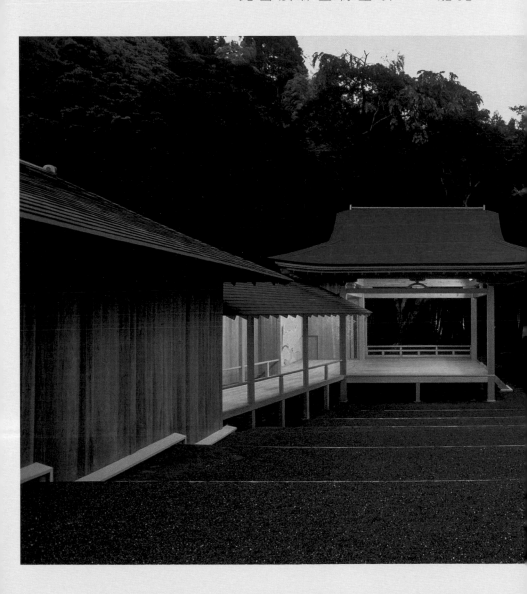

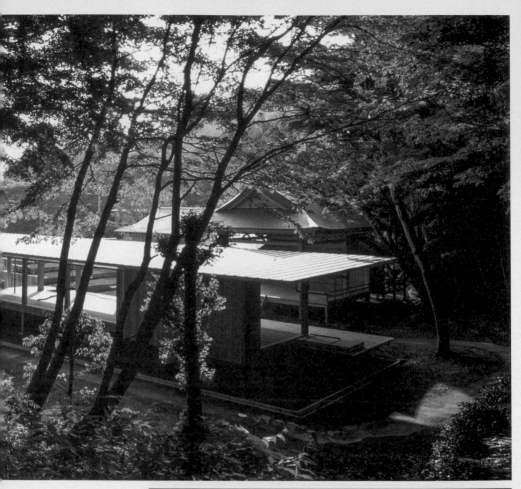

在森舞臺完成的二十三年後，
二○一九年同樣在登米，
設計了特色為玄昌石與條紋綠屋
頂的登米懷古館。

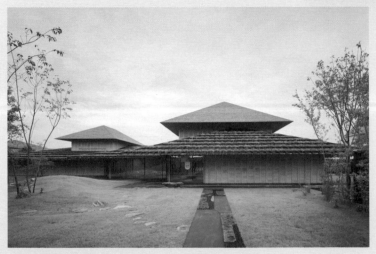

09

二〇〇五年日本國際博覽會[17]基本構想

Dummy Basic Concept of the 2005 Japan International Exposition

二〇〇五年的國際博覽會是以環境為主題，在海上森林舉辦。一九九八年起的兩年時間，我以會場計畫委員會的委員長身分參與了基本構想的擬定。我提出了「環境（topos）」型[18]會場計畫，為「消除」建築而將其化為地形，並在其上運用虛擬實境動。

費。我也親身經歷了參與「大計畫」，就會收到許許多多令人煩躁的意見與批評指教，又再一次肯定了「小建築」的價值與可能性。也讓我在二〇〇〇年起，正式投入在大學與學生一起打造「實驗性小建築」的行

[16] 最頂尖的虛擬實境專家，東京大學名譽教授廣瀨通孝老師，我與他是從中學一年級至今，來往將近六十年的朋友，一直維持著彼此刺激的緊張關係。我們兩人一起在愛知萬博，挑戰擴增實境的可能性，卻未能成功。

[17] 通常亦稱萬國博覽會，簡稱萬博、世博等，依日文習慣使用萬博為簡稱。

[18] topos 為場所、空間，為在屋頂綠化，打造成一個地形的方法。

[19] 日文中特有的詞彙，指靠近聚落等人類集居之所的山林，該山林的生態系因而受到人類影響。

1998-99

愛知縣長久手市
Nagakute-shi, Aichi, Japan

的技術，就可在森林中體驗各種事物。在後續執行階段時，卻被變更為一如既往的場館型萬博，讓我嘗到挫敗的滋味。

———

雖然無法在愛知實現上述計畫，但藉由與環境專家的討論，讓我了解里山[19]的價值與重要性，而能應用在那之後的建築。就整合數位科技與建築設計而言，愛知的經驗也不算白

10

北上川・運河交流館
水之洞窟

Kitakami Canal Musem

將一半的建築埋入
北上川的堤防中，嘗試
了「消除建築。」是因應
河川法修正，有效利用
河畔空間的示範計畫。
原本的計畫是在堤防上
蓋仿若「羅亞爾河的古
堡」的建築，我對在研
討會中居然出現這樣自
詡「守護環境」的設計震
驚，進而向公部門提出
異議。卻被反駁，「你這

麼堅持的話，希望你能提出適合河畔空間的建築方案。」所以我提案了這座埋藏建築。

——

挑戰建築如何在掩埋之下，仍能觀賞河景這種如履薄冰的平衡。綠化的屋頂上方，連接著河岸步道，最終完成了這座亦受到社區喜愛的建築。

——

後來在東日本大地震侵襲石卷市時，幸運地，埋在土中的斷面形狀，抵擋從大海而來的海嘯，倖免於難。

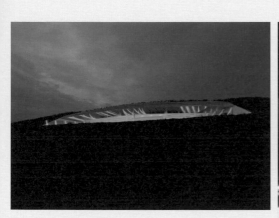

屋簷、家具等採用鋁管製成的百葉片，弱化家具的邊緣，試圖消除環境與建築間的交界。

因從道路來看，建築被「消除」，
當初收到了「入口很難找」、「計
程車找不到路」的抱怨。

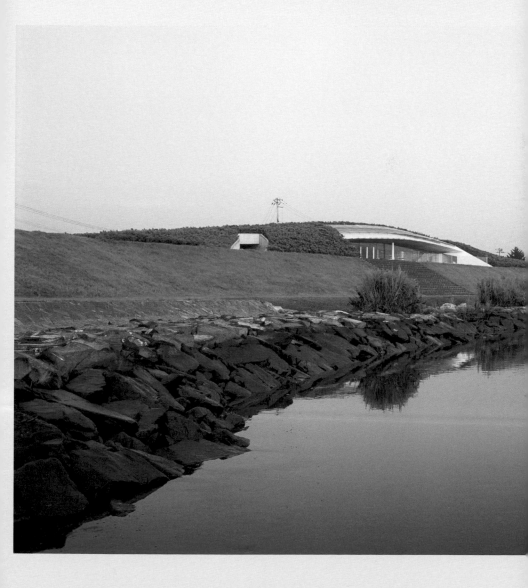

十一

那珂川町馬頭廣
重美術館

Nakagawa-machi Bato
Hiroshige Museum of Art

受廣重影響，法蘭
克・洛伊・萊特領悟了透
明的複層空間，梵谷創
造了點描法。使用粒子
的複層空間表現法是以
廣重為先驅，我則以細
長的杉木木材試圖將其
應用在建築上。有著低
矮屋簷的平房，是以極
簡形態「消除建築」的
新嘗試，取代至今反覆
使用的「埋藏。」有賴將

杉木變成不燃材料的技術，屋頂、外牆、內部裝潢等所有部分，因此都可以使用同一種尺寸的百葉片，促使我得以建立個人獨特的手法，以單一粒子打造「整體」。

——

在極簡的量體中心開孔，是為了重新連接背後的里山與前方的市街。以孔洞重新連接人與自然的方法，成為第Ⅲ期以後的限式建築的基本手法。在符合環境的時代、重視關係的建築表現上，如何應用日本傳統的空間表現形式，在我眼中逐漸變得清晰。

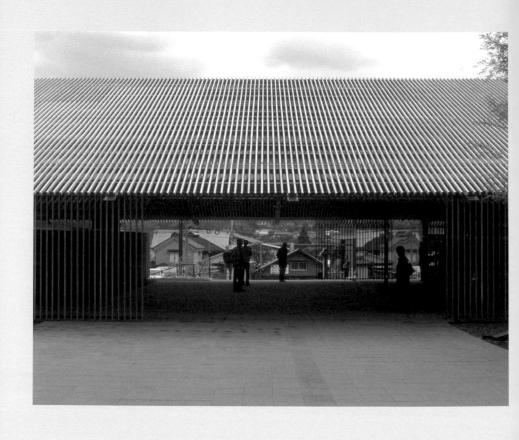

一加深出簷，
且讓它往下延伸，
是試圖讓建築接續大地，
我在那之後也反覆使用。

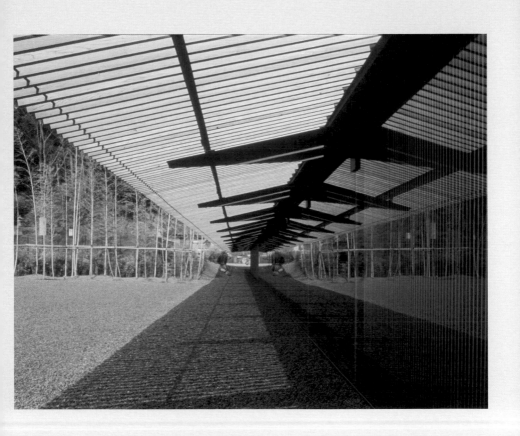

一乍看之下像是窗框的黑色鋼材，
其實是建築的主要結構材料。
使用斷面長寬為一百五十、
七十五公釐的實心鋼材。

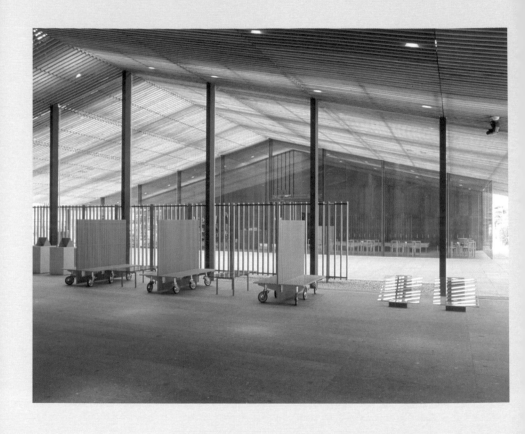

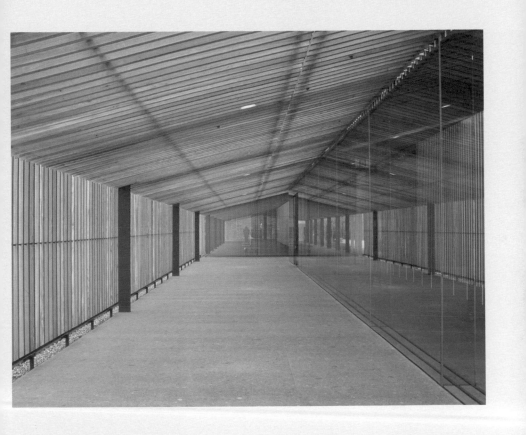

一由外到內，
木百葉片的顏色逐漸變柔和，
同於大衣、外套、襯衫、內
衣的洋蔥式穿法，漸進式
的調解外部與身體。
先是以和紙包覆杉木木材，
最後在兩面貼附和紙，
將其隱藏在和紙之後。

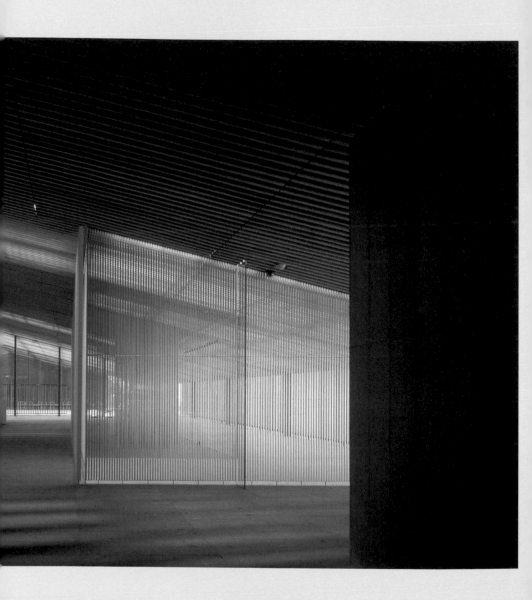

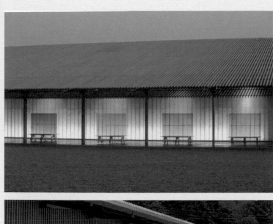

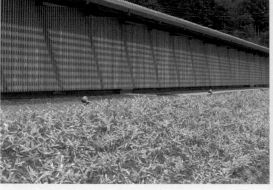

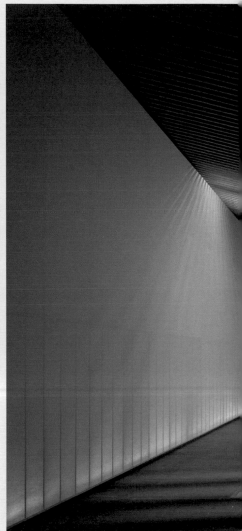

石之美術館
Stone Museum

擁有蘆野石的原石
裁切廠，位於那須的白
井石材，委託我將一座
大正時代的石造米倉，
改裝成小型博物館。工
程費是零元。他們希望
使用自家裁切廠的蘆野
石、旗下的工匠，以自
建方式建築，令人瞠目
結舌。

在與工匠對坐長談
下，挑戰了將石材裁切
成棒狀製成的「石的百葉
片」、將小塊石材以留設

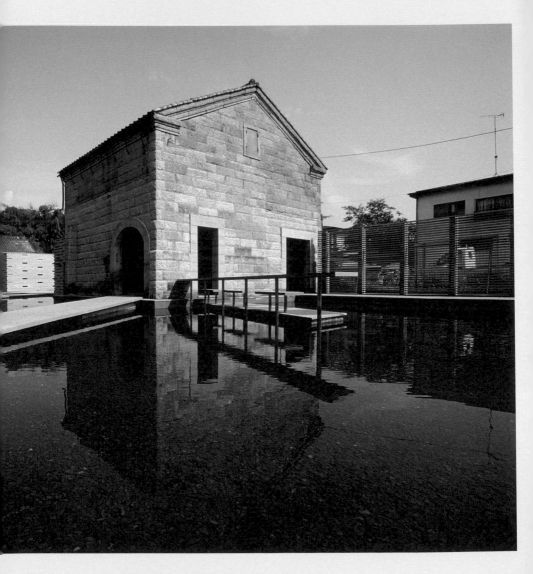

縫隙的方式堆疊的「透明石壁」、「透明的磚石結構。」二十世紀單薄的施工方式，是在混凝土外貼上薄石板，前述方式是對此的否定，也是挑戰創造新的手工石造工法。自建的經驗是挑戰二十世紀這個時代的第一步，這個時代輕視材料，只將它當作混凝土外的「裝飾。」也促使我在第Ⅲ期起，跟學生一起做些小型建築、裝置。

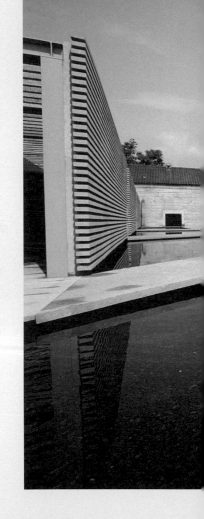

一每一單位的石材，在施作時留設三分之一空隙，挑戰將磚石結構變透明。研究各種留設孔洞的方式，讓我享受了外牆的表情變化、室內光線的變化。

一開設了無數孔洞的室內
不設置任何空調，
創造出通風的開放狀態。
因為展品是石，
才能成就這樣的冒險。

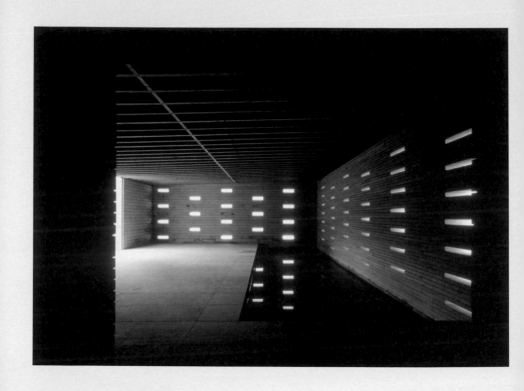

一 將古老的小石造倉庫改裝成茶室。
主編專門介紹石的雜誌的
茂木真一是我的朋友，
他將蘆野石以高溫燒過，
使其產生宛如陶器
的顏色與質感。

2000.07

栃木縣那須郡那須町
Nasu-machi, Nasu-gun,
Tochigi, Japan

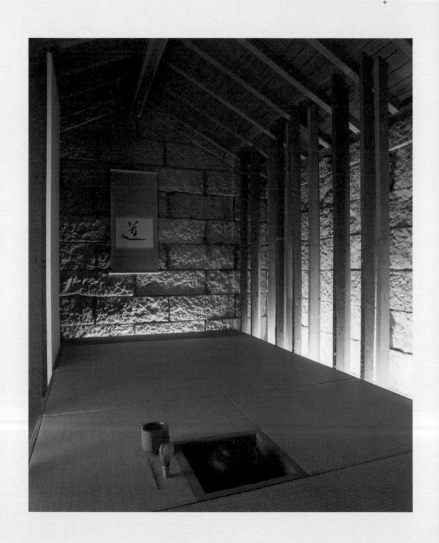

13

反物質
Anti-Object

我從一九九八年起花費三年時間，首度寫下對自己的作品的解說，並嘗試採用「紙戲風格。」我在此之前的著作，都是對現況粗暴地遷怒，一九九四年父親死後，我變了。那個時期起，我漸漸對自己的作品有了自信，開始覺得它們值得一提。我在演講時，基本上也是採取「紙戲風格。」「紙戲」是兼具計畫與理論的創作風格的別稱。

——與書名「反物質」關係最深的是《劇場的反轉》（一九七七），此為替一鷲明怜先生設計的舞臺。將氣泡紙鋪在舞臺之上，讓觀眾坐在臺上，演員反而在觀眾席間舞蹈。我對「反轉」之類「反」的理論感興趣，理論鼓勵我進行過激的設計。

被賦予「舞臺」之名，而與「觀眾席」有所區分。設計如此受限的空間的行為，讓我覺得非常沒有意義且無聊。（中略）原因在於，我認為劇場空間是演員與觀眾的關係。（中略）最先是翻轉舞臺與觀眾席。翻轉不是目標，只是種手段與過程。

反オブジェクト 建築を溶かし、砕く 隈研吾

2000.07

筑摩書房 / 筑摩學藝文庫（二○○九）
Chikuma Shobo/
Architectural Association(2007)/
Guangxi Normal University Press(2010)

從開始使用這種方
式，我在設計作品時，
就會自問自答，想在這
邊做什麼？想傳達什
麼？也就是說「紙戲」的
形式，是對計畫的回
饋，使計畫去蕪存菁。
且在計畫完成後，觀察
人們的反應，理論將更
加清晰。有時候也會在
事後才發現其他的主
題。我在本書中發現這
種實作與理論一來一往
的動能，後來也延續到
《自然的建築》（二○○
八）、《小建築》（二○一
三）。

以木建築連接大地方

進入二○○○年代後，我在大學有了自己的研究室。因為不擅長不互動只由我講課的方式，所以開始跟學生一起製作小型建築。找到一些從未用在建築上的新材料，跟學生一起設計極小建築（pavilion），並由我們親手實際搭建。這個新的實驗場地，加深我的建築的廣度，也讓我的想法更加自由。接著，從第 II 期進入到第 III 期。

二○○○年代，在我的周圍，興起了另一波新的浪潮。我不只忙於大學的教學，工作也急速增多，規模還突然變得很大。分裂的狀況油然而生，我一邊做著極小的建築，一邊處理許多大型建案。

至於為什麼在二○○○年代，這些大的建案會突然找上我呢？大案子是指從世界這樣廣的範

圍所來的委託案。回顧之下，我想應該是從兩件作品開始。一是二〇〇〇年完工的廣重美術館，另

一件是在二〇〇二年落成，位於中國的萬里長城旁的 Great Bamboo Wall。

栃木縣的馬頭町（現為那珂川町馬頭）曾是驛站，為奧州街道的馬頭宿，在人口減少之下，變

得死氣沉沉。歌川廣重是江戶時代的浮世繪畫家，青木家捐贈他的親筆畫作八千件給地方政府，這

些畫作是由出生地在馬頭町附近的企業家青木藤作先生所蒐集，因而引發以廣重的美術館來振興

當地的意見。

我們的提案是只使用木製百葉片的設計。木製百葉片儼然已成為限研吾的標誌，我是在高知

縣的檮原町認識了木，首度將木製百葉片運用在整座建築上卻是在廣重美術館。靈感來自廣重的

傑作《大橋安宅驟雨》。

我與廣重，是相遇在留學哥倫比亞大學時的紐約。出乎意料地，廣重對歐美的現代主義——

不限於建築還包含藝術等——有極大的影響，此話是我在紐約的茶室裡，與他人談天中得知。印

象派受浮世繪啟發，產生新的繪畫表現方式一事相當出名，特別是廣重與梵谷的關係深遠，梵谷曾

提起他所尊敬的三位老師，廣重之名與林布蘭、塞尚並列。梵谷臨摹《大橋安宅驟雨》的油畫作品，

如實呈現出他對廣重的敬愛，畫中的雨絲線條，筆觸樸素相當可愛。

現代主義建築之中，萊特與廣重的關係特別。萊特是有名的浮世繪收藏家，他對廣重異常感興

趣，並曾肯定地說：「如果我沒認識廣重與岡倉天心兩位日本人，就沒辦法創造出自己的建築。」以

121

《大橋安宅驟雨》為代表，用層疊透明圖層來呈現空間深度的表現方式，是大量使用整面格子的萊特建築的基本模組。

萊特在遇到天心的《茶本》與廣重的浮世繪後，從分隔內外的厚牆，轉向消除內部與外部的界線，從物質塊體的笨重量體，轉向具透明感、輕盈的空間結構。

萊特追求的新方向，對當時的歐洲前衛派影響甚鉅。引領現代主義建築的密斯等人，開始以透明性與空際為理想。果真如此的話，二十世紀的建築，可說皆源自萊特與日本的交會。

之後我就獲得夢想般的機會，可由我親自設計，我在紐約認識的廣重的美術館。雖然馬頭的人們說：「用來裝廣重作品的美術館，希望是江戶時代般的白牆、屋瓦。」我卻滿腦子都在想，要如何表現廣重所具有的現代性。最後，我決定仿效《大橋安宅驟雨》，將畫中層疊的雨絲轉換成細木製成的百葉片，試圖連結廣重與現代性。

廣重美術館除了外牆，連屋頂都採用同樣間距的木製百葉片覆蓋，因而可凸顯木這種特別的物質。其實要連屋頂都用木材相當困難，可謂如履薄冰。建築基準法中雖然未規定牆壁必須使用不燃材料，卻規定了屋頂必須不燃。當時的歐洲已經在開發如何使木材不燃的技術，日本卻仍落後。

循線收集資訊，終於找到宇都宮大學的安藤實老師，他是不燃木材的研究者，卻幾乎沒有實際應用在建築上的經驗。只能聽天由命，安藤老師將經過不燃處理的杉木樣本帶到建築中心，在最後一刻得到了許可。如果通過不了燃燒試驗，對工期影響甚鉅，會因此無法準時開幕，要是受僱的設計

者，應該是難以承擔這樣的風險。

整座廣重美術館都使用同一規格、同一間距的杉木百葉片覆蓋，正如字面所示，飛撲火中不是白費，就連國外的雜誌都大幅報導。CNN的採訪組特地來到栃木縣山裡的馬頭，座落在里山的木造建築，影像被播放到全世界。竣工的兩年後，二〇〇二年秋天，還獲芬蘭政府頒發國際木建築獎。

至於廣重美術館為什麼會受到如此矚目，背景是因全世界都愈來愈關注木這種材料。我從第II期進到第III期時，正處於二〇〇〇年前後，二氧化碳濃度上升造成全球暖化，危機感因此在整個世界升高。木可藉由光合作用吸收空氣中的二氧化碳，使用木材的建築頓時備受矚目。再加上未受管理的森林，被認為吸收二氧化碳的效率將變得低落、保水性能降低，可能造成洪水，木建築就這麼突如其來受到全球矚目。廣重美術館適逢其會，從牆到屋頂都以木包覆，甚至建造使用的所有木材（杉）都來自當地，──利用在地材料，在減少二氧化碳上效果最佳──，因而受到全世界矚目。

在中國發現雜訊

124

讓我在世界上成名的另一個原因是 Great Bamboo Wall，座落於中國的萬里長城旁。雖然作品名稱是取自萬里長城（Great Wall），其後在中國卻被作竹屋（竹之家）。這是我在中國的第一件作品，也是在國外的第一號作品。辛苦亦是超乎想像。

一九九九年，我在中國的朋友，時任北京大學教授的張永和打電話給我，希望我幫他開發商的朋友，在萬里長城旁蓋一棟小建築。是年輕夫妻剛開始經營的開發公司，他們沒經驗也沒錢，卻想蓋亞洲風格的建築讓人驚訝。他們的要求卻很驚人：「只能付一萬美金的設計費，交通費等也都算在裡面……」這是只要帶工作人員到當地一次，光交通費就會全部花光的金額。

他不好意思地加上：「我們也知道錢很少，你完全不需要來中國，只要給我們一張草稿，我們就會照做。」雖然經常收到這樣的請託，但基本上我不接受只給草稿的工作。不先到當地，親自走過一遍基地，我就無法想像該設計出什麼樣的建築。不自己思考各個細部並繪成詳細的設計圖，我就無法將心意注入建築之中。只是交出草稿，絕對無法變成我的建築。

結果為了 Great Bamboo Wall，來自印尼的公費留學生布迪，直到完工為止共派駐中國兩年，以便時時監督工程。中國的營造廠在當時還未有跟外籍建築師合作的經驗，布迪經常在工地跟人大吵，最後還是完成了整體都被竹所包覆的小亞細亞。

這個建案雖然拖累公司的經營，造成嚴重的赤字。但對費盡千辛萬苦才完成的建築，能否在中國被接受，我卻沒有一絲一毫的自信。當時的中國，正流行此些只要醒目就好，奇形怪狀的超高層建

築。對於喜好閃閃發亮的紀念性建築的國家，是否有可能喜歡我的樸素竹建築而忐忑不安。

結果揭曉，出乎意料地獲得好評。我還被誇獎：「隈先生理解中國文化的本質。」愈年輕的族群就愈喜歡竹之家。我還得知年輕的建築師們，在北京胡同這樣古老的巷弄裡舉辦「老北京之旅。」

甚至收到電影導演張藝謀的請託，想在竹之家拍攝北京奧運（二〇〇八）的廣告。張藝謀以電影《紅高粱》（一九八七）著稱，該片拍攝中國的農村生活，人與土地關係密切，以神話般的影像歌頌他們的艱苦與勇敢，他本身也來自中國的農村。擔任北京奧運總導演的張藝謀說，「竹之家」與他心目中的中國形象完美契合，取景竹之家的奧運廣告，接連數日在 CCTV 播送到中國全境。北京奧運的開幕式（在我生日的八月八日舉行），因藝術家蔡國強的煙火裝置藝術引發話題，其中也大幅使用竹之家的影像。

因為竹之家與北京奧運，我接到許多來自中國各地的工作。並在北京與上海開設事務所，直到新冠肺炎疫情之前，我每個月至少會到中國出差一趟，從北到南巡迴各地。日中關係在這段期間，也並非都處於友好狀態，特別是小泉政權下的二〇〇五年，中國各地發生大規模反日暴動，北京、上海的隈事務所的員工，也曾好幾度感到人身安全受到威脅。雖說如此，我還是持續到中國出差，走在街上、搭計程車時，絕對不跟同事講日文。因為一旦被發現是日本人，就會有被丟石頭的危險。

至於我為何在這種狀況下，還是繼續來來去去中國，基本上是因為我跟中國很合得來。就我個人的經歷而言，因為在橫濱出生，所以從小每到週末就會去中華街玩。我小時候的橫濱中華街，

125

跟附近地區的氛圍截然不同。當時不若現在，沒什麼觀光客，無論食物、物品的價格都便宜得不得了，餐廳的味道也跟在日本吃的，所謂的「中華料理」大相逕庭。我們一家非常喜歡尋覓味道與氣氛特殊的店（而且要便宜）。還跟店家的中國人變成朋友，把裝紹興酒的大甕帶回家放傘或是插花。

所以從我小時候，身邊就有著活生生的中國。

在這樣的背景之下，我也自然而然學會在中國工作的訣竅。我到現在都還記得，發生在竹之家工地的某個「事件。」

派駐在中國的布迪，有一天打電話到東京的事務所。他大叫：「不得了了。已經開始在牆上裝竹的百葉片了，但是竹子不只有粗有細，還都是彎的，太不像話了。」我被他不尋常、驚慌失措的樣子嚇到，馬上飛到了北京。裝在建築上的竹子的確很糟糕。建築圖上明確指示以一百二十公釐寬（也就是間隔六十公釐）排列直徑六十公釐的竹子，現場的卻是完全無視建築圖，野生的百葉片。

如果是日本的建商，當送到工地的竹子大小不均又髒兮兮的，當場就會拒收。在日本的話，全部換新是理所當然。但當我繞著建築，看了看這些竹子後，想法卻改變了。「這樣看起來，出乎意料地不錯。」這裡是中國，還是萬里長城下的荒野，整整齊齊的日本風格，說不定反而更怪，我愈看愈這麼覺得。倘若要求他們日本式的精準，可能會讓建築變得拘謹且不自然。

「布迪，我覺得這樣不錯，就這樣吧！」布迪一臉晴天霹靂：「真的可以嗎？」我卻對野生竹子相當滿意，心情很是愉悅。

日本的建築以及施工品質，因為精準而在全世界受到好評。在設計上，例如我的前輩建築師安藤忠雄先生，精進清水混凝土的技術，創造出表面如玻璃光滑、邊緣像剃刀銳利的混凝土，驚豔全世界。無論在哪個國家、哪個地方、還是深山之中，安藤先生都在工地現場奮戰，以實現如此精準的程度，甚至還出現他會在工地打工匠的都市傳說。

這種作法在日本可能沒有問題，但如果對所有國家的工匠，都要求他們遵循日本式的精準，卻會讓我感到有些奇怪。每個地方都有其作法，他們各自使用擅長的材料，以各自的方法、精準程度來製作。如果從國外來了個偉大建築師，指定他們用某種材料、某個容許誤差的標準來製作，他們的心情會是如何呢？

萬里長城的建築，讓我注意到重要的一點。建築基本上是跟身在該處的人一起打造，正因為是一起進行，建築才能屬於當地，就像是從那片大地長出來的。我因此能夠跨出日本這樣的地方，超越身為日本人的自己。中國的人們接受脫胎換骨的我，跟他們成為「朋友。」

竹之家之後，委託我的工作從中國各地、許多不同的人而來。我接下杭州某國立藝術大學的委託，設計一座博物館。我選擇的材料，是從前中國的民宅所用的瓦。在中國各地旅行時，我一直深受屋瓦之美吸引。無論是日本的瓦、還是中國的瓦，在過去都很類似，是以土燒製而成的樸素之物。日本在江戶時代發明了聰明的棧瓦，將凹與凸面合成一體，瓦片因此喪失了表情。在更後來的明治時代，日本的棧瓦變為在工廠大量生產，統一了表情、顏色與尺寸。中國的瓦卻一直是露天搭

窯燒製，兩者天差地別，日本的瓦成為了冷冰冰的工業產品。

回收當地已被拆除的民宅的瓦，重新用來蓋中國美術學院的屋頂、牆、地板。這些瓦原本就樸素，再加上是集結廢材，使其中含有更多的雜訊，顯得雜亂無章。我所追求的，正是與日本式的高度精準完全相反的雜訊。有賴這些雜訊，才得以完成彷彿從杭州的大地裡長出來，沾著旱田之土的蔬菜般的建築。我藉此批判日本的精確，還有那些對他人強加自身想法，自以為是的前輩建築師。

我在中國發現了這種作法，並結交到許多的朋友。我也跟創立阿里巴巴的馬雲成為朋友，中國這個國家就是我的朋友。

因為竹之家，即便是中國之外，也因中國的關係接到許多的委託。來自加拿大、澳洲、馬來西亞、新加坡的工作，也與當地經濟由華僑掌握不無關係。竹之家之後，憑藉分散世界各地的中國關係網絡的力量，我的工作地點或是規模，都突然擴大許多。

從冷戰建築到美中對立建築

稍微用地緣政治學的角度來綜觀這個現象，就能掌握進入二十一世紀以後，全世界的建築受到中國牽引的樣子。

建築的設計雖然看起來是自由獨立的世界，但其實深受全球情勢影響。我在東大的退休系列講座，曾邀紐約 MoMA 的策展人巴里‧伯格多爾（Barry Bergdoll）對談，他提及戰後日本與美國的複雜關係，推進了日本的戰後現代主義建築。

根據他的說法，因美蘇在戰後處於冷戰，美國必須盡快與第二次世界大戰的對手日本和解，一同對抗蘇聯。

被利用來當作和解的道具的，正是日本的現代主義建築。身為美國政治、經濟核心的洛克斐勒家族（Rockefeller），利用其創立的文化宣傳裝置 MoMA，大力宣揚日本傳統建築的基礎，是與現代主義相通的工程美學。建築師安東尼‧雷蒙德曾為帝國飯店新建案前來日本，在戰後的日本相當活躍，依據美國國家文書暨檔案總署（National Archives and Records Administration, NARA）公開的資料顯示，雷蒙德隸屬陸軍情報機關，參與制定了美軍使用凝固汽油彈空襲的計畫，受他指名的弟子吉村順三，在 MoMA 的中庭設計書院造[20] 的木造建築《松風莊》（一九五四），最大限度被利用來宣傳日本與美國的和解。

兩個國家最終在共享「由工程主導的友人」的神話下，連成一氣開始對抗蘇聯。訣別時宛如悲劇的兩國，藉由建築這種淺顯易懂的具體媒介達成和解，開始並肩作戰。以建築工程學為主題，透過稱頌日本建築，日本的戰後現代主義建築，在世界的現代主義建築之中，獲取了特別的地位。

丹下健三的代代木競技場是日美和解的象徵，採用了特殊的工程學——懸掛結構，因此應該

將其視為戰後冷戰結構的象徵。丹下健三不僅使代代木競技場成為高度經濟成長的象徵，還將以工程學為媒介的戰後日美共同作戰關係，精彩地轉譯為建築。

果真如此的話，蘇聯解體後的後冷戰時期，世界局勢又是以什麼樣的方式影響建築設計？在蘇聯解體、中國崛起後，處於美中的緊張關係下，世界開始變動。在這樣的角力之中，美中開始競爭如何獲取日本的支持。中國同樣必須轉向親日，擺脫為獲得國內共識的反日運動。

對照這樣新的國際關係，就能掌握我的竹之家所處的位置。建築師雷姆・庫哈斯（Rem Koolhaas）比其他人更早注意到，亞洲是冷戰後的建築界最重要的主題。他陪伴日本走過八〇年代，泡沫經濟狂奔的時期，直覺二十一世紀的建築設計將由亞洲牽引，而將亞洲設定為其重要的據點，他受託設計中國的國營電視臺 CCTV 總部。然而，CCTV 卻被習近平批評是「奇奇怪怪」的建築，他對亞洲的愛因此以單戀結束。

竹之家卻反而在冷戰後的新時代，成為日中友好的象徵。日中和解與藉由工程學維繫的日美和解相反，其串聯是倚仗土生土長的物質，自然而然成為追尋的目標。伯格多爾以地緣政治學，替我解讀了為何在竹屋之後，邀約從世界各地向我而來的原因。

廣重美術館與竹之家為起點，我的工作量在二〇〇〇年以後驟增。一方面，我以大學這樣的地方為主，跟學生一起製作實驗性的小建築。另一方面，委託案從世界各地而來。在這兩輪的背後是另一個我，觀察著以兩輪奔走的我，並在反省、分析後寫成文字。隈研吾以這三輪支持，從

二〇〇〇年後開始奔跑。以三輪奔跑，在精神上也比一輪車輕鬆許多。

建築師職涯的開端，通常是設計小型建築。小建築受到好評，逐漸有機會可以設計大型建築。

隨著建築規模變大，事務所也會隨之擴張，這是目前為止的建築師的典型人生歷程。事務所擴張後，就沒空去做小案子，奔波於拿下大案子，以能維持已經擴大了的事務所。這在之中，前衛的建築師也會逐漸成為「社會人士。」

我並不想跟隨這樣的人生歷程，不想就這麼變成「社會人士。」我希望不管是小建築或大建築，我都能夠堅持同時思索、同時反省。如此一來，我才得以保持挑戰精神。當我開始在大學教書，工作範圍也擴大到全世界時，我學會了三輪車這種模式。我以這種模式，在美中對立為主的新世界結構中，開始奔跑。

找到丟棄的貓

我與朋友村上春樹，一起在早稻田大學的校園裡蓋了村上春樹圖書館。論及與中國的關係，我們兩個卻完全相反。我自覺與他意氣相投，兩人有許多相通之處。

首先，我們兩人基本上都是以東京的青山為據點的藝術家。村上春樹雖然是在京都出生，在

蘆屋成長，卻是認識了東京的青山，才成為了村上春樹。神宮球場所在的青山，是養樂多燕子的主場，是有別於讀賣巨人的主場東京的另一個東京。青山既不是丸之內、大手町，辦公區高高在上的那種東京，也不是世田谷那種高級住宅區，是難以明確定義，幽暗不明的孱弱東京。

而且在青山的正中心，還有名為神宮外苑的蒼鬱森林，在大都市的正中央，突然映照出深綠色的陰影。村上春樹筆下的「外苑前站」，是隧道的入口，通往深處的神秘地底生活，我在東京的工作室緊鄰「外苑前站」，我同樣每天親身感受著這座車站的不可思議。村上春樹在這樣的青山開了家爵士茶館，在茶館的餐桌上開始寫小說。

村上直到現在仍住在青山。我也是因為喜歡青山，所以將事務所開在這裡，事務所到今天也還是在青山。只不過說到支持的球隊，他一直是養樂多燕子的狂熱球迷，我喜歡的卻是出生地橫濱的大洋鯨。

村上跟我最大的不同，在於對中國的態度。村上的父親隸屬陸軍第十六師團，曾前往中國，父親的經歷成為村上的創傷，讓他難以面對中國。村上直到現在都還是不吃中華料理。他早期的短篇《去中國的慢船》中，寫下其對中國的罪惡感，隨筆《棄貓》的中心主題是，戰爭時父親在中國的經歷。我卻從小出入中華街，蓋了竹之家，跟中國成為朋友。

村上與我的另一個共通主題是貓。我跟他都非常喜歡貓，在小時候也都曾養過貓。我們還不可思議地，都有拋棄貓的經驗。他在《棄貓》中寫到，與父親騎著腳踏車到香櫨園的海邊把貓丟掉。但

等到村上回到家，村上的貓卻喵喵叫地出來迎接他跟父親。貓比他們還快一步回到家裡。

我家卻是討厭貓的父親，把在家裡尿尿的貓塞進紙箱，一個人開車拿去丟。我家的貓跟村上家的貓不一樣，到最後都沒回來。我在那天與貓告別了。母親一直沒告訴我貓被父親丟掉，裝傻說：「咪咪（貓的名字）不知道跑去哪了耶。」在很久以後，母親告訴我真相的時候，父親早已不在人世了。

貓被拋棄的不久之後，一九六四年的第一次東京奧運到來。父親帶我去泳賽會場，丹下健三設計的代代木競技場。丹下老師的建築太過美麗震撼了我，似乎要衝破天際的不朽形象讓我大受感動，因而憧憬丹下老師，下定決心要成為建築師。丹下老師以混凝土和鋼鐵，將高度成長的日本，不斷成長下去為了衝破天際持續奔跑的日本，精彩地轉換為象徵。

我在那天之前，原本是想當獸醫，原因是我太喜歡貓了，我的鋼琴老師的先生是獸醫，他們跟貓、狗一起生活的樣子讓人羨慕。

然而，我的貓被丟掉，終究沒回到我身邊。取而代之，是我遇見了代代木競技場，從而與貓告別、分道揚鑣。村上春樹的貓卻回到了他家，在那之後他跟貓一直在一起。村上在青山開的爵士茶館「彼得貓」，就是取名自村上當時養的貓。

那麼對村上春樹而言，又對我而言，貓是什麼呢？村上春樹不單是愛貓人，還有過許多的研究，都是在研究他的文學之中，貓扮演的角色有多麼重要，我卻從來沒看過有人研究建築師與貓的

關係。

在我讀村上的《棄貓》，思考著貓的問題時，接到東京國立近代美術館的聯絡，他們想在二○二○年舉辦我的個展，希望我為展覽設計「東京計畫二○二○」所有只要學過一點建築的人，一聽到「東京計畫二○二○」，就應該會想起丹下健三的「東京計畫一九六○」。

「東京計畫一九六○」是丹下異想天開的提案，他將從皇居朝向晴海通畫下的軸線，不斷往東京灣延伸，以建設巨大的海上都市。將不斷成長、全力衝刺的日本人的心情精彩地轉換成形體。這件一九六一年的提案，後來在都市計畫史中也不斷被引用。丹下建築的代表作是一九六四年，為奧運建設的代代木競技場，都市計畫的代表作是「東京計畫一九六○」。兩者皆是以其驚人的洞察力、造型力，將高度成長時期的氣氛轉譯成設計。

我參與了二○二○年東京奧運的國立競技場的設計，要求這樣的我描繪「東京計畫二○二○」，對策展人來說或許是很有意思的企劃，但對我而言卻是負擔沉重的主題。

「東京計畫」光是名稱，就強烈散發出自視甚高的權威主義氣息，要用「計畫」的力量使東京這樣的都市屈服，實在太過時。愈發少子高齡化的二○二○年，「都市設計」或是「計畫」等行為還成立嗎？不管三七二十一的我，決心要讓一切都跟丹下健三完全相反。

先是要找到一個地方，跟不切實際的東京灣海上完全相反，最後我選了我居住的神樂坂。雜亂的神樂坂，車子無法通行的狹小巷弄縱橫交錯著，還有滿是階梯的坡道，這種真實與海上都市形成

極端。我覺得最為熟知「小街區」魅力的是貓。實際上，神樂坂也有很多的貓，我家前面的公園還常召開「貓大會」，生活中處處有貓。

這些貓在神樂坂過著什麼樣的生活，對這個街區有什麼感受，站在貓的角度紀錄這些就是我的「東京計畫」。真實的神樂坂是相對於不切實際的海上，簡言之，我的立場就是相對於由上而下的角度（鳥瞰）的「計畫」，以從地面的角度（貓瞰）來「觀察。」

為了觀察與在之後體驗貓的生活，我利用 ICT，將 GPS 裝在附近咖啡廳放養的貓小咚與小速身上，跟著體驗、分析牠們美妙的神樂坂生活。牠們喜愛狹窄、粗粗、軟綿綿、破破爛爛的神樂坂巷弄，極盡可能地享受這種反現代主義的特質。

我對這種有家可歸的流浪狀態有著強烈憧憬。被豢養在家大門不出，關在家這個箱子裡的家貓，就像二十世紀的人類，被關在名為建築的箱子裡。只不過人類就算突然被野放，也沒有可在原野生存的體力與能力。在家的安心與在原野的自由，該如何創造出巧妙結合兩者的放養狀態，過著靈巧來往家（建築）與原野（外部）的生活，我覺得是新冠肺炎之後，人們應該追求的理想生活。

帶有對東京計畫一九六〇的批評與嘲諷，我將貓的神樂坂生活稱為「東京計畫二〇二〇（喵喵）。」父親在一九六四年即將到來之時，丟掉了我的貓，半個世紀之後，我又因此得回了貓。

135

開孔注入生命

跟貓分開的我，一直和貓在一起的村上春樹，我們走過的路途似遠又近。我們一起在他的母校，早稻田的校園中打造村上圖書館時，我邊思考著村上與我的不同和相似之處。村上圖書館是將四號館，一棟沒什麼特色的老舊教學大樓改裝而成。村上夫婦和早大都語帶歉意：「不好意思不能讓你從零開始。」但我卻鬆了一口氣，暗想是改裝真的太好了。

我決定在平凡的四號館，硬是鑿出一座隧道。在村上的世界裡，打開街角處不起眼的門，出現的是通往另一個世界的隧道入口，我們就從日常生活忽地來到了另一個世界。我認為這種隧道結構的建築，最適合村上圖書館。所以真的很慶幸，不是從無到有設計建築，而是先有了平凡的四號館。

我從以前就對隧道、孔洞之類很感興趣。我設計的第一件開孔建築是廣重美術館（二〇〇〇）。這座建築位於奧州街道的驛站，栃木的馬頭町的里山邊緣。依當地政府制定的基本計畫，原本的空間配置是將建築蓋在山腳處，前方設置大型停車場，山與建築之間則是機械倉庫。如此一來，里山與市街就會因建築分隔，里山成為陰暗的後山。

日本的聚落本來就一定會與里山相接，使用里山的自然資源作為材料、熱源、肥料等，沒有到里山就無法生存。所以會在里山邊緣設立神社加以參拜，用心維護里山這樣的自然資源。然而等到二十世紀，材料、能源等一切都改由大都市供給後，里山就被遺忘、荒廢，所有聚落都斬斷了與自然的關係。

如果在建築中央開孔，重新連接里山與市街，或許就能再一次縮短聚落與自然的距離。所以，我就在建築中央開了個洞。造訪美術館的人，會先穿過這個洞，感受里山的綠意，面對——雖然早已完全荒廢——祀奉里山之神的神社，再進入廣重的展間。

我穿梭在剛落成的廣重美術館，對在建築開孔的設計，效果居然如此之大感到驚喜。這樣的設計，不只重新連結里山與市街，還有些什麼更勝於此的。

因開孔創造的空間，既非外部，也不是內部；既不過於開放，也不過於封閉；在受保護的同時，又非常自由。

除了這個開孔本身相當神清氣爽以外，只是開了一個洞，就讓整棟建築重生成另一個生物。一根像消化管的管貫穿之後，原本只是物體的箱子，開始呼吸，開始有了心跳。

我還想起跟原廣司老師一起開數學讀書會時，學到的拓撲學概念。拓撲學中，不管是直方體，還是立方體，甚至球形都是同一拓撲的變形。但只要有一個孔貫穿物體，就會轉換成跟無孔的時候完全不同的拓撲。建築設計的討論永遠都在形態、比例中打轉，我對此感到無聊，因而覺得拓撲理

137

論的宏觀角度非常有魅力。

在廣重美術館之後，我開始對在建築開孔感興趣。貝桑松（Besançon）是位於法國東部的城市，也可見於凱薩的《高盧戰記》，其藝術文化中心設於杜河的沿岸，我在音樂廳與現代藝術廳之間開孔，連接舊市區與杜河，在城市裡創造出新的人的動線。

蘇格蘭東部的都市丹地（Dundee），其水岸再造計畫以維多利亞和艾伯特博物館丹地分館（V&A Dundee，二〇一八）為中心設施，我同樣在這座建築的中央開了個大洞。從前的丹地水岸被成群的倉庫占據，完全切斷市街與泰河的關係，沒人會在水岸散步。透過 V&A 中心的開孔，先可以看到泰河，更後方則是對岸美麗的綠色丘地。這個開孔與丹地鬧區的聯合街相連，人們可穿過孔洞，來回市街與自然。

延續這些各式各樣的孔洞，誕生的是村上圖書館的孔洞。我在向村上春樹說明孔的想法時，前所未有地緊張。雖然我們是朋友，但他貴為大文學家，跟他說你的文學是種隧道結構時，要是他回我：「完全不是隧道呢。」該怎麼辦。如果文學家本人都這麼說了，我也無可辯駁。沒想到他面帶微笑，邊點頭邊看完工模擬圖，用著低沉、溫柔的聲音說：「我覺得很好。」

在設計村上圖書館時，我也在思考我的孔與村上春樹的孔，有哪裡相同？又有哪裡不同？我們的生活中，受到各種愈變愈肥大、愈來愈複雜的體制所束縛。都市原本就是難以呼吸、通風不良的地方。無論是村上春樹還是我，都想要在這樣的地方開孔。村上明確宣言他反體制的立場。我們

兩人都選擇將工作室設在東京邊陲的青山，是因為青山是通往外苑森林的孔洞入口，外苑森林是一處特別的森林、特別的陰闇。

文學的世界裡，孔洞入口愈小愈好。這個孔不必顯眼，就像掉落陷阱一樣，只要碰一聲突然進到孔中就好。

但在建築的世界裡，孔洞入口卻必須明顯。不顯眼的話，就不會有人注意到孔，進到孔中。反之，孔洞入口也不能太大。太大的話，孔就不再是孔，孔中的事物就會成為日常生活的一部分。文學與建築的孔，其存在形式的差異就在於此。

另一個迥異之處，在於就算不在其中開孔，對體制來說文學本身就是孔，是處於體制之外的。

如此一來，村上春樹是在孔中開孔。也就是說，孔形成了孔中孔的狀態。反過來說，建築是在體制之內，體制不會將建築排除在外。

以拓撲學來思考，開孔有機會讓內部與外部反轉。也就是能夠翻轉，具有雙重意義。孔的內側產生具雙重意義的皮膚。也可以將皮膚解釋成外皮的延伸，反之，也能夠將外皮解釋為內皮的延伸。

孔中發生的事是夢嗎？還是說在孔中發生的反而是真實，世界才是夢？兩種解釋油然而生，孔因此創造了雙重意義，製造出兩個故事重疊的狀態。村上春樹的小說經常採用複層結構，並列兩個平行的故事，這也是孔這種拓撲的必然結局。

當我設計建築的孔時，也苦惱於該如何定義內皮。一般來說，孔雖然是孔，孔中的卻是外部空間，所以設計上會使用同於外牆的材料與細部，我卻時而刻意賦予其同於內部的表層，也就是內皮那種纖細的表層。因為我想藉此表現，此處有著另一個宇宙。

在 Aore 長岡（長岡市役所，二○一二）正中央開的孔——被稱作中土間，附設屋頂的廣場——鋪上如內部空間，柔軟纖細的木板。長岡競圖的評審委員長，槙文彥老師曾評論：「像是把襪子反過來那樣不可思議的建築。」他幽默的說法，準確命中內皮與外皮的翻轉。

關於這個內外反轉的孔，我的朋友中澤新一帶給了我更刺激的靈感。身為文化人類學者的中澤，曾跟我一起制訂二○○五年舉辦的愛知萬博的基本構想，又在途中一起被排除在外，我們可說是戰友，我從他身上得到許多知識上的刺激。中澤告訴我，克勞德·李維史陀（Claude Lévi-Strauss）研究伊勢神宮、巴布亞紐幾內亞（Independent State of Papua New Guinea）的神殿等，李維史陀指出建築最頂部敞開的屋頂形狀，其本質是扭曲，正如沙漏的沙在孔處反轉，應該是外部的部分卻反轉成為內部。

沙漏全然符合我一直以來堅持的反轉的孔。上方的天空原屬於外部，藉由中間的窄孔變為內部，送還給大地。又或者是，藉由漏斗型的屋頂收集大地的能量，將其壓縮、提高密度，卻在最頂部變細的部分突然反轉，朝向天空開放。

我感覺伊勢神宮等沙漏建築，正是我反轉作業的前輩。

中澤聯結李維史陀與雅各·拉岡(Jacques-Marie-Émile Lacan)，在李維史陀的沙漏形譜系上，擺進拉岡的三不互扣環(borromean ring)、克萊因瓶(Klein bottle)。

如以沙漏為基準，我的建築中的各種裝置、形態，如孔洞等，都是不同的呈現方式。例如 V&A 丹地、角川武藏野博物館(二〇二〇)等，上方擴張的形狀正如沙漏。在廣重美術館、貝桑松等嘗試的水平穿孔，則已經進化成垂直孔洞，連接外部的天與內部的大地。美拉尼西亞(Melanesia)的神殿、伊勢神宮等，是以違反自然過程的建築接續自然，就像在拯救人類，我的建築或許同樣也是藉由孔，試圖拯救人類。



20 日本古典建築形式之一，誕生於室町時代的武家住宅樣式。



竹屋
Great (Bamboo) Wall
14



緊鄰萬里長城的竹造小旅館。二十世紀的方法是將斜坡填平，斷絕其與周邊的關係後，再在其上建造紀念性的物體，我則否定這種方法，採用消除建築的方法，保持原有地形，讓建築配合地形。細想之下，我發現旁邊的萬里長城正是這種以地形為優先的先驅。因為地形太過強大，土方工程這種狡獪的方法是無效的。

142 2001—2015
14

竹屋
Great (Bamboo) Wall

緊鄰萬里長城的竹造小旅館。二十世紀的方法是將斜坡填平，斷絕其與周邊的關係後，再在其上建造紀念性的物體，我則否定這種方法，採用消除建築的方法，保持原有地形，讓建築配合地形。細想之下，我發現旁邊的萬里長城正是這種以地形為優先的先驅。因為地形太過強大，土方工程這種狡獪的方法是無效的。

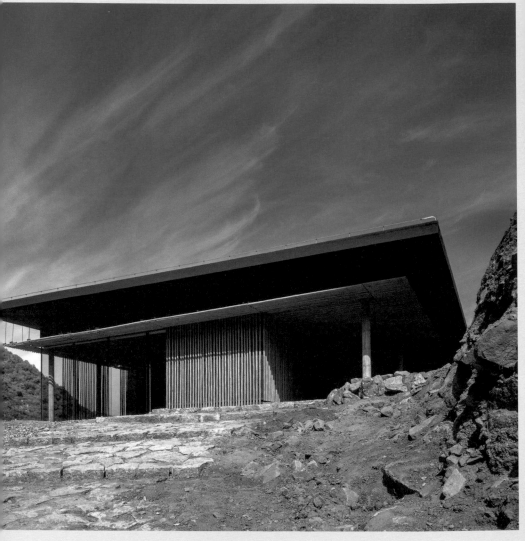

堅持尋找在地材料的我，也挑戰了使用中國的竹子，中國之竹因「竹林七賢」成為反都市象徵被喜愛至今。中國竹子的精準程度完全比不上日本，這種隨興卻又是某一地的魅力。我在外國的案子，基本上尊重當地的不拘小節。其實在日本的小地方的案子，我的態度也沒有不同，喜愛參差不齊、雜訊，用心設計出讓人覺得這是種魅力的建築。我想這是我跟上一個世代的建築師的不同之處，他們追求「完美主義」、「不妥協。」

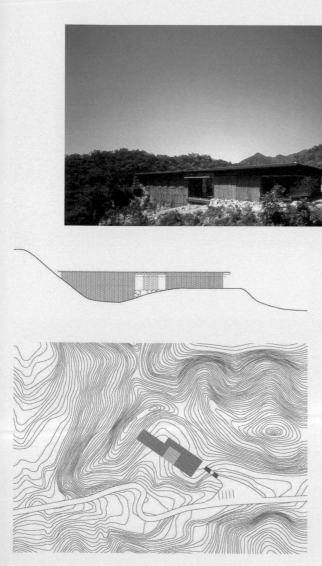

<div style="writing-mode: vertical-rl">一 萬里長城被建造在遠景連綿的山脈上。</div>

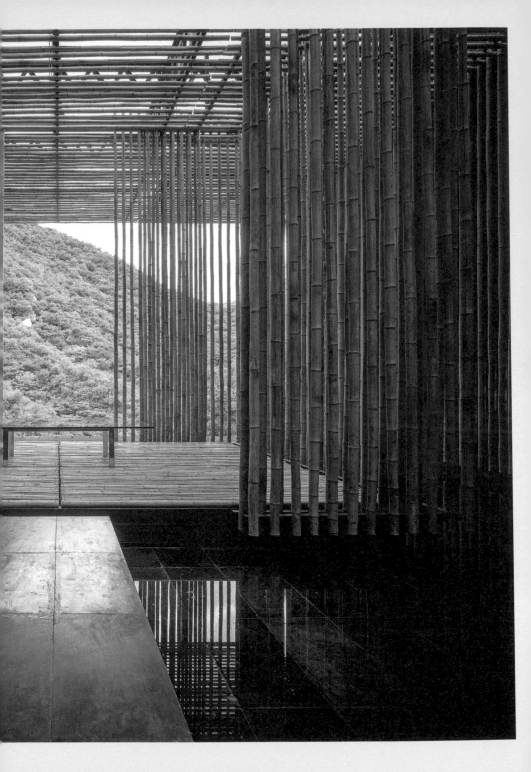

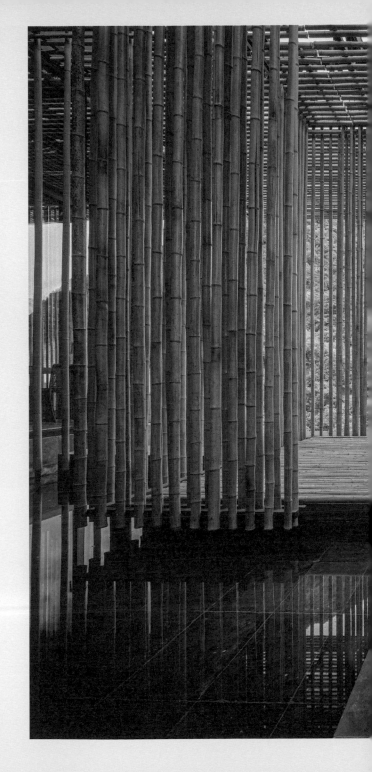

電影導演張藝謀是北京奧運（二○○八）開閉幕式的總導演，他用這棟竹屋拍攝奧運的廣告，讓竹屋一夕成名。

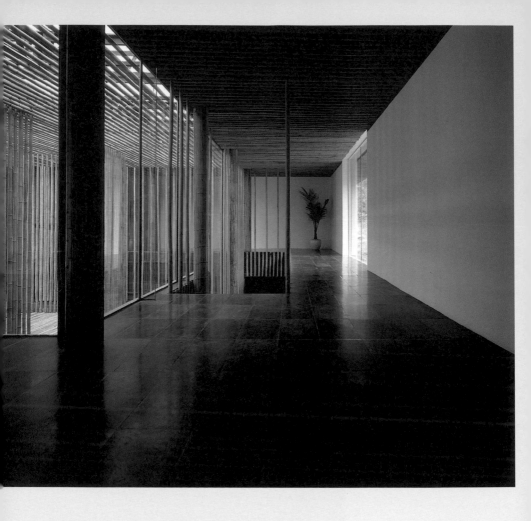

一 黑色地板的靈感來源是紫禁
城裡鋪設的黑色的磚。

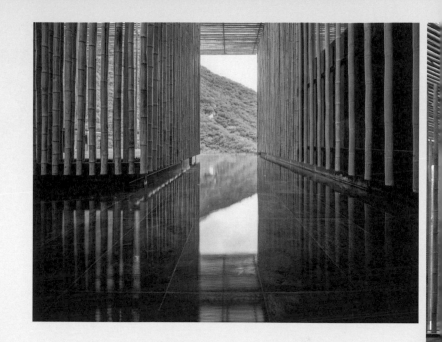

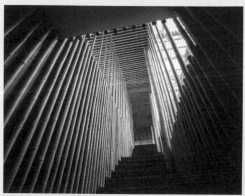

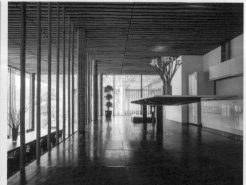

15

One 表參道
One Omotesando

是與全球精品集團
LVMH的首度合作。透
過這個建案,我得知了
世界級的品牌是如何看
待建築,怎麼利用建築
師的。還讓我知道在第
III期以後,在世界各地
接案時,如何將自己當
作一個品牌的策略,以
及得到的啟示,如何戰勝
品牌的時代。我們後續
又合作了大阪的LVMH
(二〇〇四)、在法國的
香檳王(Dom Pérignon)
酒莊案等。並跟在酒莊

山的田中央,建造香檳
結合日本酒的釀造廠
「KURA」(二〇一二)。
——

這是我在東京的第
一棟「木」建築。表參道
延伸到被視為神聖的森
林的明治神宮,這樣特
殊的空間,讓我轉向了
「木。」我身為建築師,時
而感覺到自己與東京的
青山密不可分。我在東
京的所有工作,都因泡
沫經濟崩壞被撤案,歷
經「十年的不在」後,再
度回歸東京的第一號作
品,就是這座青山的「木

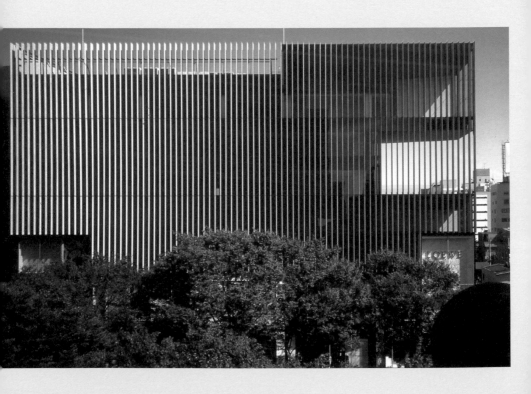

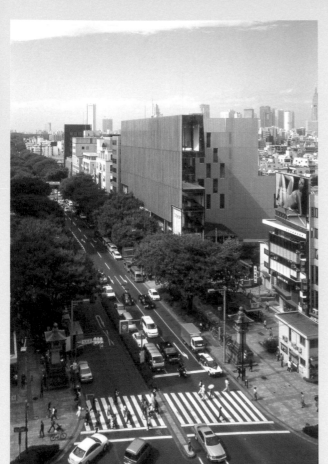

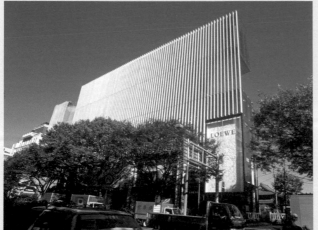

認識，亦被稱為「香檳之神」的理查德・傑佛羅伊（Richard Geoffroy）博士，一起在富山立

建築」，對我來說相當具象徵性。我帶著木，回到神聖的森林（外苑）所在的青山。

一　我學生時代常在青山玩樂。特別是表參道是我的約會路線，舊國立競技場裡附設桑拿的健身房，是我熬夜時放鬆跟小睡的地方。

一 室內裝潢和家具的設計，結合玻璃纖維與內照式燈具。桌子也使用厚壓克力板，嘗試徹底消除存在感。

東京都港區
Minato-ku, Tokyo, Japan

2003.09

PART —— III

16

負建築
Architecture of Defeat

集結我從一九九五年到二〇〇四年，十年間的短文的隨筆集。一九九四年是我個人重大的過度期。因為這一年，對我來說很有分量的父親過世。在此之前，我對二十世紀的批判、對工業化社會的批判，其實都是「批判父親。」──

父親逝世讓我發現，只是批評根本沒用。不是只說說壞話，

就像要終結一連串的事件，二〇〇一年的九月十一日來臨。被譽為二十世紀文明的象徵的超高層建築，在這一天瞬間遭到破壞。（中略）影像就這麼烙印在眼中無法抹去。這實在是種最大的職業創傷。象徵這個行為本身受到嘲笑。（中略）這樣悲觀的氣氛之中，（中略）完成了一本有著極度寒酸、不祥書名的《負建築》。

還應該要發掘怎麼改變的替代方法。接力棒終於傳到了我手中。那麼，我該朝哪個方向往前跑呢？為找尋新方法，迷途之中寫下各式各樣的隨筆，集結成這本書。十年之間，也發生了許多改變時代的事件：有阪神・淡路大地震、奧姆真理教事件，九一一時雙子星大樓被粉碎。書中也包含我對這些超乎想像的事件的反應、感想，益發零零散散的印象。

｜

我原本覺得無法取出一個有整體感的書名，卻在快出版前想到了《負建築》。我其實根本不清楚自己在找尋的新方法是什麼。一般來說，方法是為了贏過對方，但我卻想捨棄這贏這件事，所以訂下這個書名。結果出乎意料地受歡迎，書也賣得很好。或許是「負」這種精神，符合這個時代的集體感受。「負」好像也變成了我的代名詞。說不定內容零零散散反而更好。從單一結論開啟的演繹式寫法，不適合「負」的方法。讀者在東拼西湊的思考中，可以各自找到些什麼。

2004.03

岩波書店
Iwanami Shoten, Publishers
Shandong People's Publishing House(2008)/
Design House(2009)/
Goodness Publishing House(2010)

17

村井正誠
記念美術館
Murai Masanari
Museum of Art

已故的村井正誠老師的太太伊津子小姐，帶我參觀基地與其上的自家時，因為跟戰前所建的橫濱老家太過相像，讓我相當驚訝。小小的木造住宅，因時制宜地不斷增建，這感覺實在令人懷念。村井正誠老師與我的父親幾乎是同一輩，那個世代的人特有的感情，被投射

時。一九六〇年代的皇冠，直接露天放置在前院的水池中，這臺汽車是村井老師早已不開，閒置了幾十年。不單是建築保存，還嘗試以前所未有的方式將「時間」轉換成建築。

一入口底處的櫃檯是回收柱材再利用，柱子因村井老師從前養的狗經年累月撓抓而耗損。

在各式各樣的家具、雜物上，使人懷念。因為這層原因，使其成為一座充斥我私人情感，感傷的美術館。

—

我希望盡量保留這個家擁有的獨特氛圍。

老師的工作室，包含裡面的物品全部原樣保留。回收原本住宅的古老外牆板、地板材料等，使用在其外增建部分的外牆。戰前的木造建材，與最近工業化後的木造，有著截然不同的「味道」，只要擺上一個這種手工打造的建材，就能讓我們回到彼

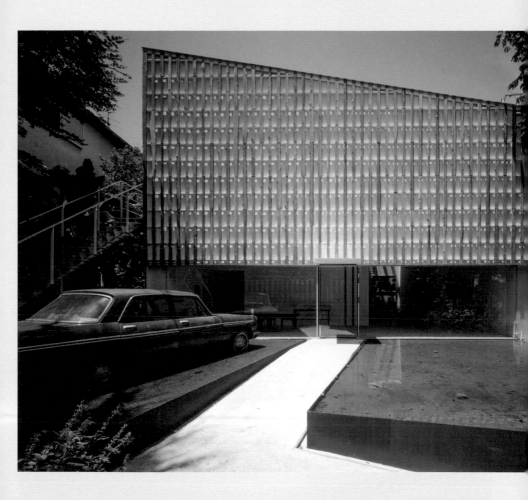

東京都世田谷區
Setagaya-ku, Tokyo, Japan

2004.05

18

織部的茶室
Oribe Tea House

位於岐阜縣陶磁器中心內的臨時茶室。一方面是因為古田織部的出生地為岐阜，一方面是我當時對織部的破調之美很感興趣，為致敬被稱作「鬼才」的織部，設計了這座臨時裝置。

利休的「減法」設計，影響工業化社會採用「減法」，使得日本的設計變得貧瘠，對此感到疑惑的我，因而對織部感興趣，他雖然身為

利休的弟子，卻破壞利休的完整性，在設計上重新找回自由與開放。我從中發展出的構想，是以束帶固定塑膠瓦楞板這種便宜的材料，創造出不完整的歪扭形態。留設間隙編織塑膠瓦楞的方法是仿效織部，他曾特意破壞器皿使其破裂，再修補黏合。

這座茶室，在其後藉世界各地許許多多的人的手，以該地特有的材料加以組裝。在北京、羅馬，是以聚碳酸酯板取代塑膠瓦楞板；配合東京奧運的聖火點火儀式搭建的雅典，則使用木製合板，創造出溫暖質感的織部，（ORIBE）。

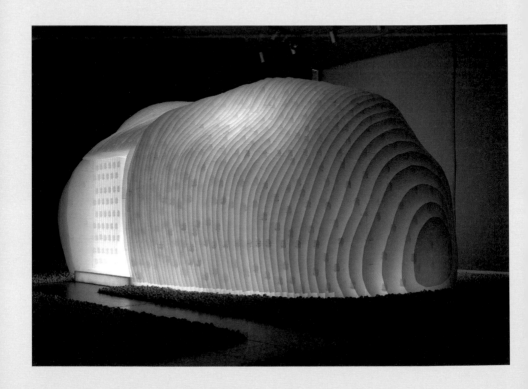

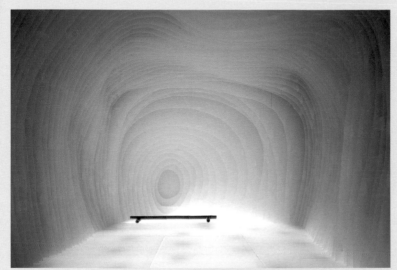

一　在雅典展出。

19

Lotus House
Lotus House

位於三浦半島的山中，面對溪流與蓮池（lotus pond）而建的別墅，以洞石薄幕覆蓋。業主是被譽為現代原三溪的茶人、收藏家。他也是以一座庭院連結四棟老建築的 Yien East（二〇〇七）、北海道的 Memu Meadows（二〇一一）的業主。

　　這位茶人希望能用洞石（一種石灰岩）蓋一座山中別墅，在哈德良

皇帝的別墅、密斯的巴塞隆納德國館都運用了這種石材。雖然使用石材，卻為了創造輕盈具透明感的空間，組合薄石片與不鏽鋼桿，打造出棋盤盤狀的薄幕。以廣重美術館為代表，使用了百葉片（線）的薄幕。

此處的棋盤狀薄幕則教會我點的方法的可能性。石與石藉由特殊的細部，成為獨立的點漂浮在空中。建築以各種半戶外空間、無邊際的蓮池與環境相連。

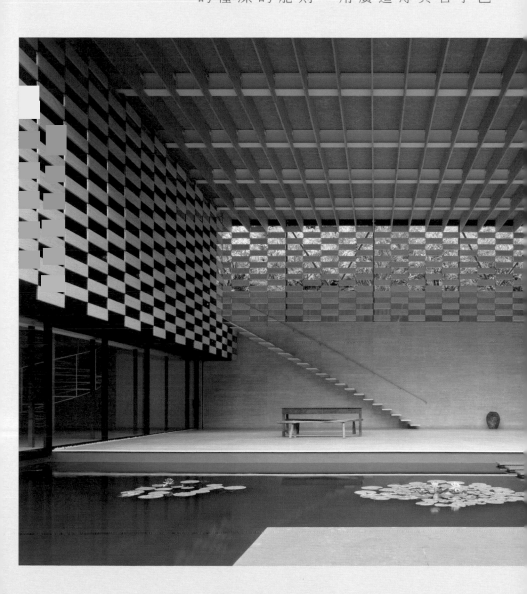

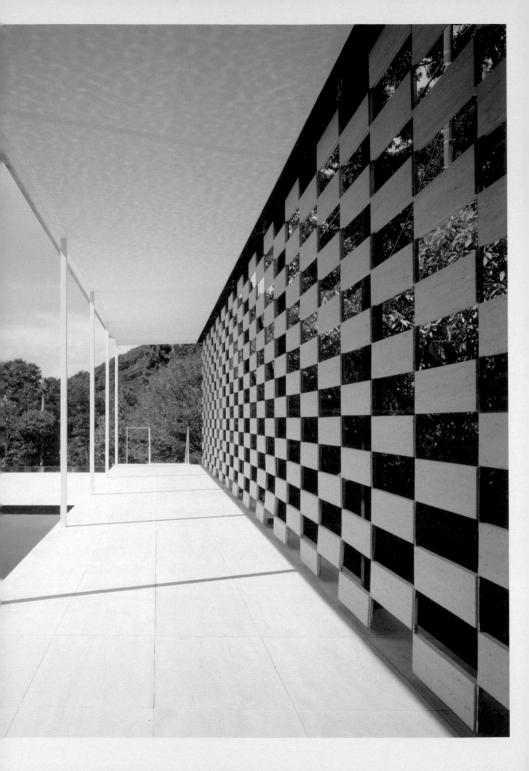

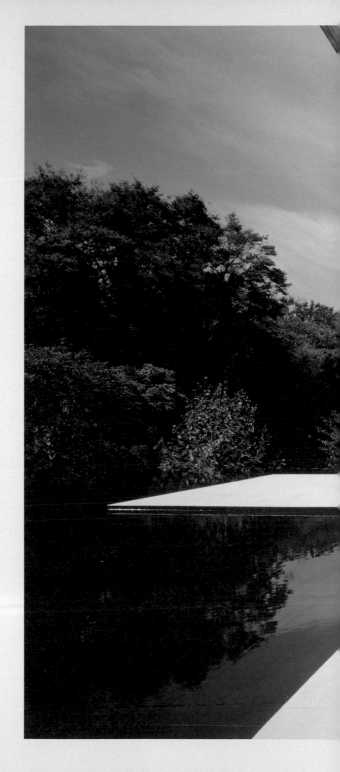

一盡量壓縮室內空間，留設了許多半戶外空間，嘗試創造自然與人工的中間領域。

被稱作d'Amier的棋盤格紋，可說蘊含這樣雙重的意義。

我在後來的許多建築中，也反覆採用棋盤狀。

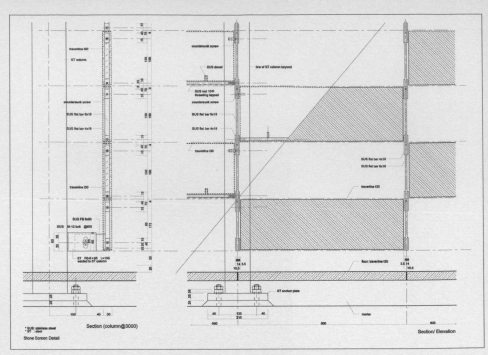

*SUS: stainless steel
*ST : steel

Stone Screen Detail

Section (column@3000)

Section/ Elevation

travertine t30
GT column
countersunk screw
SUS flat bar 6x18
SUS flat bar 4x18
travertine t30
SUS FB 6x50
SUS M-12 bolt @600
ST FB-6×65 L=105 welded to ST column

countersunk screw
SUS dowel
SUS rod 10-Φ threading tapped
countersunk screw
SUS flat bar 6x18
SUS flat bar 4x18
travertine t30

line of GT column beyond

SUS flat bar 4x18
SUS flat bar 6x18

travertine t30

floor: travertine t30

ST anchor plate

mortar

First Floor

Second Floor

North Elevation

South Elevation

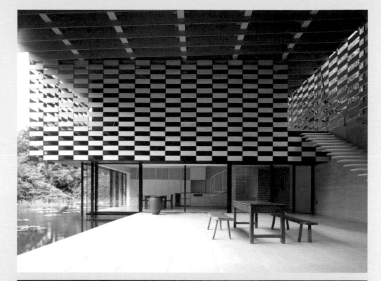

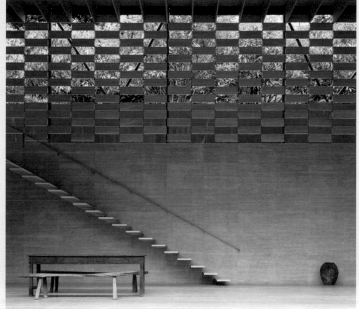

20

Krug × Kuma
Krug × Kuma

受香檳生產商庫克委託，在原美術館的中庭搭建臨時的可移動式裝置。

|

庫克香檳的特色是隨著溫度變化會產生不同的風味，我由此得到靈感，設計出會因溫度的變化改變形狀，如生物般有機、柔軟的裝置。採用硬度會因溫度改變的形狀記憶金屬，以直徑二公釐的記憶金屬製作直徑三百公釐的

一當時我在慶應義塾大學任教，在結構組的碩士論文發表會上得到靈感，將形狀記憶金屬使用在建築上。

2005.07

原美術館／東京都品川區
Hara Museum of Contemporary Art
Shinagawa-ku, Tokyo, Japan

圓圈，再以束帶連接，打造出直徑三千公釐的球體。因為是在溫度上升時會變硬的記憶金屬，每當黃昏溫度下降時，球體就會變軟，頂部下凹，變得不圓。

——

建築通常被定義成固定不動之物，即便會動，也是在使用鉸鏈的情況下，動作僵硬。我希望打造出宛如生物，柔軟會動的建築，因而在後來也嘗試了許多使用膜材的裝置、建築。

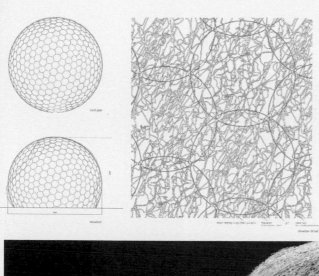

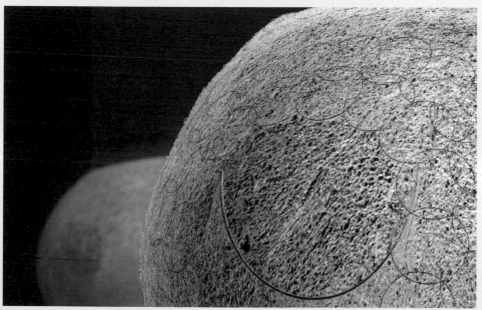

21

直藏廣場
Chokkura Plaza

位於東北本線的寶積寺車站，將車站前的大谷石造倉庫翻修成社區交流空間。當地盛產的大谷石質地柔軟，深受萊特喜愛，在他設計的舊帝國飯店（一九二三）大量使用了大谷石。由大谷石砌成的古老石造倉庫，在結構工程師新谷真人插入斜向的鐵板結構體後，重生為採光通風佳，極具開放性的建築。萊特的帝國飯店，在大谷石表面

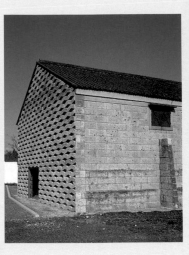

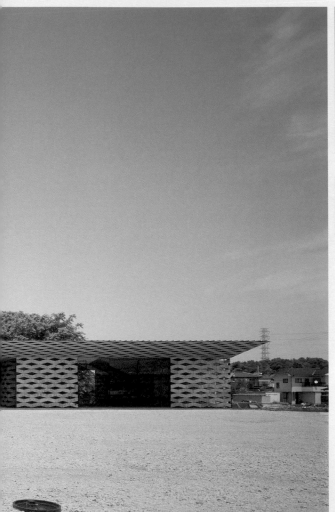

一 我在此認識了大谷石，
其魅力是柔軟到不像石材。
我在宇都宮車站東口的更新案，
全面採用在地象徵的大谷石。

加入許多刻痕，試圖表現大谷石的柔軟。我與新谷先生合作實現的則是有許多孔的大谷石牆，是萊特試圖讓石材變透明的嘗試的現代版本。

—

蓋在另一側的新建建築，也採用同於石造倉庫，混合鐵與石的結構系統，以容易產生厚重感的石建築，創造出開放性的社區設施。

—

寶積寺下一站的車站建築，在設計上也大量使用在地木材，讓採用當地的石與木，溫暖、人性化的站前廣場得以實現。

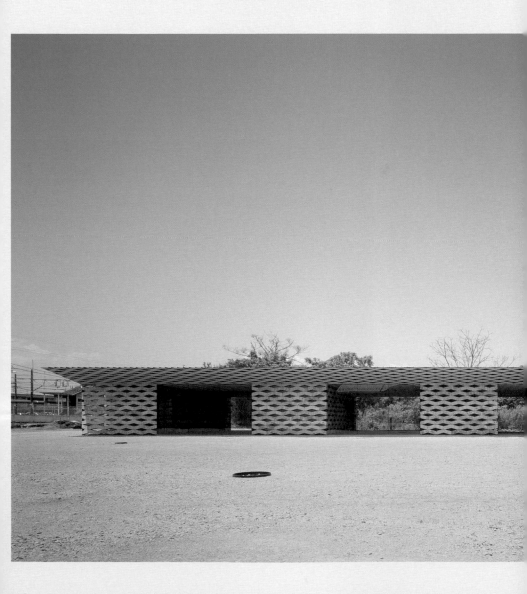

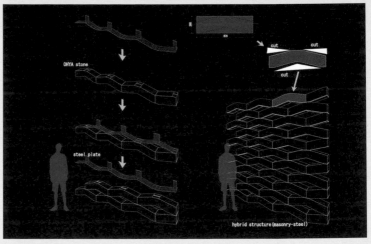

一 石磚與鐵板交互堆砌的工法，是由不同專長的工匠交替作業，這種施工方式叫作相番，難度相當之高。

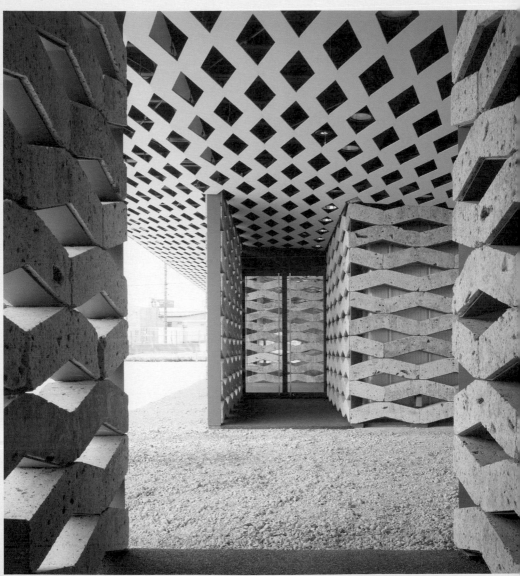

22

Tee Haus
Tee Haus

應用藝術與手工藝博物館（Museum für angewandte Kunst）是由理查·麥爾（Richard Meier）設計，本案是設置在博物館中庭，材質為薄膜的臨時茶室。有活動時打開，平常就收在倉庫裡。使用TENARA這種可伸縮的膜，將膜做成雙層，再以六百公釐的間隔用聚酯纖維線綁起來後，灌入空氣。內部鋪滿榻榻米，大致分成供茶的空

一 當時的手工藝博物館館長施耐德給我的忠告：「如果是隈先生平常那種用木還是紙做的建築，在德國只要一晚就會變成汪達爾主義（Vandalism）的犧牲品。」讓我想到了移動式的茶室。

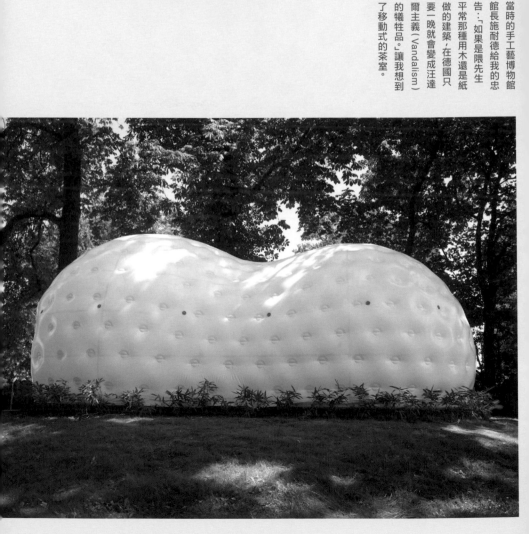

2007.07

法蘭克福應用藝術與手工藝博物館 /
德國
Schaumainkai 17
Museums für Angewandte Kunst
Frankfurt/ Germany

間與用於準備的水屋，
分區後使得茶室狀似花
生。

—

　茶室最初是在書
院這種有系統的大空間
裡，放上被稱作「圍」的
移動式小型隔板製造出
的空間。一開始是為了
批判建築具有的長存、
固定、重量。我因此利
用膜材的輕盈與柔軟，
在現代重現茶室的挑戰
精神。

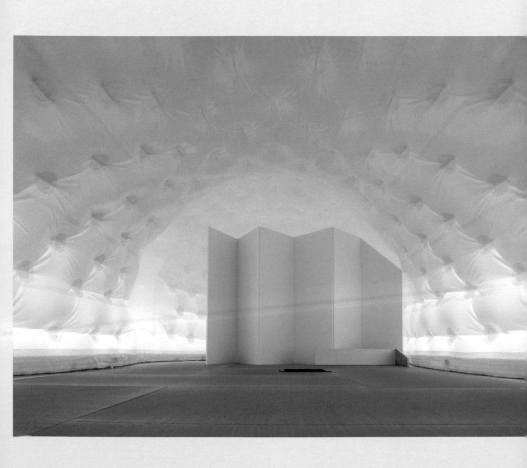

23

Casa Umbrella
Casa Umbrella

受米蘭三年展（Triennale di Milano）之邀，希望我為災害頻發的時代，提案「大家的家（Case Per Tutti）」，而設計了「傘之家。」是「草根建築」的概念，只要拿著傘架的傘逃難，眾人就可以合力組起一個家。

我從理查・巴克敏斯特・富勒（Richard Buckminster Fuller）的測地線圓頂（Geodesic dome）正二十面體的研究得到

結構上，泰維克（Tyvek）傘面的張力與骨架的壓力，兩者的平衡會形成張拉整體結構支撐圓頂。張拉整體的魔法，讓雨傘纖細的骨架可以直接當作結構體。張拉整體也是富勒發明的，他自己的富勒圓頂卻沒有使用這種結構，而是以粗大的骨架支撐。

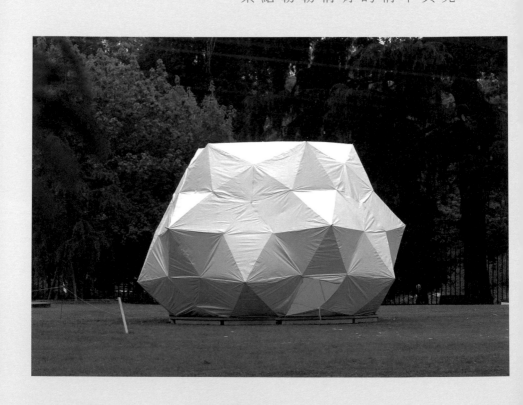

2008.05

米蘭三年展／義大利・米蘭
Viale Emilio Alemagna
Milano, Italy

靈感，與結構工程師江
尻憲泰先生合作，打造
以拉鍊接合十五把雨傘
的結構。十五個人一起
撐傘，就能完成一座睡
得下十五個人的圓頂。
巴克敏斯特・富勒的研
究，是大學時期的恩
師內田祥哉老師告訴我
的，我還因此對「建築民
主化」、組合小單元的方
法產生興趣。我在進行
這個案子時，一心想以
此來報答內田與富勒之
恩。

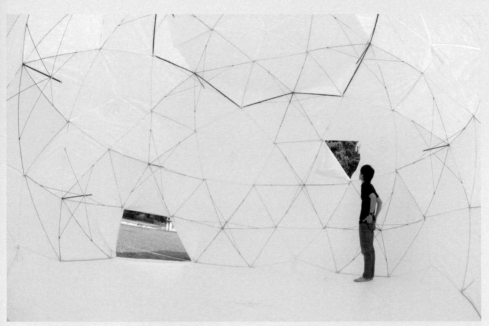

一當我發現日本已經沒有雨傘
工廠時驚訝到說不出話。
是在傘藝術家飯田純久先生
手工製作下，才得以實現。

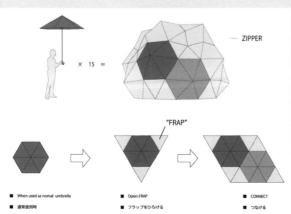

ZIPPER

"FRAP"

■ When used as nomal umbrella
■ 通常使用時

■ Open FRAP
■ フラップをひろげる

■ CONNECT
■ つなげる

24

Water Branch House

Water Branch House

受紐約 MoMA 之邀，在 Home delivery 展中，展出由塑膠水桶打造的自建（self-build）住宅。該展是以符合新時代，具高機動性的平價住宅為主題。

我的靈感來自工地使用的塑膠水桶，這種水桶會以調節水量來改變重量。我設計出一種機動的塑膠水桶，水可

裝材料、結構體、空調給水排水等現有的建築系統。細胞藉由分化，滿足全部的機能，這個家是將生物體彈性且有機的系統，應用在建築上。在 MoMA 展出後，更於二〇〇九年十月，在 Gallery 間展示了一比一尺寸的家。該展覽中，我們提案的是不依賴基礎設施，利用太陽光製作冷溫水並加以循環，完全自給自足型的住家。

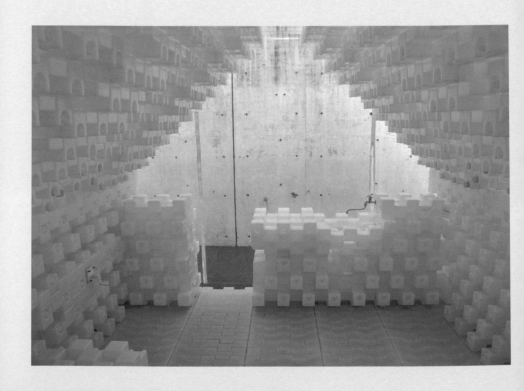

2008.07

紐約近代美術館 /
美國・紐約
The Museum Of Modern Art, New York/ NY, USA

以在其中流動。其具有凹凸面，可從上下左右結合，也可做成懸臂，在結構上的可能性，更勝於樂高積木。

這種塑膠水桶組合而成的家，只要在水桶構成的地板、牆壁、屋頂等之內，注入溫水或冷水，就可以控制室內環境而不需要空調。家具、浴缸或廚房等所有一切，都只用這一種塑膠水桶來搭建，因此這個家統合了整體，否定了分割成外裝材料、內

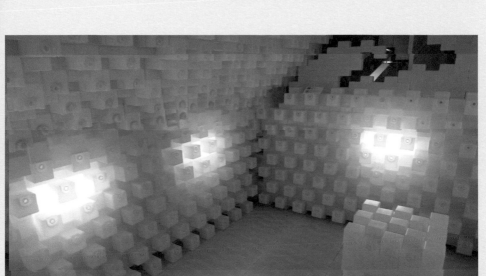

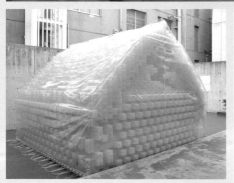

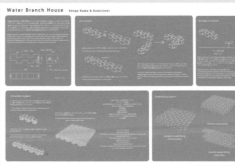

一小單元組合而成的建築，其最大課題是防水，因此蓋上一層透明雨衣來賦予其防水性。

25 根津美術館
Nezu Museum

東京的青山對我來說非常重要。青山這個地方深得我心，它既不是都心的丸之內，也非住宅區的世田谷。我將工作室設在青山已經超過三十年。明治神宮、神宮外苑、青山墓地等蒼鬱森林都在青山，青山好像就藉由這些森林與更深邃的世界連結。

根津美術館就蓋在其中一座森林裡，在建築寬大的出簷下緩

步五十公尺，就能從表
參道的喧囂進入另一個
世界。宛如走在茶室前
方的露地[21]，走過幽靜
的入口長廊，沉澱心情
後進入建築，更深處
則是森林。森林被層層
守護。建築之上覆蓋瓦
片，邊緣以金屬薄板做
成如簑甲[22]的收邊，瓦
這種容易看起來很形式
化的材料，因此從具體
轉為抽象，喪失了存在
感，自然地融入森林，
建築不再顯眼。

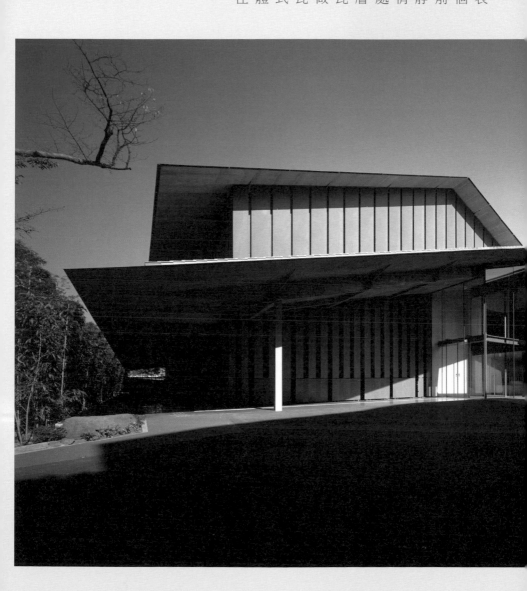

一屋頂山牆面容易形成尖銳的銳角，
村野藤吾則利用簑甲這種技術，
賦予其柔和的表情。
根津美術館的簑甲是以切板[23]，而非板金製作，
我們在村野的發明之上，添加了現代化的表情。

PART —— III

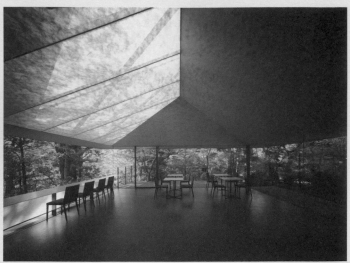

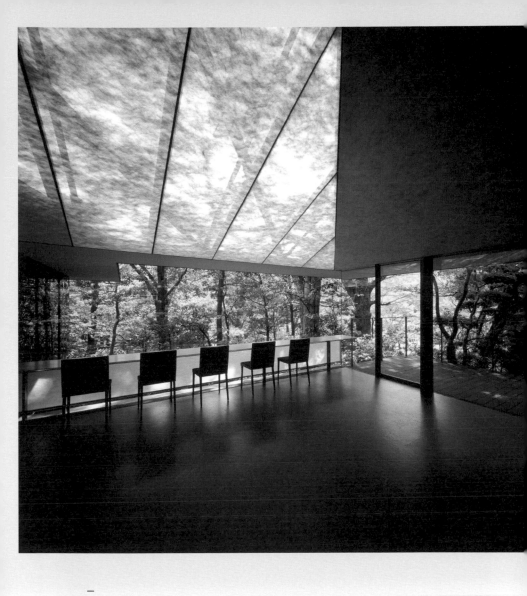

一　天窗使用防水布（泰維克），產生如障子[24]的效果。

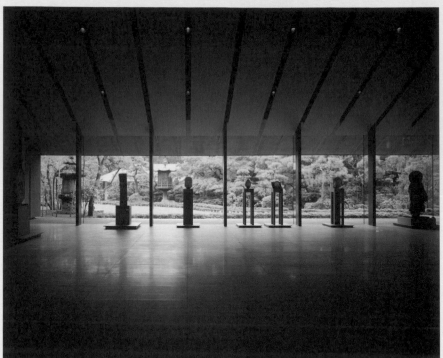

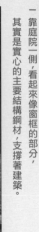

一靠庭院一側，看起來像窗框的部分，其實是實心的主要結構鋼材，支撐著建築。

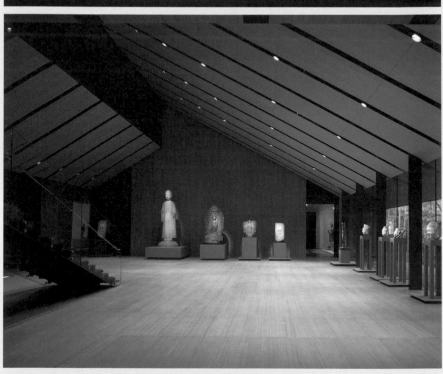

一屋簷處的T形鋼支撐將近四公尺長的懸臂，讓T形鋼直接裸露，在屋簷內側形成椽木般的韻律。

東京都港區
2009.02
Minato-ku, Tokyo, Japan

21 茶道建築的術語，附屬於茶室的庭院。
22 將屋頂連接博風板的邊緣做成曲面。
23 厚金屬板以熔斷等方式切割。
24 糊紙門窗。

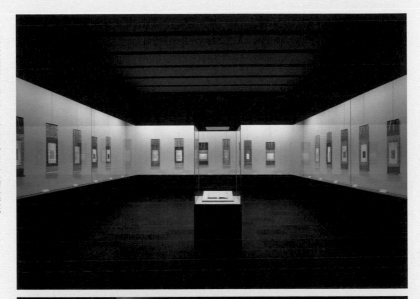

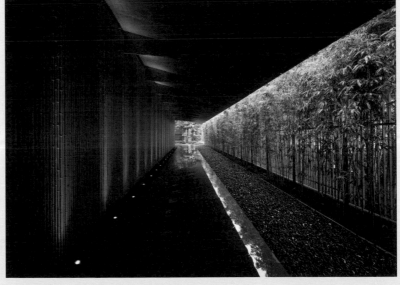

26

GC Prostho Museum Research Center

GC Prostho Museum
Research Center

設計是從千鳥開
始發展，這是一種我在
飛驒高山發現的木製
玩具。我曾跟結構工程
師佐藤淳先生和學生一
起，在米蘭蓋了名為
Chidori的裝置（二〇〇
七），該裝置使用四方
十字榫接，是以三根細
木棒，挖出溝痕後只以

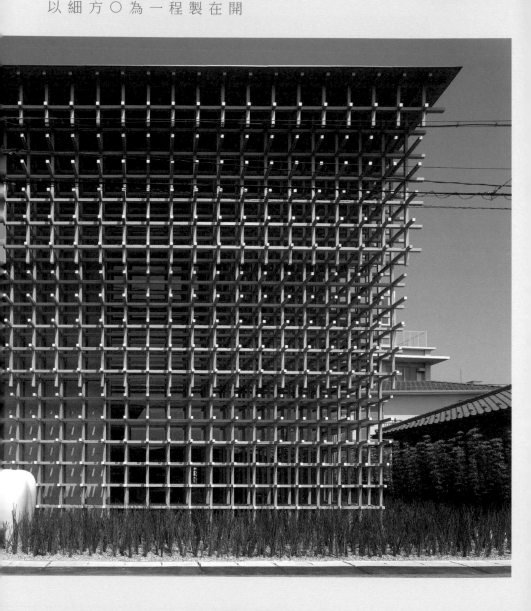

一處接合的榫接。那之後，用同一種四方十字榫接的連接結構，挑戰蓋出三層樓十公尺高的建築，完成的就是這座彷彿巨型家具的建築。

——

區隔內外是在斷面為六十公釐見方的木材內嵌入玻璃。榫接也能做出展示櫃，無論椅子還是桌子，都用同一種六十公釐見方的角材製作。生物學者福岡伸一老師，評論這種只以單一小單元組合而成的整體，是現代版的代謝派。代謝派因使用膠囊這種過大的單元，喪失了彈性，我則將單元縮小，創造了彈性。

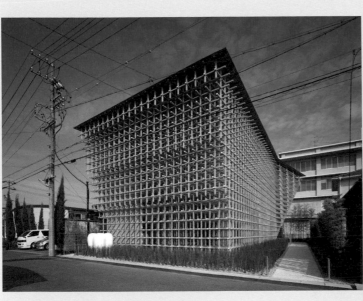

——斷面形狀愈往上就愈突出，呈現頭重腳輕的狀態，這麼做是為了防範木材劣化。

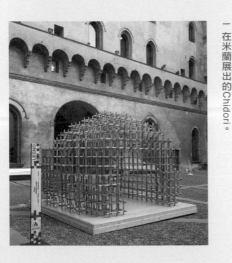

——在米蘭展出的Chidori。

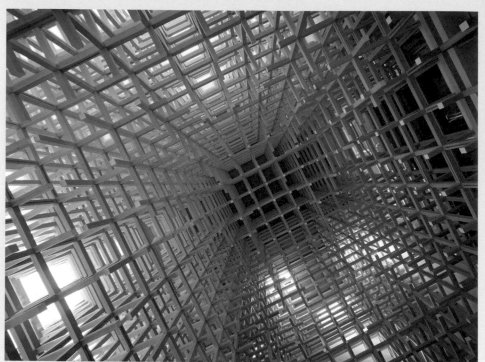

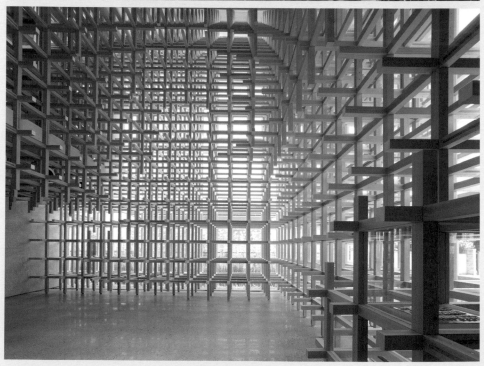

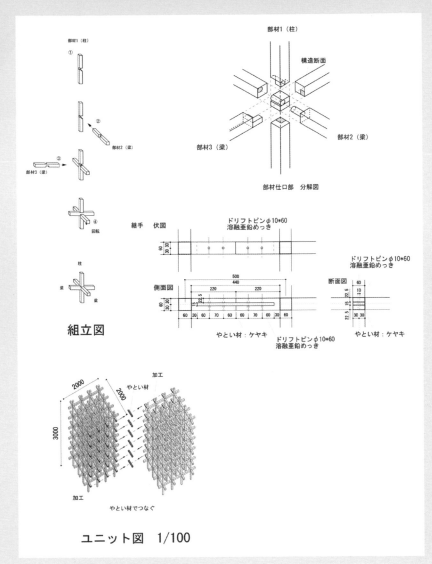

一 內田祥哉老師的課堂中，
最精彩的部分是設計自己
原創的榫接，並繳交實體。
如果沒有經過這項實習作業的洗
禮，我就無法創造出這件作品。

27

Glass/Wood House

Glass/Wood House

現代主義建築是以玻璃住宅為代表，在鄰近菲利浦·強生（Philip Johnson）的玻璃屋（一九四九），新迦南（New Canaan）的森林裡，蓋了一座與強生形成對比的現代玻璃屋。強生的長方形平面有著如帕拉底歐（Andrea Palladio）的完整，相對於此，我採用了圍繞風景的 L 形平面。他以適合工業化

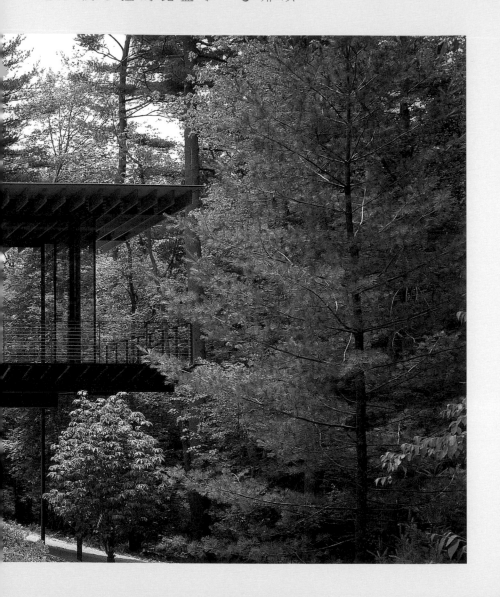

社會的鋼鐵與玻璃創造出純粹的箱子，我則使用混合鋼骨與木造的結構，展現人性化且有溫度的材質感。強生追求以純粹的幾何形對照自然的極簡風格，我則是希望以木製的水平出簷和簷廊，追求建築與自然的融合。強生在平坦的地面上，搭建磚造臺座（podium），我則保留大地的斜度，讓玻璃量體浮在空中。

雖然基底都是玻璃創造的透明感，我卻企圖從各個面向，超越以強生為代表的二十世紀工業化建築。

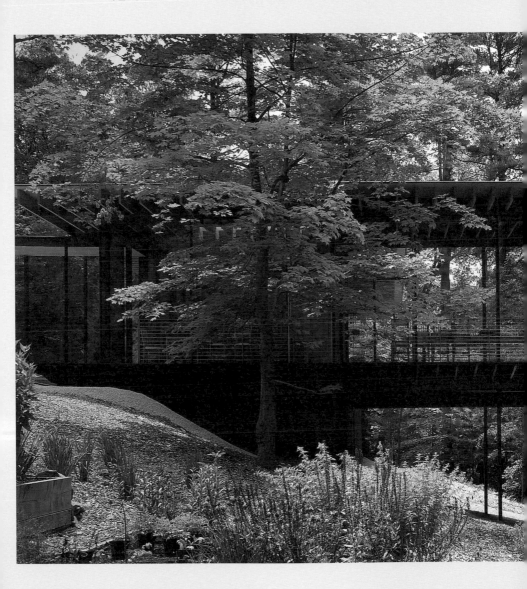

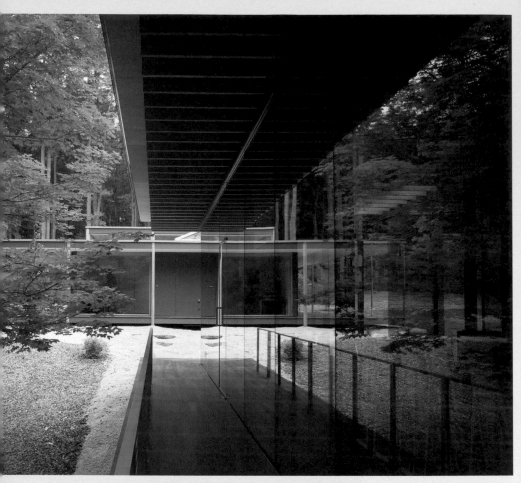

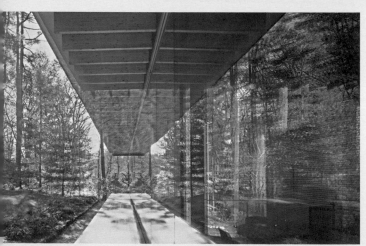

一 菲利浦・強生的朋友，
建築師約翰・布拉克・李的住家，
由建築師森俊子改建，
再由我們加上了混合木與鐵的結構的透明部分。

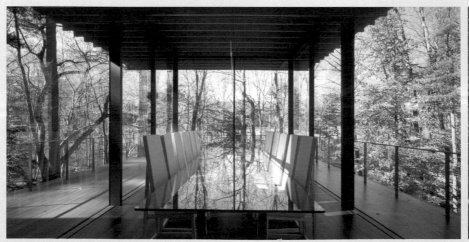

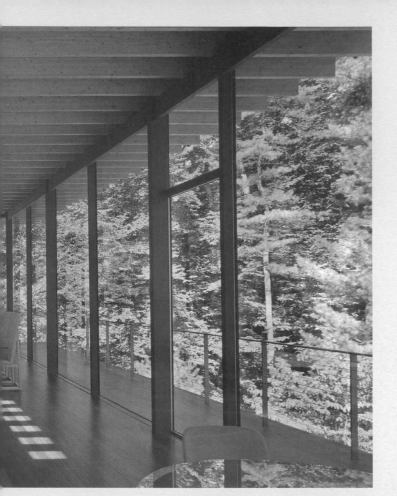

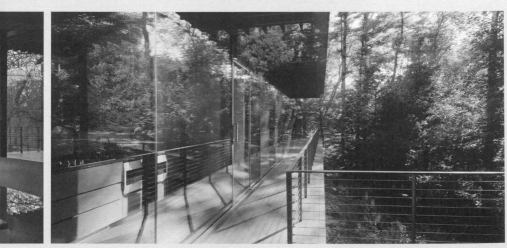

一 在其中生活的業主蘇珊‧保利許
為了保持家的純粹性，
長久以來在臥室、浴室等處皆未
設置窗簾。

相對於強生的玻璃屋的矩形平面，
此處使用L字形的平面。
L字形創造出許多的陽角與陰角，
使環境與建築形成一體。

2010.07

美國，康乃狄克州，新迦南

New Canaan, Connecticut, USA

28

陶瓷雲
Ceramic Cloud

挑戰將貼附於混凝土表面的材料，也就是用來裝飾表面的磁磚，當作結構體。使用編織般的方式，以直徑二十公釐的鋼管為縱線，磁磚為橫線，組合出多孔的結構體，創造出光與風能穿透，像雲一樣輕盈的透明紀念碑。在季節的變化、光的變化之下，這堵「雲」的姿態變幻無窮。寬四十五、高五點四公尺的細長紀念碑，其平面形狀是前端

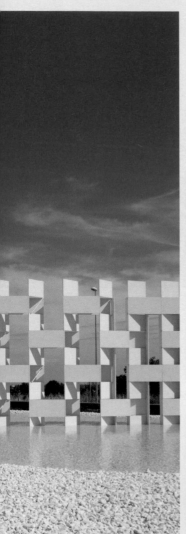

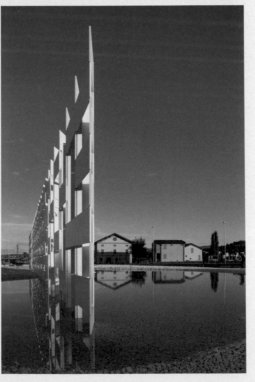

一個圓形的圓環景觀，使用白色的五郎太石與水面來設計，其上設置極其纖細，作為現象的裝置。

2010.09

義大利／雷久內勒伊米歐．
卡沙格蘭德
Casalgrande, Reggio Emilia, Italy

變尖的紡錘狀，依不同的觀看角度，將產生各色各樣的形態、姿態。仿效伊勢神宮在大地鋪上石與水，輕盈的裝置作為一種現象漂浮其上。

——

不同於過去的建築，有著被固定的固體形象，試圖創造出能不斷呼應自然，姿態變化萬千，作為樣貌、作為現象的建築。二十世紀的建築貶低了材料的地位，使其成為表面的裝飾，這件作品也是針對這點的反面論述。

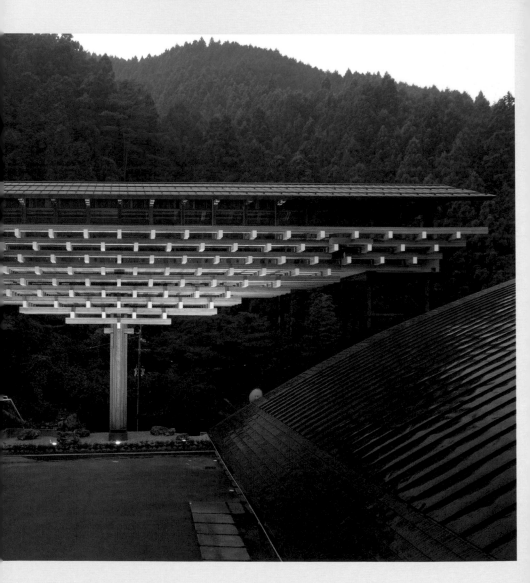

29

檮原木橋博物館

Yusuhara Wooden Bridge
Museum

—

以現代的木造技術，重現了四萬十川發源地，檮原町的木橋。

以鋼骨與四根集成材組成的柱體為中心，再加入更多的集成材往外延伸，打造出巨大的樹形。高三百公釐的集成材，即便是高知縣的小工廠也能生產，藉由組合小單元，來完成巨大的整體。以部分來打造巨大的整體是歸納式

的方法論，我將其應用在橋這種大跨距的結構體。

國立競技場的大屋頂也是使用相同方法，以小粒子──中或小斷面的集成材組成。

為保護木材，在橋上架設屋頂，人行部分也可改當展場使用，命名為木橋博物館。

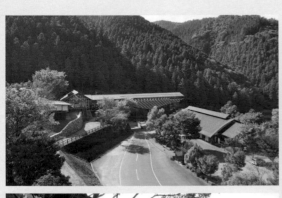

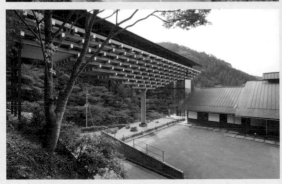

一 木橋上覆蓋屋頂，以保護木材。無論在西歐、中國或是日本，設有屋頂的木橋都很尋常。

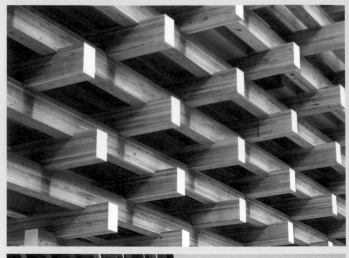

由屋頂保護的空間，
是通道同時也能進行各式展覽。
橋頭處還隱藏著小小的住宿空間。

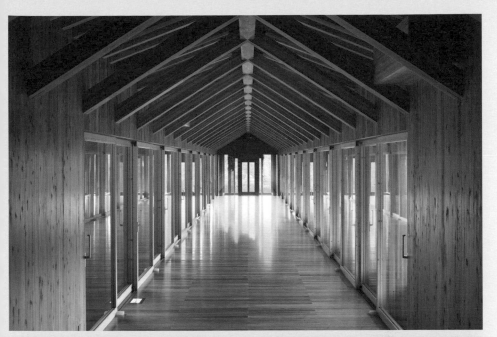

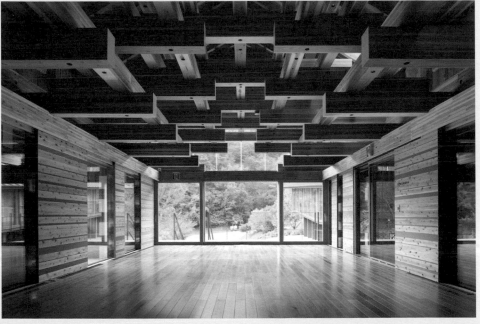

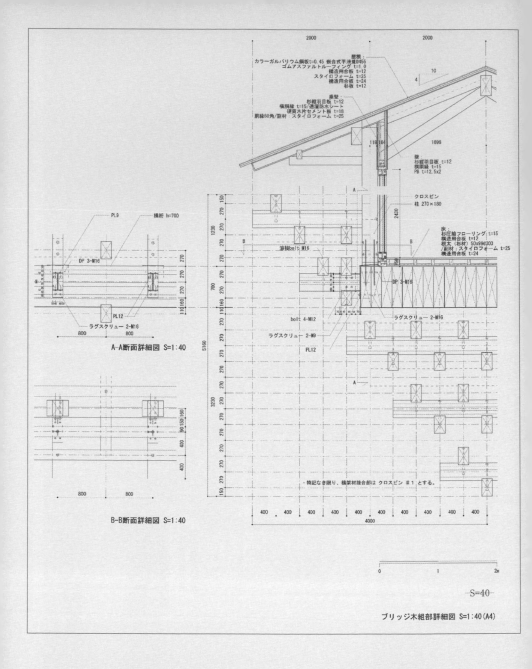

カラーガルバリウム鋼板 t=0.45 嵌合式平滑葺#455
ゴムアスファルトルーフィング t=1.0
構造用合板 t=12
スタイロフォーム t=25
構造用合板 t=24
杉板 t=12

2000　　　2000

屋根

10
4

1698

軒壁
杉縦羽目板 t=12
横胴縁 t=15/透湿防水シート
硬質木片セメント板 t=18
胴縁60角/副材　スタイロフォーム t=25

116 184

壁
杉縦羽目板 t=12
横胴縁 t=15
PB t=12.5x2

クロスピン
柱 270×180

A

2410

床
杉圧縮フローリング t=15
構造用合板 t=12
根太（杉材）50x99@303
/副材：スタイロフォーム t=25
構造用合板 t=24

DP 3-M16

ラグスクリュー 2-M16

B

溶接bolt M16

A

bolt 4-M12

ラグスクリュー 2-M9

PL12

・特記なき限り、横架材接合部は クロスピン ♯1 とする。

A-A断面詳細図 S=1:40

PL9　　棟桁

横桁 h=700

DP 3-M16

PL12

ラグスクリュー 2-M16

800　　800

B-B断面詳細図 S=1:40

800　　800

400　400　400　400　400　400　400　400　400　400　400
4000

0　　　　　1　　　　2m

S=40

ブリッジ木組部詳細図 S=1:40 (A4)

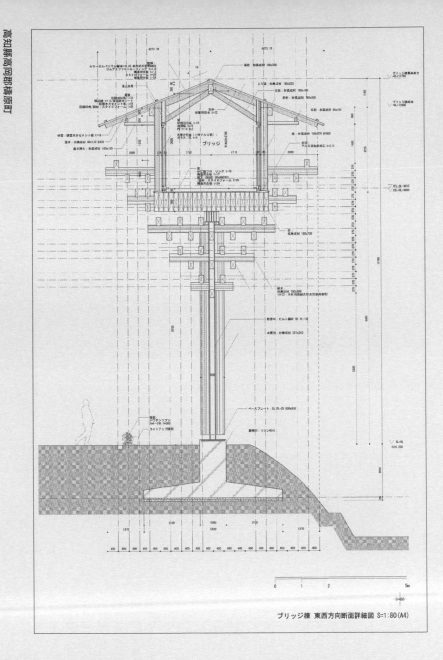

ブリッジ棟 東西方向断面詳細図 S=1：80(A4)

30

Memu Meadows

Memu Meadows

在北海道的大草原之中，使用膜材蓋出「柔軟」的實驗住宅。外側的膜是經過PVC塗裝的聚酯纖維布，內側的膜是工業用的玻璃纖維布，在雙層膜之間置入木造框架與空氣對流系統，藉由空氣的對流形成動態的隔熱結構，可在酷寒的冬天不倚賴隔熱材。

──住宅中央設置的暖爐，以其產生的熱使地

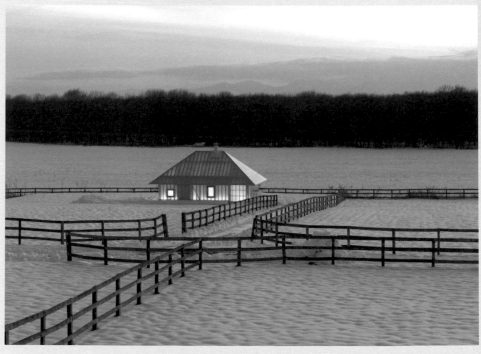

潮田洋一郎先生同時也是 Lotus House 的業主。在他的協助之下，完成這棟住宅之後，環境實驗住宅一棟接著一棟在這片基地上落成。由我擔任競圖比賽的評審委員長，選出慶應、早稻田、哈佛、加州大學柏克萊分校等大學的學生作品，加以實現。

2011.06

北海道帶廣尾郡大樹町
Taiki-cho, Hiroo-gun,
Hokkaido, Japan

板變暖，再藉由地板的輻射熱，緩緩提升室內的溫度。此與愛奴人的家有著同樣的效果，愛奴人的家稱為奇瑟（cise），即便在夏天，也會持續用火保持地板的溫度。屋頂與牆的膜材會透光，在大草原裡，籠罩在柔和的光亮之中。在此能與自然的韻律一起生活，感受太陽的律動、季節的變化。

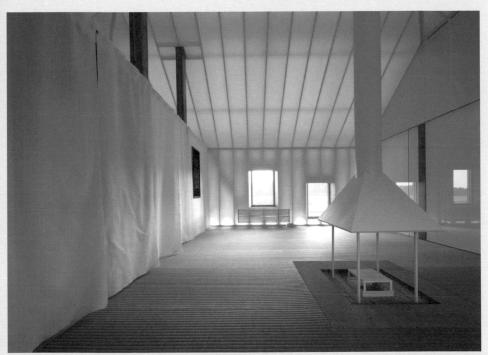

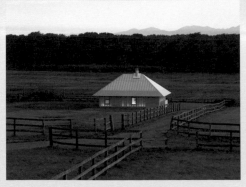

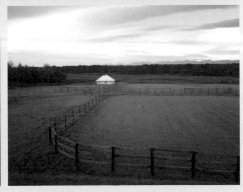

31

星巴克咖啡
太宰府天滿宮
表參道店

Starbucks Coffee at
Dazaifutemangu Omotesando

位於太宰府天滿宮的參道上的「小徑木結構」咖啡廳。日本的木造建築，是以稱作小徑木的細木條組合而成，這種方式使可耐強震、容易改變布置的「彈性木造」成為可能。這種具彈性的系統，也是一種永續設計，能促進使用疏伐木，保護森林資源，

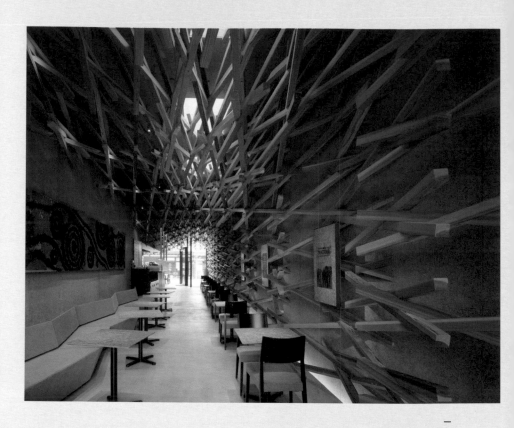

一排除了直角相交的格子狀幾何形，讓陽光能如透過樹木間隙般照進室內，實現了仿若森林的空間。

使其循環。日本的森林覆蓋率為百分之六十七，在先進國家中異常地高，也是小徑木造就的。

普通的小徑木，斷面邊長為一百公釐。處則用六十公釐見方，此更細的小徑木來組裝，挑戰蓋出像森林細梢的木造建築。

我跟創立星巴克咖啡的霍華・舒茨（Howard Schultz），因為這棟建築變得熟稔，東京・目黑的 STARBUCKS RESERVE® ROASTERY（二〇〇九）也是以木為主角設計。

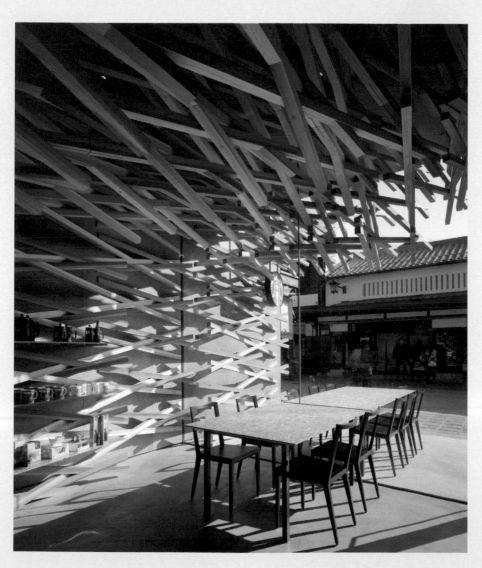

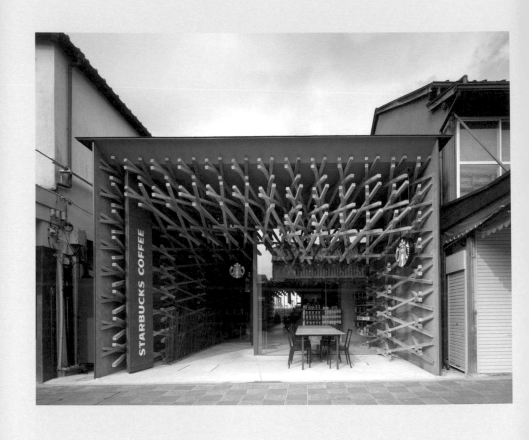

太宰府天滿宮的表參道
是有著歷史的街道，
小徑木結構就這麼不可
思議地融入其中。

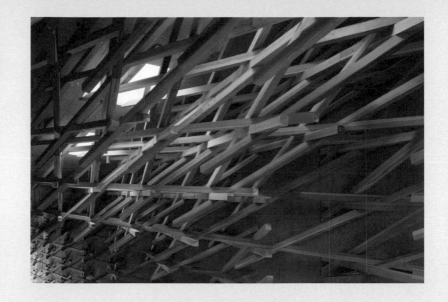

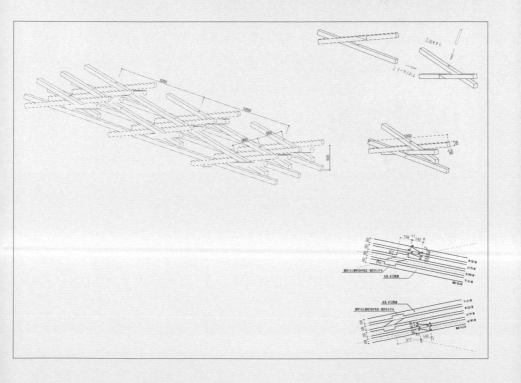

32

Aore 長岡
Nagaoka City Hall Aore

　在因鬧區空洞化成為問題的小都市中心區，設計以社區為主，包含廣場的行政機關建築。不是歐洲那種以石、磚打造的硬質廣場，而是提案以木與和紙為主角，建造出柔和且溫暖的「土間。」夯實沙土打造的「土間」（中土間），被體育場、開放的玻璃帷幕議會、NPO的活動場地等包圍。創造出超越行政機關的機能，提供市民交流、活

動的新空間。雪國獨有的防積雪玻璃屋頂上，覆蓋可依據氣候條件開關的太陽能發電板。

一般認為公共建築等同箱物，有著厚重又冷冰冰的形象。Aore長岡在建材上，使用距離基地半徑十五公里範圍內的在地木材（越後杉），並引入小國和紙、栃尾紬等在地工匠的技術，藉此消除了公共建築的既定形象。

這棟獨一無二的行政機關建築，是在當時的長岡市長森民夫先生的主導下完成，現已成為每年有超過一百萬以上的市民造訪的交流空間。

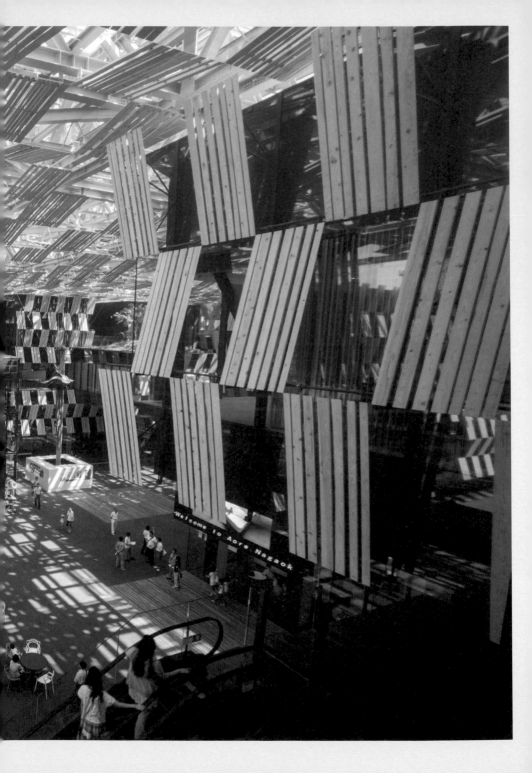

Welcome to Aore Nagaok

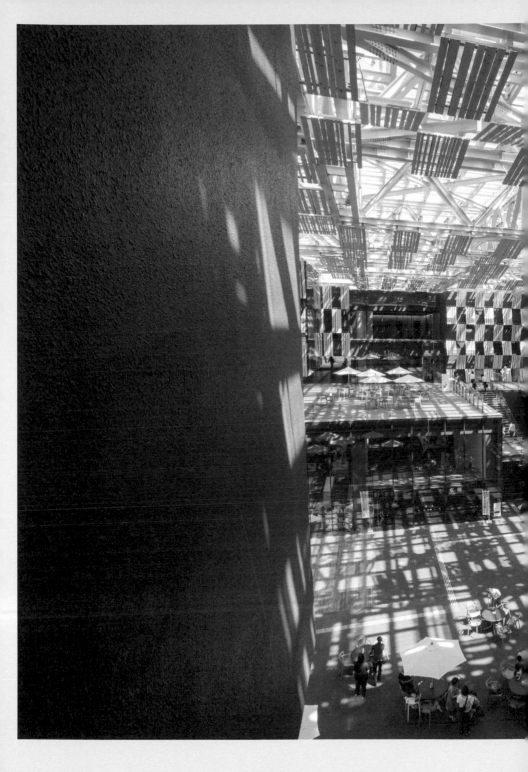

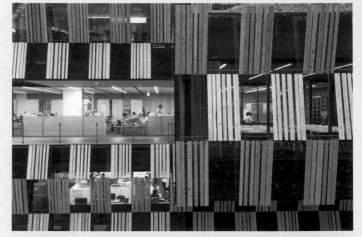

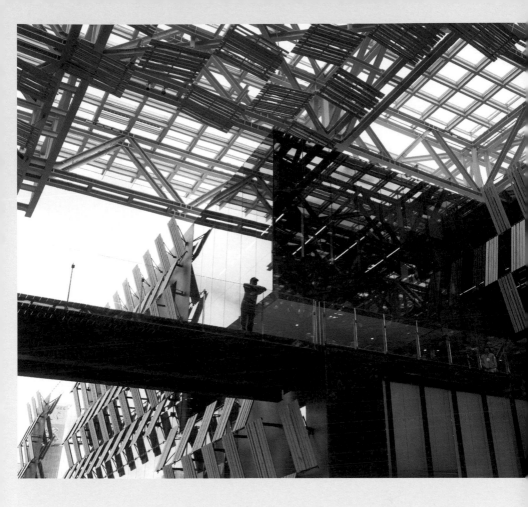

以當地的越後杉製成羽目板[25]，
加以任意組合成板材後，
以立體方式設置，
創造出耐人尋味的柔軟立面。
削薄羽目板的邊緣，
固定在金屬擴張網上，
藉由這樣巧妙的細部，
讓板材產生漂浮感。

25 用於牆面、地板等處，寬度狹窄的
可拼接條狀板材。

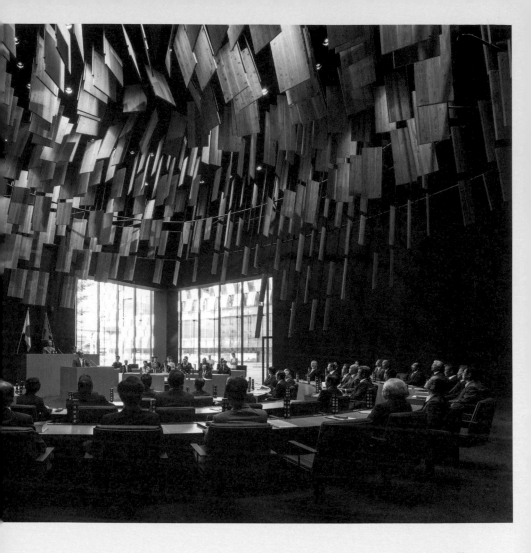

把通常會設在頂樓的議會放在一樓，
並使用玻璃帷幕，
如此一來市民與議會成為一體。
議會天花板的靈感來自長岡的煙火，
以放射狀的木板包覆。

33

淺草文化觀光中心
**Asakusa Culture Tourist
Information Center**

雷門從江戶世代起就是東京的名勝，在其斜對面的基地上，設計了一棟由七座「木之家」層疊而成的複合式文化設施。

——

每一座「木之家」都有著斜屋頂與屋簷，屋簷除了遮擋日光，在正面製造出陰影，還可讓室內與景觀緊密結合。

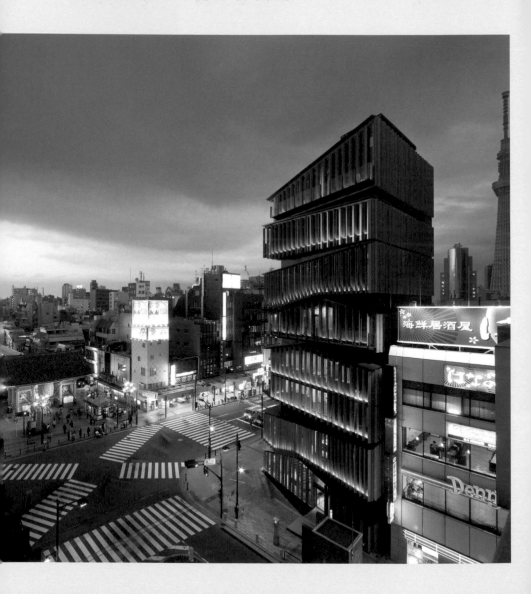

上下兩層的「木之家」之間，下方的斜屋頂跟上方的地面形成三角形的空間，將空調機器設置在此。二十世紀的辦公大樓是由平坦的地面與天花板組成，這棟建築創造出有別於此，帶有起伏、人性化的室內空間。

｜

裝上木製百葉片的外牆，是為了重現江戶時代，淺草街市那種親密、溫暖的氛圍。

｜

不同於東京那些筆型的大樓，本案創造出嶄新的立體式町屋的原型。

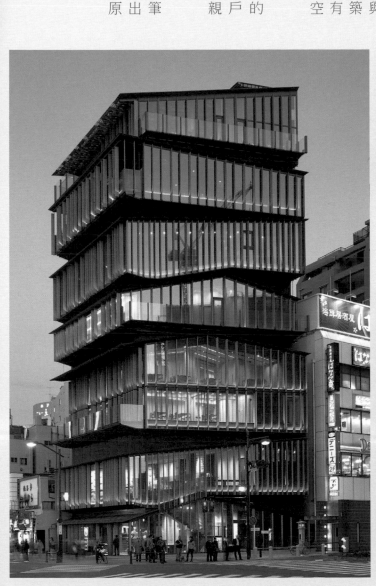

一六樓設置有階梯劇場，也可作為寄席[26]。

頂樓是設有露臺的咖啡座，

可從露臺俯瞰淺草寺的仲見世。

26 觀賞落語、講談、漫才等日本傳統

通俗娛樂的表演場地。

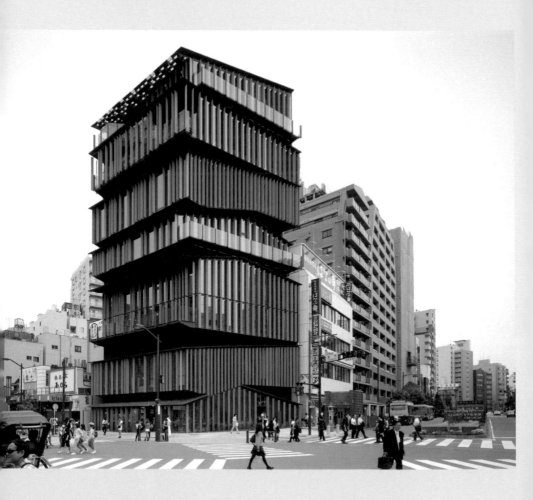

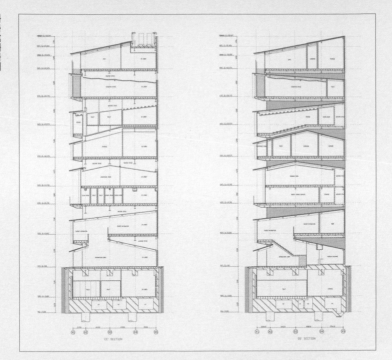

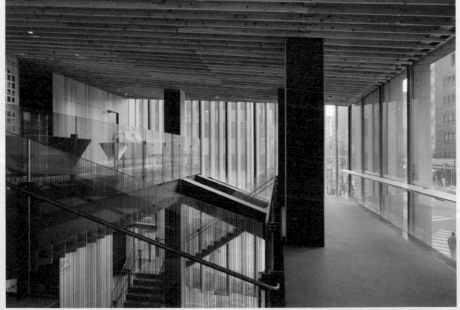

34

八百年後的
方丈庵

Hojo-an after 800 Years

在災害、瘟疫、大飢荒等危機接連發生的時代，鴨長明寫下《方丈記》，描寫事物變遷的虛無飄渺。居無定所的他，住在移動式的「方丈庵」裡，我由此得到靈感，運用現代的材料與科技，在與鴨長明淵遠極深的下鴨神社境內，設計了攜帶式的現代方丈庵。

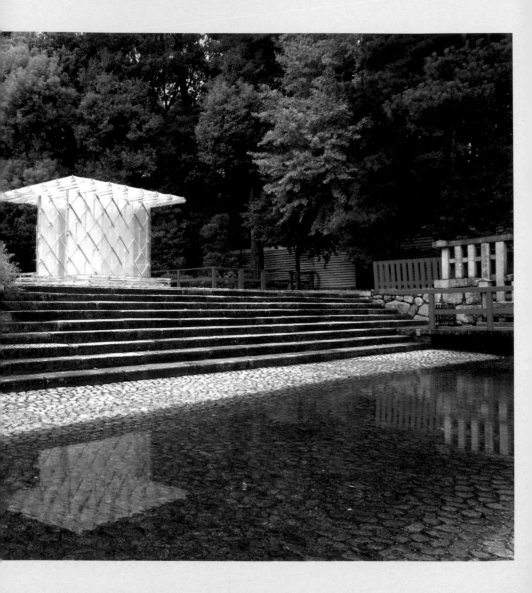

在細木棒貼上ETFE（氟素塑膠）膜製成的薄布，再將三張薄布以強力磁鐵接合，蓋出透明且具強度的方丈庵。承受張力的ETFE膜材與承受壓力的木棒，形成張拉整體結構，使虛幻透明的建築得以實現。

2012.10

京都府京都市左京區
Sakyo-ku, Kyoto-shi, Kyoto, Japan

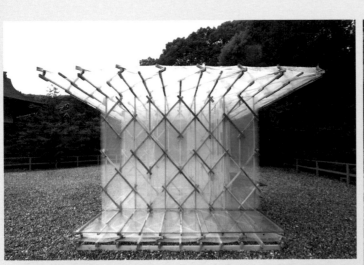

一 使用強力磁鐵接合是佛羅倫斯的石材商教我的。我跟該石材商一起研究，不用砂漿而以磁鐵固定石材的工法，這座方丈庵是其副產品。

35

馬賽當代
藝術中心

FRAC Marseille

法國政府為培養年輕藝術家與實現藝術的地方分權，設立當代藝術基金會（FRAC），本棟建築是設於其所在的普阿藍大區（普羅旺斯—阿爾卑斯—蔚藍海岸，Provence-Alpes-Côte d'Azur）的據點。

馬賽的水岸地區，空間特色是許多的巷弄、坡道，將這項特色以立體化的巷弄轉換成建築。

一 為了尋找馬賽的在地材料，在街上逛來逛去時，在某玻璃工廠發現了這種釉彩玻璃。嘗試用這種乳白色的玻璃，使地中海的強烈日光擴散、變得柔和。

柯比意在馬賽的馬賽公寓（一九五二），同樣嘗試了具立體巷弄的集合住宅，但我們是以立體巷弄串連藝術家駐村空間、工作室、美術館，且與柯比意的底層架空相反，使其接續大地。這棟複合體之外是不密實包

覆的釉彩玻璃（enamel glass）板。法國作家，曾任文化部長的安德烈‧馬爾羅（Georges André Malraux）提倡「想像的博物館（Le Musée Imaginaire）」，我們這棟「玻璃覆蓋的巷弄」時而被當作實例介紹。

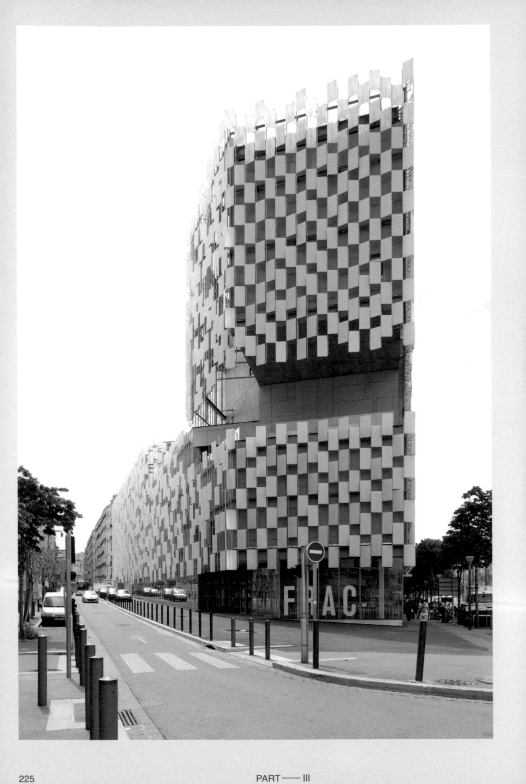

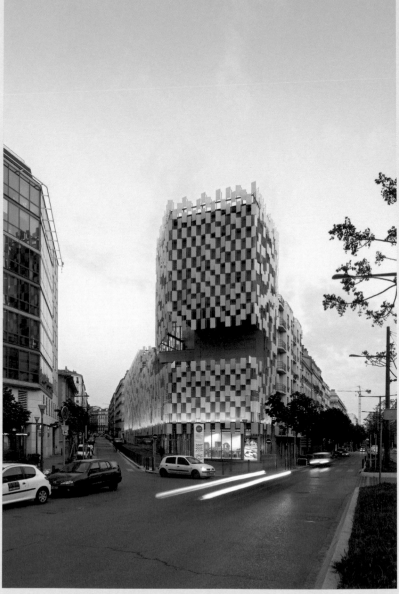

36

貝桑松
藝術文化中心

Besançon Art Centre and Cité
de la Musique

在靠近瑞士國境
的法國東部都市貝桑
松,以樹梢灑落的陽光
為題,設計音樂廳、
現代美術館、音樂學校
(Conservatoire)組成的
複合文化設施。小澤征
爾獲得首獎的貝桑松國
際指揮大賽,就在這座
音樂廳舉行。
—
　　基地位在有著古老
紅磚倉庫的河岸。架設

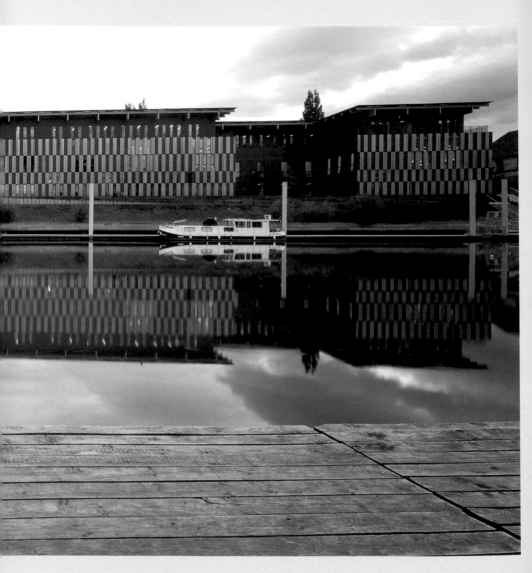

一整片木造的大屋頂，其下配置紅磚倉庫（博物館）與音樂廳的量體，藉由兩者之間形成的孔，重新連結河川與市街。屋頂上將太陽能板、植生板、玻璃板排成馬賽克狀，其下的光線就會呈現有機狀態，如陽光透過森林樹梢灑落。

―

我們因為贏得貝桑松藝術文化中心的競圖，而在巴黎開設事務所，開始在法國接案。這是進軍法國的開端，難以忘懷的建案。

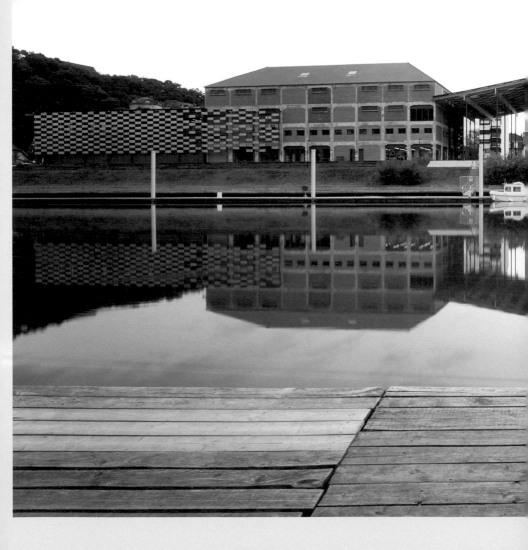

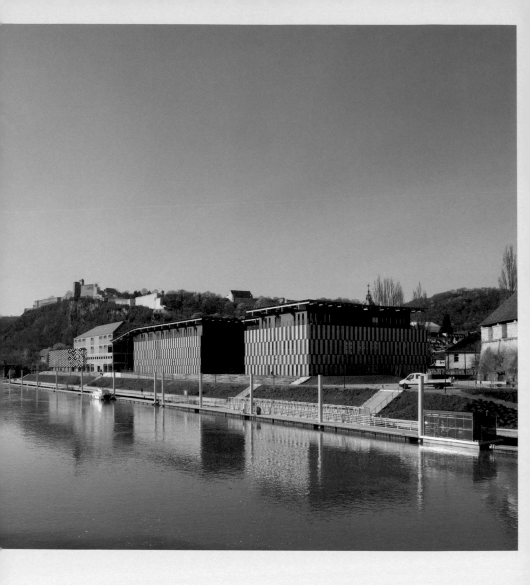

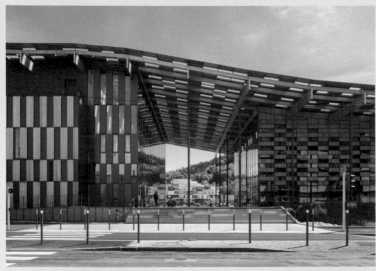

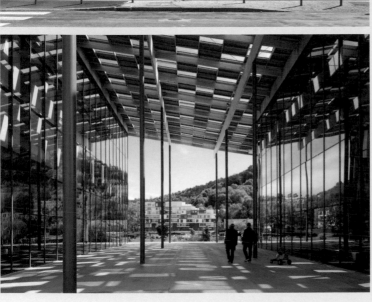

一貝桑松是座老城市，
現在的街道形式，
與凱薩在西元前一世紀進
攻加利亞時幾乎相同。
只不過，流過城市中心的杜河，
與舊市區的關係斷絕，
河川與市民的生活已不再相關。
沿著河岸興建的倉庫變為廢墟，
翻修這些倉庫與空地，
重新串連市街與河川。
從廣重美術館到V&A丹地為止，
我們反覆運用的方法，
是在建築的中心開孔，
重新連接市街與自然。

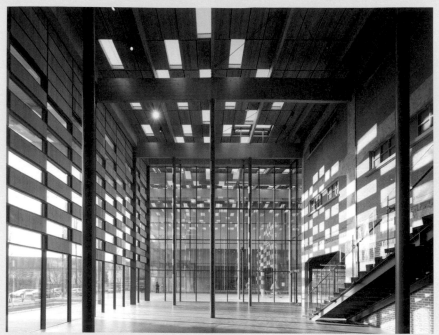

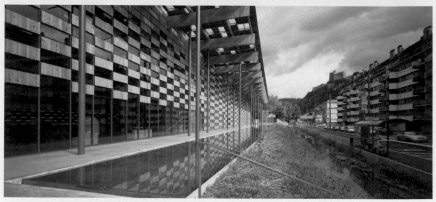

無論是沿岸步道的景觀，
或是沿街的生態池，
都由我們親手設計。
我認為景觀不是建築的主角，
反而是建築的剩餘，
從這座建築起，
我對景觀參與得更深。

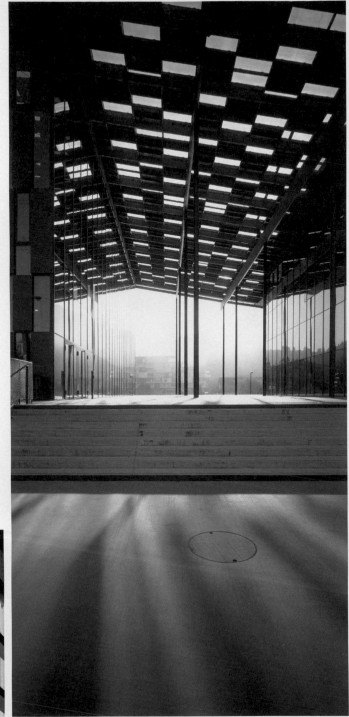

37

歌舞伎座

Kabukiza

銀座木挽町的歌舞伎座始建於一八八九年，我負責「第五代」的設計。第三代的歌舞伎座由岡田信一郎設計，面對晴海通，以具象徵性的唐破風[27]入口為中心，兩側設置左右對稱的千鳥破風[28]屋頂；第四代歌舞伎座由吉田五十八設計，其藉傾斜的天花板連接舞臺與觀眾。我沿襲前者的立面，並在對後者的設計師表達敬意之下，設計

了第五代建築。低樓層部分施以白漆喰，其後方連著高層辦公大樓，其立面是仿捻子連子格子[29]的木挽町通敞開，設置開放市民使用的屋頂庭園，創造出二十一世紀的戲劇空間。

——江戶的歌舞伎原就不侷限在封閉的箱狀建築「劇場」之中，而是

延伸到戲劇街這樣的空間，我由此得到靈感，連接地鐵、向建築側邊開放市民使用的屋頂庭園，打造出益增多的銀座，融入於該地的現代化歌舞伎座。

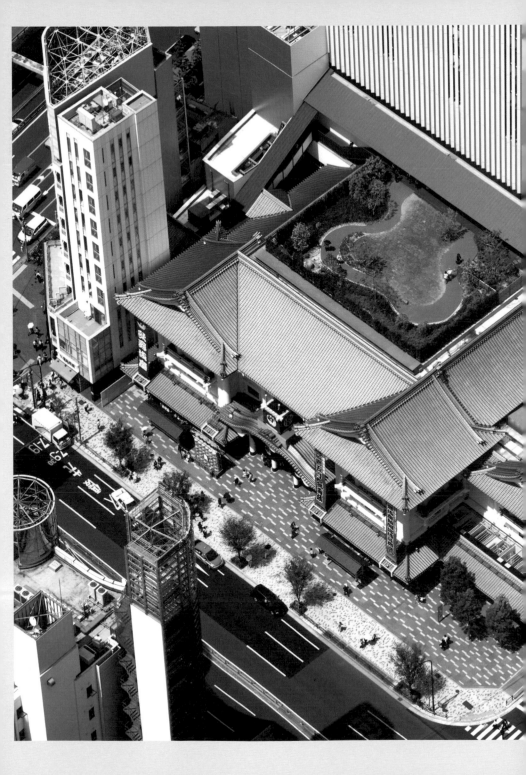

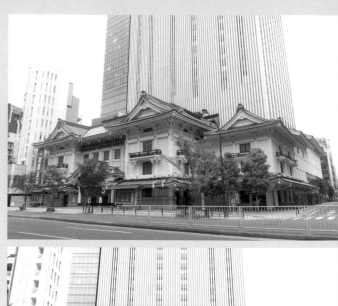

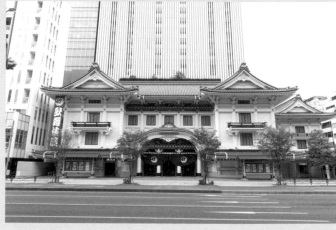

以中央的唐破風入口為中心，
左右設置山形屋頂，
是由設計第三代歌舞伎
座的岡田信一郎首創，
其精通西歐建築的對稱結構。
我們以此結構為基礎，
使屋簷更向外延伸，
形成更趣味盎然的立面。

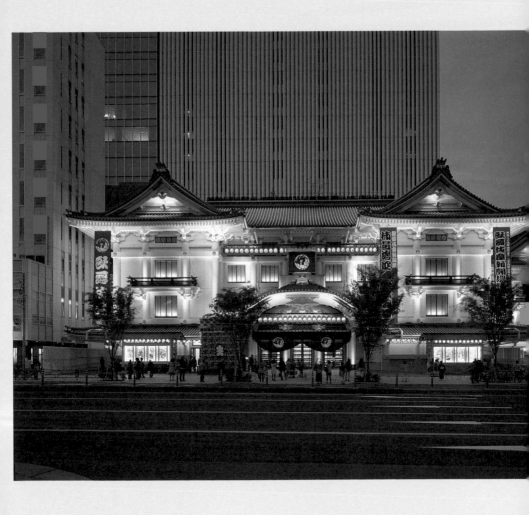

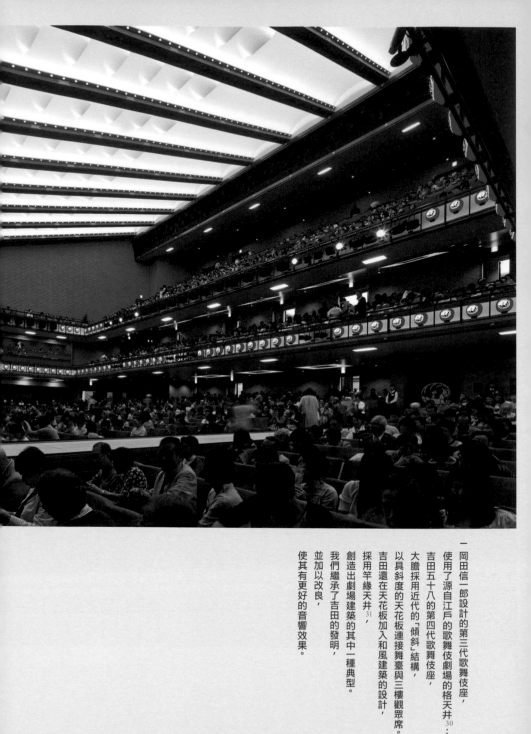

岡田信一郎設計的第三代歌舞伎座，
使用了源自江戶的歌舞伎劇場的格天井[30]；
吉田五十八的第四代歌舞伎座，
大膽採用近代的「傾斜」結構，
以具斜度的天花板連接舞臺與三樓觀眾席。
吉田還在天花板加入和風建築的設計，
採用竿緣天井[31]，
創造出劇場建築的其中一種典型。
我們繼承了吉田的發明，
並加以改良，
使其有更好的音響效果。

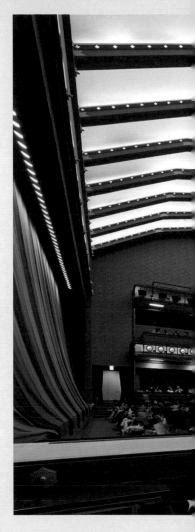

2013.02

東京都中央區
Chuo-ku, Tokyo, Japan

27 中央凸起如弓狀的山牆面屋頂造形。

28 開在屋頂坡面處的山形屋頂造形。

29 密集排列的細長格柵。

30 格狀天花板。

31 天花板由平行排列的細長木條支撐的形式。細長木條稱作竿緣。

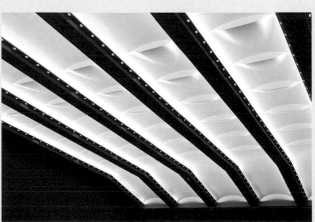

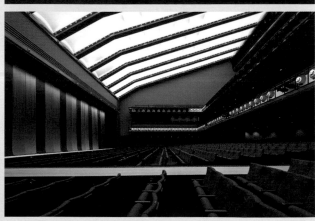

38

日本微熱山丘
Sunny Hills Japan

纖細又複雜的「地獄組」，是日本木造建築中的傳統連結系統。將其運用來組合細木條，在青山的後巷中，創造出宛如森林的空間。在這座有機的空間裡，販售臺灣的有機鳳梨製作的鳳梨酥，並提供試吃。

這座複雜的木結構體得以完成，是因與結構工程師（佐藤淳）合作，同步使用電腦即時進行作業。

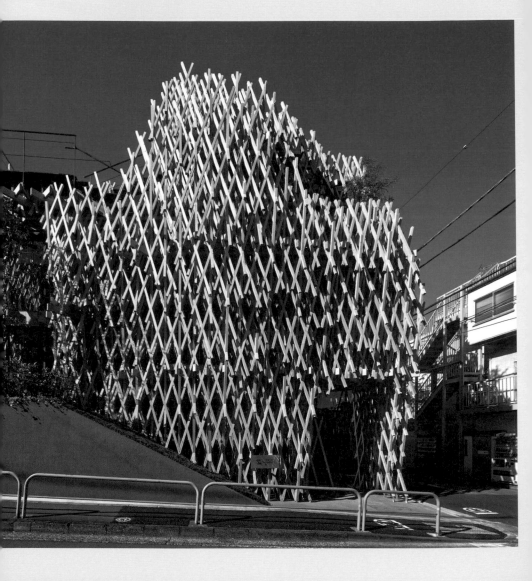

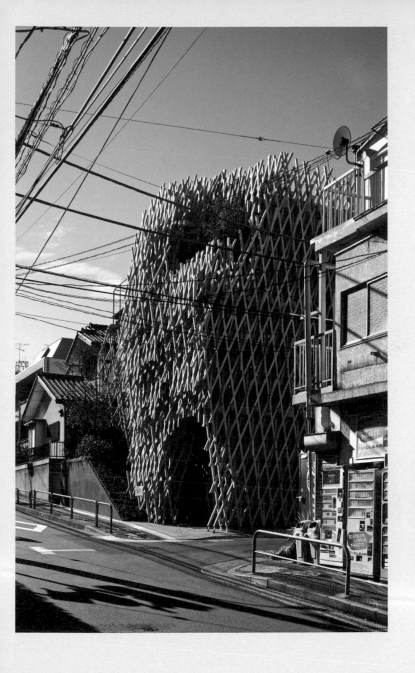

一三層樓高的木造建築，要使用六公分見方的細木條來蓋，難度相當高，被好幾間營造公司拒絕，一度面臨無法實現的危機。

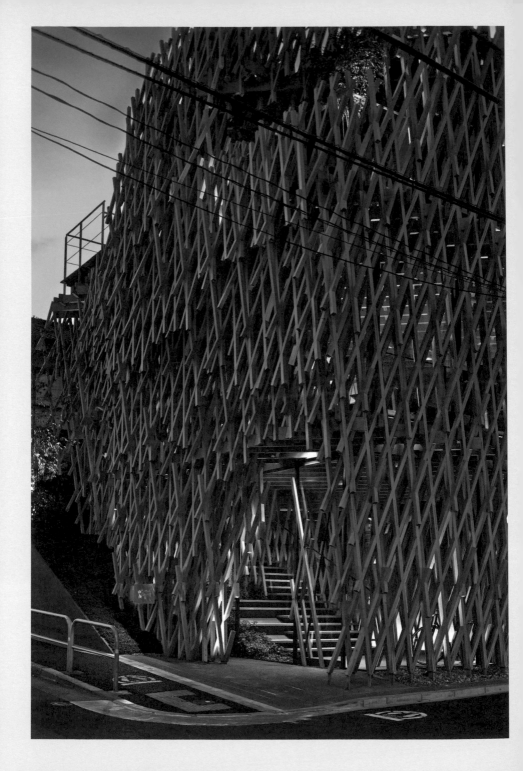

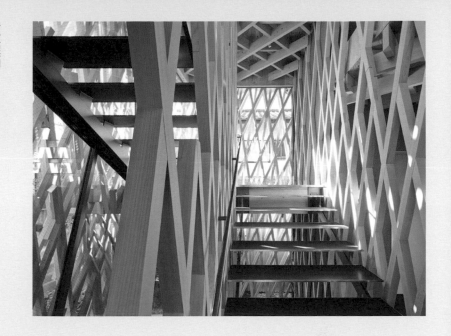

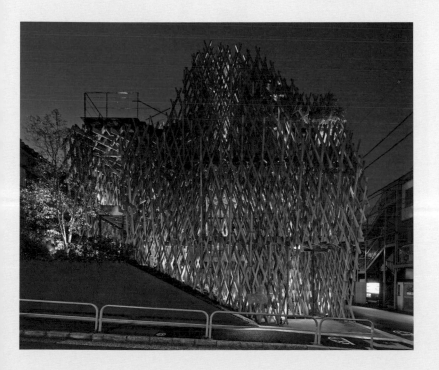

一地獄組是通常用來製作家具、門窗的複雜榫接，幾乎未曾被用來建築。
是電腦模擬與極具耐心的工匠，才使地獄組得以實現。

39 米堯音樂學校

Darius Milhaud Conservatory
of Music

在普羅旺斯地區艾
克斯（Aix-en-Provence）
的舊市區邊緣，使用當
地產業的產品鋁板和在
地的橡木木材，設計包
含音樂學校與音樂廳的
複合設施。

———

普羅旺斯地區艾克
斯是塞尚的出生地，
他從這裡可以望見聖維
克多山，我使用如摺紙
的硬質幾何學，來表現
這座山的岩石表面。

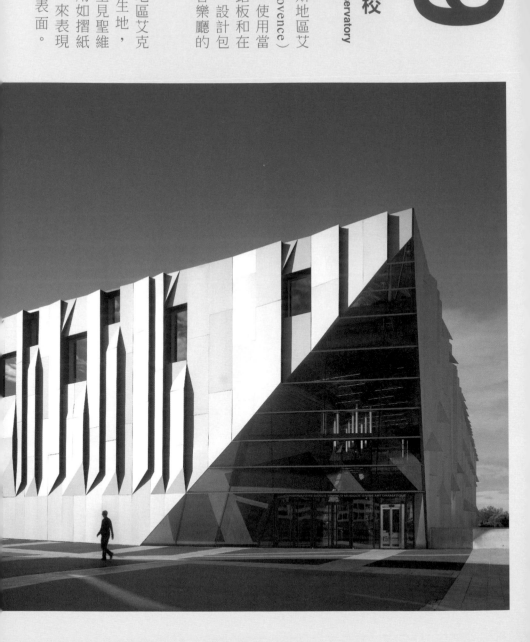

音樂廳得名自同樣在此出生的作曲家米堯，他受爵士樂影響，不拘泥於既有的和聲，創造出自由且現代的音樂。受這兩位藝術家啟發，我企圖設計出有著當地風格，明亮、單調且自由的建築。內部非對稱的音樂廳，在音響效果上也大受好評。摺紙般的立面，依東西南北的方位，改變折疊鋁板的方式，是可遮擋艾克斯的強烈日照，且永續的設計。

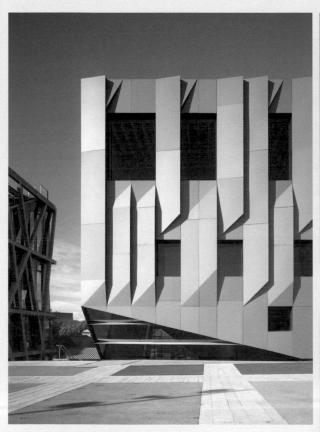

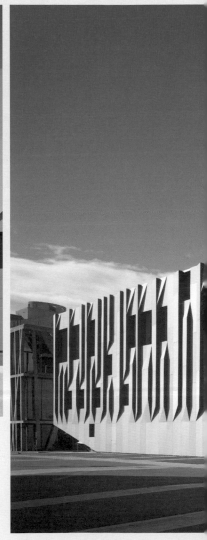

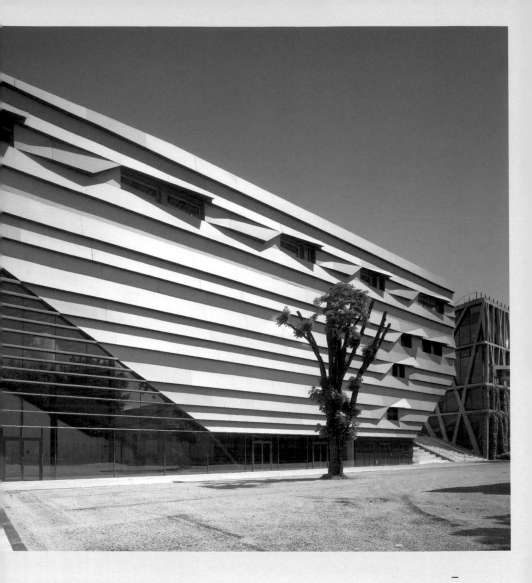

一研究折疊鋁板的方式的目的，
是為了有效率地遮蔽南法的烈日，
依方位組合往下折與往旁邊折，
當地居民說這種折法令人
聯想到五線譜和音符。

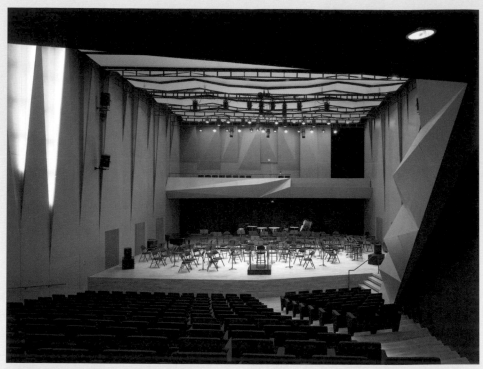

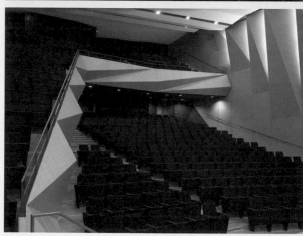

米堯的音樂將爵士樂的自由引進當代古典音樂之中，刺激我想出這種大膽的非對稱結構。

非對稱結構可有效消除對音樂廳影響甚鉅的共振，因此在音響效果上也得到高度評價。

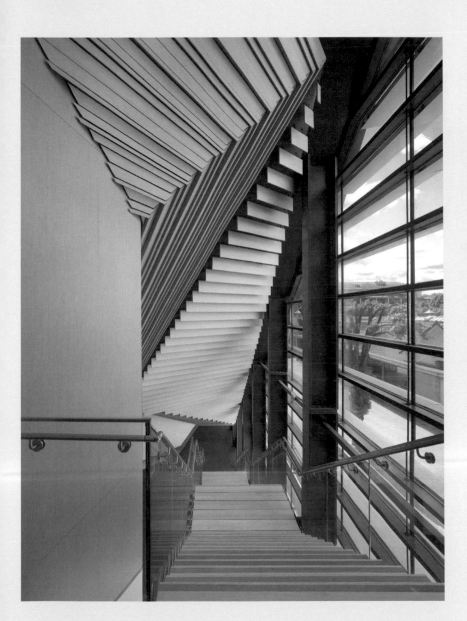

40

東京大學大學院
情報學環
大和無所不在
學術研究館

Daiwa Ubiquitous Computing
Research Building

在東京大學的本鄉校區，設計以木為主角的情報學環新研究室大樓。大學校園由混凝土、磁磚、石打造，有著厚重、權威的形象，以木與自由的新幾何學來打破這種形象。

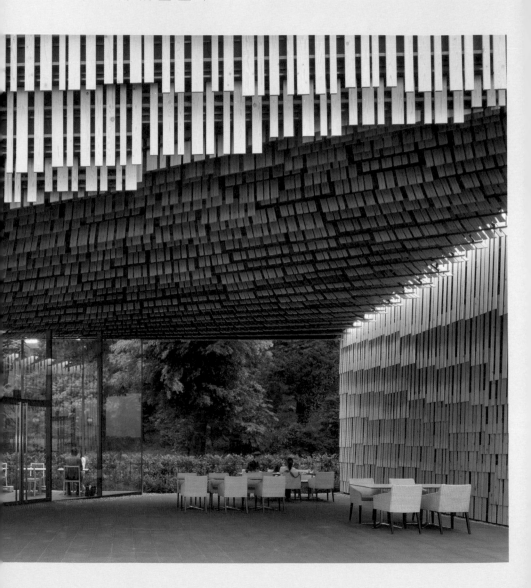

先將杉木的羽目板組成一個個單元，製作出密度、形態各異其趣的板材。再將板材以不對齊的方式，重疊成鱗片狀，創造出有機的整體形狀。結合最先進的電腦軟體與自然材料的木，實現了質感柔軟宛如生物的立面。

在建築的中心處開孔，以連接背後的舊前田家庭園，將庭園的豐富自然環境與校園的活動串連在一起。

2014

東京都文京區
Bunkyo-ku, Tokyo, Japan

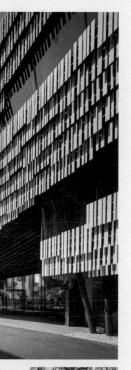

一 庭園側的建築立面，是泥水大匠挾土秀平以「透明的土壁」作成。
挾土以工地的土混合玻璃纖維，塗抹在金屬網上。

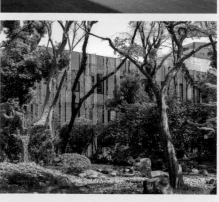

41

中國美術學院
民藝博物館

China Academy of Art's
Folk Art Museum

位於杭州郊區，中國美術學院校園內的民藝博物館。一方面盡量避免挖填土方，另一方面將依丘地坡度建築的平房，也設計成傾斜地面接續著的斷面，如此一來，大地便與建築形成一體。萊特的古根漢美術館是人工的斜面，我則試圖打造能與之形成對比，可感受大地的傾斜地面。

—

為能有彈性地對應複雜的地形，以幾何式分割，使用平行四邊形為單元，制訂平面計畫。

—

每一單元的平行四邊形上，均架設鋪瓦屋頂，形成彷彿小小民家聚集的聚落景觀。

—

回收再利用附近民家的古老屋瓦，包覆牆面的簾幕亦然，是將古老屋瓦固定在金屬網上製成，簾幕打造的立面既柔軟又可抵擋陽光。相對於早已成為工業產品的日本瓦，露天搭窯燒製的民家的瓦，無論尺寸或顏色都不大相同，建築也因此能融入大地。

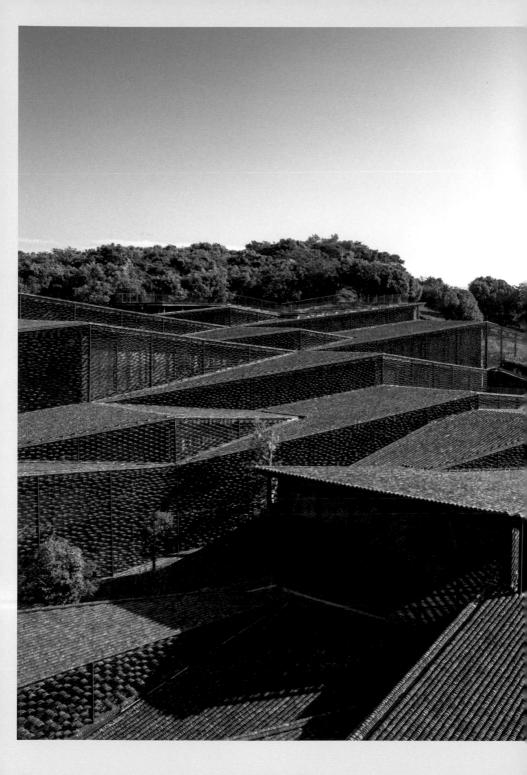

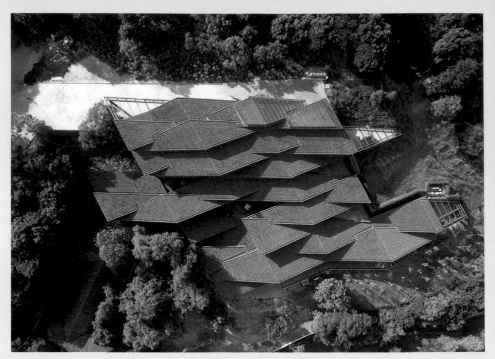

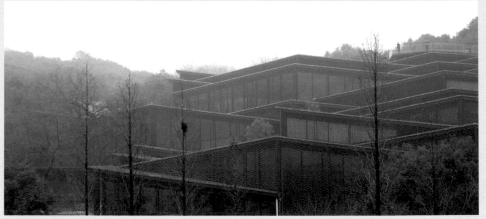

即便是複雜的屋頂形狀，
露天搭窯燒製的瓦，
發揮了令人驚奇的彈性。
藉由調整重疊的方式，
這些看似古老的材料，
便有了現代的彈性。

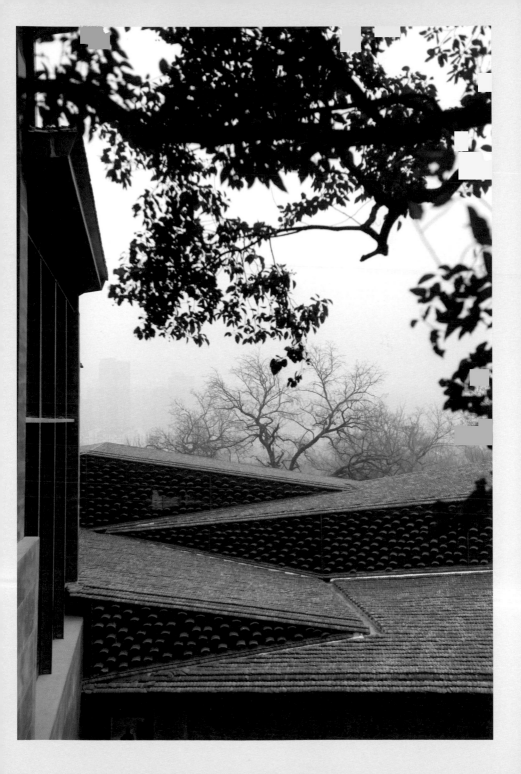

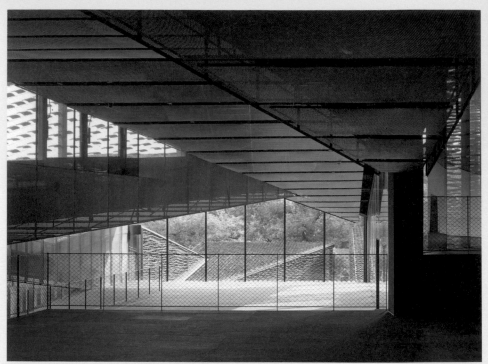

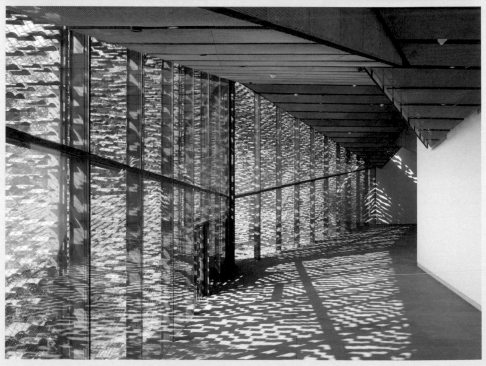

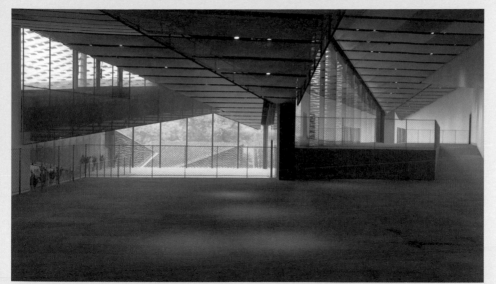

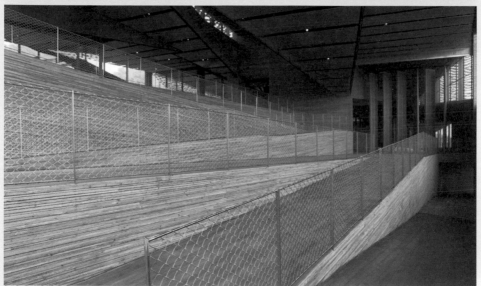

一整個面都鋪上菱格狀鋼絲，
再以建築用鐵絲固
定已打洞的瓦片。
使用建築用鐵絲是
非常原始的細部，
以此完成具現代環境
調節機能的簾幕。

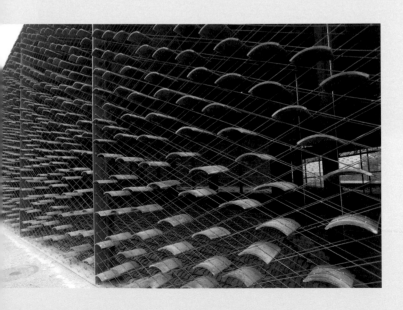

平面是以幾何狀的菱形分割，藉此實現「傾斜建築」，融入茶田地形。

2015.11

中國・杭州
Hangzhou, China

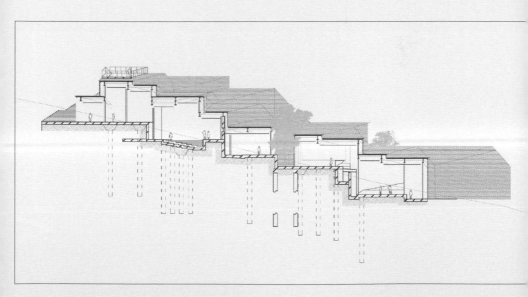

PART —— IV

[第IV期]

發現方法

二○○○年起的第III期，事務所的規模愈來愈大，工作增加，海外來的委託案也一件接著一件。我之外的世界或轉變也很劇烈。二十世紀以混凝土與鋼鐵為主角的工業化社會走到盡頭，正式邁入以資訊為主的新世界。同一時期，在我身上也有許多的變化。約莫二○○○年起，我在競圖上逐漸能取勝，我想是因為我學會了方法這項武器。

一九九○年代泡沫經濟崩壞後，我從大都市以外地區的低成本小型建築中，得到發現個人的方法的線索。一開始，是摸索著怎麼在建案規模之小、預算之少下逆轉的方法。我沉迷於嘗試所有可能的方法，像是活用在地材料的韻味，或是以品質優於價格的工匠技術為主角等。

在這樣的過程中，我發現了自己的方法，且還是不曾有建築師嘗試過的方法。方法在最初還有

些模糊不清，一點一滴精煉之下，最終得以清晰的模樣浮現。

以英語和外籍員工對話，在其中發揮了效果。當試著以英語溝通就會變得直接，含混不清的

詞語自然而然被淘汰，留下的是客觀、科學的語彙，用字遣詞愈來愈精確。直覺因而開始進化成方

法。

在大學跟學生一起，開始進行讓手與電腦連動，製作建築、裝置的作業——數位製造（Digital

Fabrication）——，方法因此又更加進化了。小事務所的員工彼此就像一家人，只要用最少、直接的

言語就能讓對話成立。當在大學作為教師與學生說話時，語言卻會自然而然受到淬鍊，使方法日漸

顯露。再加上電腦，就能讓方法更客觀，愈來愈細緻。因為外國人和學生，我的方法得以進化完全。

驅使方法這種客觀、科學的武器，挑戰基地、程序這類複雜事物的作法，對付競圖特別有效，

因其要在短時間內決勝負。方法可整理問題，整理想法。因為發現了方法，讓我在競圖中得勝，將

我推上了世界的舞臺。「負建築」開始流行，因應於此，外籍員工的比例也變得更高，方法又因此

更加精確。這樣的循環，創造出正向的回饋。接下來是案子愈變愈大，事務所規模愈來愈擴張。

這對建築師來說，是值得開心的事，同時也意味著新的困難的出現。在案子規模擴大之後，

再度遭遇名為國家的強敵。九〇年代末，在我構思愛知萬博的基本構想時，曾與巨大的怪獸——

國家搏鬥的惡夢，又再次降臨，二〇二〇年的東京奧運主場館——國立競技場的設計競圖時，我

263

又再度與國家正面交鋒。

二〇一二年舉行第一次競圖時，我並未參加。原因在於當時看了參賽辦法後，不覺得他們需要的是我。競圖的參賽資格，前所未見的嚴格。要得過頒給「巨匠」的普立茲獎、AIA金獎等獎項，還規定要設計過可容納十五萬人以上的體育場，否則根本無法投標。雖然也不是不能與大型事務所聯手，來滿足後者的條件，但比起將有限的能量分給複雜的大案子，一步一腳印地在小地方的小案子上努力，對我來說更有意義，感覺這樣能留下更確實的東西。

青山與森林

當聽到第一次競圖是由扎哈・哈蒂獲勝，我絲毫不感到意外。因為我從以前就很清楚，扎哈在競圖上有多麼厲害。也因為在此之前的國際競圖，當決選剩下我跟扎哈時——在土耳其、薩丁尼亞島、北京、臺灣，我們都一起留到最後——我全都輸給了她。光看模型、完成模擬圖之類，扎哈的設計確實很突出、耀眼奪目。現在的建築競圖，其遊戲規則的確是會由那類型的設計勝出。即便如此，我也從未想過要在「外觀」的路線上對抗扎哈。那種「競圖好看」的華麗建築，跟我一直在尋覓的方向完全相反。所以就算一直輸，我還是想在反方向上固守到底。

從我八〇年代末在紐約認識電腦設計起，這樣的想法就未曾改變。當屆米宣告無紙化工作室時，我那些在紐約的聰明朋友們，轉向扭曲形態的物體設計。當我看到被稱作水滴的形態，心底浮現「這不對吧──」，從那時起，我與他們分道揚鑣。水滴的先驅正是扎哈‧哈蒂。

扎哈的國立競技場，因成本增加、與周圍環境不協調受到批評，以大前輩建築師槇文彥先生為首，展開反對建設的連署活動。我也接到槇先生的電話，希望我能一起抗議扎哈設計案，因其還可能破壞神宮外苑環境，我也簽名「反對。」雖說如此，我完全沒想到，扎哈的設計最後居然會被撤案歸零。

在這些紛紛擾擾之中，我的朋友根津公一先生跟我說：「國立競技場要是隈先生設計的就好了。」他是在青山出生長大，也是我設計的根津美術館的館長。他還嘀咕著：「外苑的森林裡，適合的應該是木造的溫和建築。用木材簡單重新整修一下現在的國立競技場，就不會太貴不是嗎？」原本不覺得跟自己有關的「國立」，突然變得好像離我很近。一方面是因為我的事務所很靠近「國立」，就在森林附近的青山二丁目，我也不願看到那座森林之中，出現與青山風格天差地別的建築，我由此開始意識到「國立」是我的問題。

我在青山開設事務所已經三十年了，就像我在第Ⅲ期說的，對我這種曖昧的存在來說，青山確實是相當適合我的特別之處，是十分曖昧又溫柔的地方。

那之後又過了一段時間，國立競技場的競圖重新舉行，宣布將以注重成本的監造與規劃設計

265

266

一併委託的方式進行。直到此時，我還是不認為自己會變成當事人，只覺得那會是大型承包商間的

「大人的戰爭」。

又過了幾天，大成建設的負責窗口聯絡了我…「希望能聯手。」邀請我加入大成與梓設計的團隊。我不假思索地反問…「為什麼？」他表示因為 Aore 長岡（長岡市役所）和東京豐島區役所的團隊，都是以我們設計、大成施工的方式聯手，這兩個建案都因使用木，對環境友善而獲得好評，所以希望也能一起打造外苑森林裡的體育場。

關係不斷而繼續

我確實已經是「大人」了也說不定。我從學生時代起就在外苑森林打網球、約會，有著滿滿的回憶，外苑的綠意好似鮮明地浮現在我眼前。或許這是一個機會，向大眾展現截然不同於扎哈的建築，也或許是最後的機會。競圖這種比賽，是以俐落乾淨的形態，也就是與周圍的綠毫無關係的形體之美來競爭。相反地，我認為如今我想做的是「關係」的建築。

曾好幾度「造訪」我的布魯諾·陶特，我想起他早已看透日本的建築是「關係」的建築。如何設計建築與周邊環境的關係？如何設計建築與使用者的關係？在以有限的圖面與模型一決勝負的競

圖比賽中，傳達「關係」的細微之處困難至極。然而，建築實際在某處落成，人們開始使用時，關鍵卻是「關係。」倘若能設計好「關係」，就能與建築緊密連結，讓建築與生活在該處的人們成為一體。

一直以來都抱持這種想法的我，不禁將扎哈視為某種假想敵，想扭轉扎哈所代表的建築界潮流。對這樣的我來說，能提出替代扎哈的方案，等同於是揭櫫不同思想的大好機會。這麼一想，我愈來愈覺得被認為是「為人作嫁」的競技場競圖，對我來說卻是命中注定的機會，在所不惜都應該要去挑戰。

如果扎哈的方法是基於切斷關係，那我的方法就是接續。現代日本建築的研究領域中，最具權威的博頓・博格納（Botond Bognar）指出，比起接續這個詞彙，使用繼續──continuation──更適合我。確實，接續看起來只涉及物理關係、空間上的關係，繼續卻包含時間上的接續。我屢屢參與的老建築翻新，就是種追求在時間上繼續的典型案例。第五代歌舞伎座、大阪的新歌舞伎座（大阪皇家經典飯店，二○一八）等過去建築的重現，是追求在時間上繼續的建築。

反過來說，切斷也是現代主義建築的基本手法。柯比意的「近代建築五項原則」（一九二七），包含底層架空、屋頂花園、水平長窗、自由平面、自由立面等五項，其中他最重視，也是其特徵的底層架空，是為了切斷大地與建築。被視為柯比意代表作的薩伏伊別墅（Villa Savoye，一九三一），白色的量體藉由底層架空從地面浮起，屋頂上設有花園，單看相片是「美麗的傑作。」實際造訪當地，我卻感到不可思議，在綠意盎然的美麗土地上，為什麼要將建築抬起，使其與綠意隔絕，一樓還必

267

須是過度誇張的停車門廊，奉獻給二十世紀的象徵汽車呢。我還可憐起住在裡面的人，被隔絕在建築周圍舒服的綠意之外，更被強加了硬質、無趣的屋頂當作「花園。」業主在建築落成後，對柯比意提出告訴，我在實地造訪後，終於知道了原因。

另一個現代主義建築的基本手法，是扎哈所承襲的量體操作。建築被視為與周邊無關，封閉的單一量體。薩伏伊別墅是具有強烈形態的洗鍊白色量體，柯比意讓它浮在空中，而能震撼人心，扎哈的國立競技場設計案，也是以造型特殊的白色量體惹人注目，在競圖中獲選。九〇年代後的電腦設計，賦予量體的形態操作前所未有的自由，玩弄量體的程度大幅提升，成為大量產出極端形態的濫觴。

我則逆向而行，選擇將封閉的量體開放、解體的路線。時而將屋簷下的半戶外空間當作主角，時而在正中央開孔，摸索著分解、打破量體的方法。被關在混凝土打造的封閉箱子裡，讓我難以呼吸，無法忍受。

追求封閉量體的風潮，也與二十世紀的經濟體制關係匪淺。建築直到二十世紀，才首度成為可以自由買賣的「商品。」建築的某一部分，比如說公寓大廈（condominium）的其中一個單元、一個房間也成為交易的對象，這些買賣作為二十世紀經濟的強大動力發揮作用。

馬克斯指出將勞動力變成商品，是資本主義經濟的基本手法，藉此使壓榨勞工成為可能。建築這樣的大型物體也接續勞動力，同樣在資本主義體制下被當作商品。為了讓建築成為商品，並且能

交易無礙，建築就必須是一個箱子，封閉、界線清楚，沒有不清不楚的部分。封閉的箱子有資格成為被買賣的商品，日本的傳統木造建築是商品，所以外部與內部的關係被切斷。人類被關在建築內部，卻因為空調這項二十世紀的偉大發明，誤以為身在內部是種「幸福。」這些是二十世紀體制的本質。柯比意以直覺領會了這樣的本質，採取切斷量體的手法，成為了二十世紀的霸者。

我一直以來都抱持著反對這種箱子的想法，也因此希望國立競技場能盡量朝森林開放。二十世紀的作風是封閉量體，我則欲反其道而行。以重疊屋簷的結構，讓舒適的風可以從屋簷之間吹進內部。這種重疊屋簷，避免風雨侵襲牆壁，將風導入建築之中的手法，是日本傳統木造建築的長處。

讓建築的屋簷重疊，不做成箱狀，如此一來，瞬間就拉近了其與周圍的外苑森林間的關係。屋簷之下形成了舒適的陰影，陰影串起了建築與森林。有著深出簷的日本傳統木造建築，以陰影為媒介，全然融入庭園之中。

這些屋簷本身是以棒狀的細木條組成，板與板之間留設縫隙，又是另一個開放之處。這種結構是從日本傳統木造建築，屋簷下的椽木得到靈感。仰望建築時，最先映入眼簾的就是椽木。椽木間留有間隙的鬆散結構，使傳統木造建築變得輕盈且透明。

269

270 木之方法

I

我另一個重要的方法——木，將在這裡出場。木不只是裝潢材料的名稱，還是使用木的一種方法。因為木是生物，所以大小有所限度。結果就是讓「木之方法」自動以小為趨向。再加上，木不是工業產品，其生長在大地之上，無法脫離當地的土壤、氣候、文化、歷史。結果造就「木之方法」是偏向場所的。選擇「木之方法」，就會自然而然追求小建築，並試圖連結在地。

我在國立競技場除了徹底使用了木，還驅使了「木之方法。」二十世紀的現代主義建築幾乎均由混凝土與鋼鐵打造，我這麼做是試圖創造針對其的反面論述。混凝土也並非是單純的材料，是「混凝土之方法。」混凝土之方法是以大為趨向。混凝土到處都有，質感也相同，場所因此不復存在。丹下健三為一九六四年的第一次奧運所設計的代代木競技場，竭盡所能地發揮了混凝土與鋼鐵的可能性，是工業化社會的象徵。二○二○年的奧運則揭示去工業化社會的未來，為此必須使用與一九六四年截然不同的材料。

我自身的體感是起始點，被混凝土、鋼鐵等工業材料包圍，我就會不安、焦躁。我成長於戰前所建的木造平房，成長過程中是聞著榻榻米的味道、在糊紙門窗上戳洞，對我來說，混凝土與鋼鐵的重量、冰冷、堅硬，太令人困惑。只不過，在我剛開設事務所的一九八○年代，將木造運用在住宅以外的建築被認為幾近不可能。九○年代快結束時，我因愛知萬博第一次與「國家」交手，大型

木造建築在當時也還不切實際，所以雖然愛知萬博的主題是環境，我的提案中卻只有綠化、IT，並未提及木。

世界卻從二〇〇〇年以後，開始產生變化。木可藉光合作用固定空氣中的二氧化碳，所以木建築是抵抗全球暖化的強力對策廣為人知。伴隨此，將木運用在中型、大型建築上所需的各種技術，例如不燃化、耐震化、防腐化等也有突破性發展。

我在木造的家長大，愛著有溫度的木，這份愛因此有了強大的盟友科技。我本身也不斷累積使用木的經驗，一點一滴學會並精進「木之方法。」因為木是「生物」，要能運用得宜需要經驗。以上種種全部加在一起，讓我在二〇一五年舉辦的第二次國立競技場競圖，能將木當作武器進行戰鬥。

以木建築，不單是改變材料，還是改變方法，扭轉建築的哲學。我最先決定的是使用全部四十七都道府縣[32]的杉木。不以便宜為理由使用外國的材料，即便價格稍貴也要用日本的木，使用的還是能知道是從哪個都道府縣、哪座森林來的木。使用某地的木，等同於該地的森林參與了這座建築，與那座森林有關的人們，同樣參與了建築。「木之方法」是連結地方，也是連結人的方法。

在採伐杉木之後，又種植了新的木苗，意味著以這座建築的力量，在該地創造健康的森林循環。如此一來，可提高森林的保水率，預防洪水，提升流入河川的水的水質，增加河川流入的海域的漁獲量。木材不只關乎森林，也關乎著河川和大海，最終還影響著地球大氣裡的二氧化碳濃度。

使用木，可讓建築與環境中的許多要素產生關係，有時也能促進環境的修復。

271

這種「木之方法」除了是建築的提案，也是某種新的社會體制的提案。現代的社會中，人們與地方、社區的關係被切斷，只受到市場理論的支配，孤單地浮游著，難道不能取而代之，創造出各式各樣的事物有所關聯，互助、互補的社會嗎？這種社會的象徵是木材，能讓這樣的社會成真的則是「木之方法。」

我認為有著「國立」名稱的建築，其願景必須如此宏大，單純想建造一棟美麗的建築，這種渺小的願景根本不像話。就算我向眾人說明，這樣的作法在建築設計史上多麼劃時代，也無法說服他們，因為只在封閉的建築設計世界裡有意義。要有強而有力，宏大的願景：我希望能以這種方式改變社會，讓這個國家往這個方向走，才終於有機會讓國家級的建築成功。我認為以手握「木之方法」，讓我得以不被網路社群平臺、國家擊倒，最終完成了「木的體育場」、「森林的體育場。」

從粒子到量子

雖然我受到「木之方法」許多的幫助，但從二○一五年獲選為國立競技場的設計者開始，我每天都面對超乎以往的壓力。

小地方的小建築，預算低、設計也較不自由，但某種程度上，人們看待的目光是溫暖的。無

論從當地，或是從當地以外的人，都讓我們沐浴在肯定的眼神中，人們總是表現出：「地區振興加油」、「雖然地方小還是請你加油。」民間的案子亦然，預算是用民間企業的錢，冒險的也是該民間企業，因為不是用自己繳交的稅金，就算有人覺得不干己事選擇無視，也甚少受到負面批評。

一旦涉及國家尺度，情況就大不相同，人們會因為「小」、「鄉下」等理由給予溫暖的支持，也會因為「大」、「都會」——毫無同情的餘地。全部的國民都必須繳交稅金給國家，所以大家都有著相同的負面情感「不要浪費我的稅金」。「工程費只要扎哈設計案的三分之一」無法成為藉口。再加上，原本就有人反對、也有人贊成，在日本舉辦奧運等級的大規模活動，所以我們受到的檢視，比普通的國家重大建設更嚴厲。

在這種情況下，我就突然很想寫書。寫書這件事，讓我可以從天上彼方，俯瞰面對許多艱辛，仍奮力向前的自己，努力找出自己所做之事的意旨、意義，才終於取得平衡。這是我的作法，在照顧高齡病父的最後一年，寫下了《新・建築入門》；在愛知萬博艱辛的時候，寫出了《反物質》《負建築》。接著，在國立競技場煎熬之時，寫下《點・線・面》，並與竣工幾乎同時，在二〇二〇年的二月出版。

經常有人問我：「在那麼忙又那麼辛苦的時候，居然還有時間寫書。」但因為我的寫作方式，是在搭飛機、電車時，在廢紙上塗塗寫寫，所以不管如何忙碌都寫得出書來。就算再忙，總是需要移動。我在交通時間裡，因從會議接二連三的日常生活中解放，心情也變得輕鬆，能有餘力思考。我

在這些零碎的時間裡專注寫作，累積這些短暫的時間，馬上就有了一本書的分量。

案件愈大，就會有愈多的組織、人牽扯其中，讓情況變得複雜，每一天都在被緊湊的進度追趕，很難看清楚自己在做什麼、想做什麼。為了讓自己從這種複雜的狀況下脫身，必須發現「超越個別案子，適用所有案子的方法。」針對發現的像是方法的「方法」，還需要透過書寫來思考，「方法」需要花時間，讓它慢慢進化。二○○○年之後，我因為在海外的工作增加，生活陷入混亂，我就是在那時注意到這點，進而在意起「方法」，花費更多力氣在寫作。又在二○一五年參與國立競技場後，我變得能更深入思考「方法」。

如此說來，《點·線·面》可說是在經歷「國立競技場」，這段前所未有的艱辛日子下的產物。在愛知萬博的艱困歲月中，我寫下了《反物質》，並從中發現了粒子的概念。我因此注意到自己嚮往的建築是粒子的建築。我受夠如「萬博」般的大東西，覺得小東西才有價值。所以才將副標訂為「溶解、粉碎建築。」也就是說，我留意到粉碎成小粒子，是我最重要的方法。

只不過，我並沒有用太科學的方式去思考該如何粉碎，反而是採取直覺、感性的作法，因為討厭看起來笨重的大量體，所以想方設法將它粉碎。

在累積粉碎的作品的經驗後，我還是能從中梳理出粉碎量體的方法同樣形形色色。比如：被視為限式建築代名詞的百葉片，是從粉碎後的線誕生。又如以石材建築的 Lotus House，也有許多粉碎的結果是點。我讓木這種物質的特質趨近線，讓石這種物質的特質趨於點。我也對使用膜材，

如帳篷的建築感興趣，它同時也是將量體粉碎成面的建築。《點‧線‧面》的誕生，是我試圖將粒子分類成點、線、面，整理粉碎的方法並加以深化而寫下的。

當時我想起了康丁斯基 (Wassily Kandinsky) 所著的《點‧線‧面》(原著一九二六年，日譯版一九五九年)，這是我在高中時愛不釋手的書。高中時的我，非常喜愛藝術，正處於猶豫要走上建築，還是要上藝術之路的時期。我找了許多藝術相關書籍來看，每本書的寫法都很機智、太過主觀，無法滿足我。也沒有任何一本書告訴我理論方法，能讓我在作畫時當作方針。康丁斯基的《點‧線‧面》，是其中唯一一本討論到方法的。他先將組成繪畫的要素，整理成點、線、面，試圖以科學解釋點、線、面所組成的結構 (composition)，對人類的情感有著什麼樣的效果。他的寫法排除主觀，理論且具體，讓我沉迷不已。

另一方面，我也感受到繪畫的極限，正確來說是現代主義繪畫的極限。身為抽象畫畫家的康丁斯基，除了留下使繪畫歷史改朝換代的作品，也曾任教於現代主義運動的重鎮包浩斯，是包浩斯教育理論部分的靈魂人物。現代主義建築基本上屏除具象，康丁斯基則不只排除具象，還試圖在繪畫與其外側的世界之間，建立理論邏輯。他的作法與畢卡索形成對比，後者不捨棄具象，維持著與繪畫之外的世界的關聯。然而，我後來卻開始覺得康丁斯基封閉的邏輯，讓人喘不過氣，其精緻且複雜的邏輯好像沒有未來。

在要往藝術或建築之路前進之間搖擺不定的我，因為遇見了康丁斯基的《點‧線‧面》，領悟到

276

藝術與外側世界之間的關係的重要性，下定決心要往建築這樣關乎外側的世界前進。

所以我在寫《點‧線‧面》時，最注意的一點是，不讓自己故步自封在建築的世界裡。康丁斯基寫作的目的，是在封閉的繪畫世界裡，寫出具備完整邏輯的教科書。與之相反，我寫下《點‧線‧面》，不是要寫教科書，而是為了連接建築與外部的行動式宣傳。這本書是為了想留下實踐的筆記，針對有著厚重、封閉的量體的建築──也就是混凝土建築──，要如何將之粉碎。是我為了傳授這場奮戰中所用的武器，寫下的紀錄。

在書寫過程中，釐清了一些我原本不清不楚的部分。其一是我終於成功梳理建築與量子力學的關係。我還在原廣司老師的研究室學習時，老師經常要我們學習數學。因為新的建築的靈感，可以在新的數學裡找到。他的那句話，後來也不時在我腦中響起，我也因此養成習慣，在欣賞文藝復興、哥德式等的古老建築時，同時思考著建築背後有著什麼樣的數學、物理學。同一時代的人，無論是建築師或是科學家，都是用相同的方法了解世界。回顧過去，該時代的數學與該時代的藝術間的關係更清晰可見。

我在寫《點‧線‧面》時，重新梳理了數學、物理學、建築在歷史上的並行關係。柯比意跟愛因斯坦是朋友，關係好到他曾帶愛因斯坦逛薩伏伊別墅。《空間 時間 建築》被譽為現代主義建築的聖經，作者西格弗裡德‧吉迪翁（Sigfried Giedion）跟柯比意、愛因斯坦一樣，都是瑞士人，他提倡就像愛因斯坦整合了時間和空間，現代主義建築也是融合了時間與空間，讓他的書成為了現代主義

的聖經。

我在《點・線・面》中，嘗試否定整合時間與空間的概念，試圖與柯比意和吉迪翁道別。以三個階段依序整理了牛頓力學、愛因斯坦，還有接續的現代量子力學。如此一來，就能發現柯比意受制於牛頓，而非愛因斯坦，還有接續的現代量子力學。如此一來，就能鐵路、汽車、飛機等為主角的「運動的文明」，柯比意將「運動的時代」轉譯成建築。愛因斯坦卻是開啟了後「運動的時代」，否定了牛頓。他絕非柯比意、吉迪翁等人的「友人」。愛因斯坦除了將時間與空間連接，還提出了著名的公式 $E=mc^2$，成功連接了時間與物質，成功只用單一邏輯解釋整個宇宙。也就是說，在二十世紀初始，還停留在牛頓程度的建築，與成功整合空間、時間、物質的最先進科學，兩者之間不再同步。科學開始走在建築之前，建築落後於科學，愛因斯坦開始跑在前面。

$E=mc^2$ 理所當然不是科學的終結。愛因斯坦之後出現的量子力學，發現了許多種類的基本粒子，結果是宇宙無法以單一邏輯來解釋。以單一邏輯來解釋宇宙的愛因斯坦，因此是在那之前的古典物理學的最後一棒。在他之後，所有的邏輯、所有的方程式已被證明，都只在特定尺度、特定的世界中有效，這種看法被稱作有效理論。試圖以單一邏輯來解釋整個宇宙的物理學這門學問本身，還被認為因有效理論將走入歷史。《點・線・面》是有效理論的筆記、後建築的筆記，為了對應量子物理學所帶來的後物理學時代，我寫下了這本理論書籍。

在思考之中，我心中浮現的不是粒子這樣的詞彙，而是量子的概念。粒子只是小顆粒，量子的

概念，還包含重要的觀點，在小粒子之間有著縫隙，且其處於離散狀態。量子化（quantization）是資訊科技和物理學皆會使用的術語，在進行訊號處理、畫面處理等之時，以近似的離散值表示訊號的強弱。在物理學中，卻是指量子本身是離散的物理量。基本粒子無論在位置，或是能量、角動量等物理量上，都是離散的存在，也就是說量子物理學的發現是，這些粒子都是偶發、零散的，現在的資訊技術、量子物理學都認為這個世界是偶發、零散的。這樣的認知與我的建築方法相通。正確來說，是我在吸入這樣的時代的空氣下，發現了自己的方法並加以深化。

正因如此，建築史家藤森照信先生將我的建築評為「微分的建築」時，我雖然感到佩服，卻仍想對此說法採取保留的態度。藤森先生將建築是以小部分的集合體來製作的建築方法稱為微分，說微分是由限所發明。他的說法，精準捕捉到我的設計的特質，但我卻不覺得微分兩字貼切。

微分的起源雖然可以追溯至古代文明，但在十七世紀時，因牛頓、萊布尼茲等人，微分被當作分析連續曲線的性格、預測運動的方法，一躍登上數學的主角寶座，在背後支持著近代產業革命、工業化。如此說來，微分與牛頓的運動力學是一體的，跟賦予「運動的時代」形體的現代主義建築，有著類似的氛圍。在現代，資訊取代運動成為主角，極大與極小的宇宙，由量子這種零散的點連接。比起細碎分割來預測運動的微分，偶發、不穩定的量子更適合目前的時代。

278

從合建到共享住宅

我認為將量子的方法應用在集合住宅上，形成的便是共享住宅。二十世紀的集合住宅是核心家庭的集合體，是以家庭為基本單位居住。然而在現實的都市之中，以家庭為單位早已崩壞。家庭被分割得更細碎即是核心家庭，反過來說，以個人這樣的量子單位來拆解家庭後，使零散的量子，在可維持彼此空隙的狀況下，鬆散地集合在一起的裝置就是共享住宅。由來蓋共享住宅並經營，成為我在第IV期的另一個車輪。

我開始思考什麼是共享的地點，又是紐約。在我決定要到紐約留學的時候，認識了中筋修先生這位大阪的建築師。他以大阪為據點活躍，總是在意著同為大阪人的安藤忠雄先生。安藤先生在封閉且自給自足的建築世界中，竭盡全力追求美。中筋先生與之相反，他捨棄美之類自以為是的基準，認為建築要對社會開放，魯莽展開名為「都住創」的實驗。中筋先生說，都住創遠比安藤先生更有大阪風格。

都住創是「由我們親手創造都市住宅之會」的名稱。「依賴業主所以建築師才不行啦」、「總是在等業主給案子，所以才不行啦」、「所以建築師才永遠長不大」，是中筋先生的口頭禪。他認為要自行擬具計畫、提出商業計畫，由我們自己負責建築，才能讓建築再一次與社會連結。

合建住宅就是實現其想法的道具。先號召有熱情，想要自己蓋自己想住的房子的人。也就是先

將不想住在開發商所建的制式公寓裡的人集結起來。等聚集到一定的人數，就可以合資買下土地，在大阪的下町³³一棟接著一棟蓋出合建住宅。這種方式還有另一個好處，因為沒有開發商參與，在少了開發商的收益、廣告費等之下，可以用便宜的價格取得住家。合建住宅在完成之後，其中的人際關係，也不同於普通的公寓那樣彼此陌生，住在裡面的人因為有著一起蓋的共識，從一開始就是朋友，也一直維持著良好的關係。跟蓋在附近的合建住宅也有所交流，大家看起來都很開心。感覺就像人與城市有所聯繫。

我原本只認識東京那種冷漠疏離的街區、公寓，因此在見識過溫暖又不拘小節的大阪人的合建住宅社區後，大受感動。一九八六年，我從紐約回到日本，為了開事務所在東京尋覓，卻發現找不到理想的大樓、公寓之類，便找中筋先生商量。他的回答是：「不如你就找一些志同道合的人一起合蓋辦公室。」他單純的答案「找不到想去的大樓，自己蓋不就好了」，給了我勇氣。

很快我就找到同伴。江戶川橋是從以前就聚集許多印刷工廠，還留有下町氣息的地方，我們在那附近找到一塊小土地，合建一事看似順利展開。不借助開發商，不倚賴現有的社會體制，我們陶醉在親手打造自己的空間的夢中。

卻恰好碰上預料之外的事件，泡沫經濟崩壞後我們買下的土地價格驟降。因為全員都是借錢來投資這項計畫，當地價暴跌，一切都因此瓦解。

那之後發生的事，我甚至不願意回想。夥伴中有些人破產，還有人自殺了。提議的中筋先生，大家都也因為壓力，或許還有喝太多酒的緣故而過世了。曾經一起那麼熱烈討論都市未來的同伴，大家都不在了。

我思考著到底哪裡出錯了，最終意識到根本的原因是對私有的慾望。合建住宅的基礎，是由我們自己蓋自己的家、事務所等，蓋好後成為私有。因為覺得建築能夠私有而感到安心。模模糊糊地認為，私有的話就成為財產，應該能在之後支持著自己，因而放心。這麼說來，我們也完全落入二十世紀的住宅貸款幻想之中，夢想著個人擁有建築等同於幸福。

我從這次的慘痛經驗中學到許多。認識了私有這件事是多麼的危險。恩格斯的教訓是來自上野千鶴子女士的教導，恩格斯指出人類不會因私有而自由，反倒會成為比農奴更低階的存在，這次經驗讓我親身經歷，他的教訓降臨到自己頭上。恩格斯早在一八七二年便提出警告：「一旦住宅變為私有，如果自己必須住在裡面，那麼住宅就不會是資本。嘗試擁有住宅的勞工將忙著償還貸款，等同於過去的農奴，被土地所束縛，被強迫勞動。」我下定決心，不再靠近私有。

只不過，與夥伴同住的夢想並未因此消失。能否在不倚賴私有這種危險的動力下，在都市裡跟夥伴一起打造建築呢？都住創在大阪的下町，創造出熱情的網絡，這種網絡關係有可能在排除私有的狀況下產生嗎？

跟中筋先生一同嘗試合建辦公室時所貸的款項，終於快要償清時，實現夢想的機會降臨到我

281

身上。我想到取代合建的新框架是共享住宅。共享住宅是大家共用（共享）客廳、餐廳、廚房、浴室、廁所等，居住方式就像昭和時代的學生宿舍、江戶時代的長屋[34]。號召同伴一起打造自己的社區這點，類似合建住宅，但參與的每個人都沒有私人產權。不透過私有，以鬆散的方式集結自由如量子的個人，將大幅增加彈性。對某一間共享住宅膩了，只要移動到其他共享住宅就好。實際上，住在共享住宅的人，有許多都是每隔幾年就會搬家，輪流住在不同的共享住宅。

我的妻子篠原聰子，一直致力於研究集合住宅的過去與未來，她比我更早就注意到共享住宅的可能性。篠原擬定了共享住宅的框架，負責設計。用事務所花費二十五年終於存到的資金，實際蓋了共享住宅，並由我們自己來經營。二〇一二年完成第一棟共享住宅，共享矢來町。用自己的力量，來完成自己覺得社會所需的。我終於能回應中筋先生的遺訓：「總是在等業主發案，所以建築師才不行啦。」

人應該如何居住，從很久以前就是建築的最大課題。現代主義的建築師，也曾提案各式各樣的集合住宅，將供家庭居住的單元，以立體方式堆疊的基本模式，卻是從古羅馬以來就從未改變，當時的模式是稱為因蘇拉(insula)的集合住宅。材料從石變成混凝土、外觀變豪華以外，找不到太大的變化。僅有以私有的欲望為動力，想盡辦法讓單元的賣價更高這點，在二十世紀有了驚人的發展，以家庭為基本單位居住的系統絲毫未變。

在建築界中，針對新的共同居住體系提出了形形色色的方案。nLDK[35]的批判是其一典型。然

而，這些提案卻幾乎不可能在私部門的公寓實現。建築師經常主張應該利用公營住宅，實驗這些共同居住的新選項，但在現行包含中央的各級政府、行政機關都處於財政困難的狀況下，能實現這類公營住宅的可能性極低。

我的想法是，與其抱怨這種狀況，不如自擔風險，由自己來實現新的居住共同體。如果覺得不滿意，把時間花在說別人壞話、抱怨世界上，不如就付諸行動，實現替代方案，這是我的作法。

蓋了共享住宅後，最開心的是，跟住在裡面生氣勃勃的年輕人，好像變成了一個大家庭。我剛開設事務所的時候，上野千鶴子女士曾來拜訪，她看到睡在睡袋裡的員工，曾指出「這是某種擴張家庭呢。」核心家庭——近代家庭——最為切合二十世紀的資本主義體制，該如何超越這種形式，是上野女士等社會學家的一大研究主題。他們試圖尋找超越近代家庭的擴張家庭、多元家庭（alternative family）。

我的設計事務所確實算是一種擴張家庭，但我感覺共享住宅或許是一種適用範圍更廣泛的擴張家庭。我自己能成為這樣鬆散的大家庭的一員，跟他們一起喝喝酒、聊聊天，是我蓋好共享住宅後最大的喜悅。

這樣的經驗，讓身為建築師的我也嚐到逐漸融入社會般的滋味。建築師是做設計的人，畫設計圖的人。我雖然提倡了「負建築」，但仍然不變的是，設計「負建築」的我，還是手握特權的建築師。共享住宅裡的我，卻不是設計者，而是其中一名創作者，也是使用者。

我因在大學教書，認識了數位製造，不再只是繪製圖面的設計者，還成為了親手創造的人。在

共享住宅之中，我更強烈感覺到自己的外殼逐漸融化，或許這就是讓建築師對社會敞開，使其分

解。

從工作室到研究室

在敞開自己的過程中，我也決定要改變自己的事務所，讓它的型態更鬆散，變得更自由有彈

性。新的事務所型態的典範是研究室。二〇一八年，我在東京站畫廊舉辦個展時，察覺到我在做的

不是設計事務所，而應該是研究室(Lab)，所以也把展覽名稱取為「限之物：a Lab for materials。」

我開始覺得研究室這個單字有趣，是從我在大學有了自己的研究室以後。最先是二〇〇二年，

在慶應大學的理工學院中開設限研究室。二〇〇九年起，在東京大學的建築系裡也開設了限研究

室。我在研究室中領略了研究這種行為的樂趣和可能性。

研究室之所以有趣、輕鬆，是因為在那裡不一定要做「作品。」「作品」伴隨著必須是完美而絕對

的想像，有著不允許未完成之物的壓力。

研究室卻非如此，即使無法馬上做出結果，只要搖頭晃腦做些像研究的事即可。研究是不斷向

前的連續體，沒人會期待每一個研究都是完美且絕對的。能夠在前人的研究上，加上一點什麼，就會是好研究。

我所做的並非是名為建築的孤立「作品」，研究是人與人之間花費長時間傳承的連續體，而我的建築是其中的一小片斷片，當我一這麼想，就感覺從詛咒中被解放，心情自由到想跳起來。這讓我發現，把事務所當作研究室的話，無論做什麼案子都能愉快地進行。

案子會伴隨許多的條件。規模有大有小，有預算豐沛的，也有幾乎沒錢的。有完全尊重我們的設計的業主，也有不管我們就推動的案子。規模小或是沒有預算，還是業主不尊重我們的情況下，就很難成為「作品。」每當這種時候，我就會感到沮喪。

只不過，當我把事務所想成研究室，把它們當作研究，這些艱難的案子就突然看起來不一樣了。在案子之中，只要找到一個什麼，並成功附加上去，就會是很有價值的研究。以這種態度來進行，即便案子小又沒錢，也能找到小小的什麼。

舉例來說，光想出至今誰也沒挑戰過的，廁所鏡子的細部就讓人開心。案子一下子就變有趣，變得有意義。名為研究的框架是種魔法，能讓所有的案子變有趣。

以前的建築師，無法跳脫「作品」思考。據說丹下健三老師，只要發現某個案子無法成為「作品」，就會馬上對它失去興趣，完全不踏進事務所裡的某些樓層，因為那裡畫著無法成為作品的建築圖面。不僅案子很可憐，亦對不起蓋了這些建築的地方，負責該案的工作人員也令人同情。

285

圖像、景觀、織品

想法改變後，我開始覺得，事務所裡如果有各式各樣的「研究者」一定會比較有趣。

像是如果有研究圖像的團隊，就能大幅提升相關案子的樂趣。普通的建築事務所，會在建築快完工時，委託圖像設計師製作標誌、指標等。設計事務所提交的指標設計，是以設計師的「作品」身分被送來，所以建築與指標的關係怎麼看都有些疏離，雖然方便性、與空間的關係等都不到位，但要拜託偉大的設計師修改「作品」也不太容易。

我們則因為在研究室中有圖像設計團隊，而能夠直言不諱。因此可以提出對使用者方便、好懂、有趣的指標設計方案，它不是「作品」，而是一種「生活研究」的成果。

如此一來，在這種建築與圖像能夠對話的空間之中，所展開的空間、物質、記號、人的關係相當生氣蓬勃，有別於至今的「建築作品。」將我過去到現在的作品整理成《隈研吾建築圖鑑》的建築評論家宮澤洋洋先生，他也指出我最近的作品中，有趣的指標設計扮演了非常重要的角色。研究室的圖像設計團隊不只設計指標，有時也設計建築的標誌，還進行在博物館商店販賣的各式商品的設計。

研究室裡，也設置了景觀設計、織品設計的團隊。從前我們會委託專業的景觀設計師，如此一來，設計出來的庭院，就變成是景觀設計師這位「老師」的「作品。」我在庭院與建築之間，感受不到愉快的對話，令我心生不滿，所以拿定主意，試著在研究室裡組成景觀的團隊。成立團隊後，先是設計作業整體的時程產生變化。一般來說，是在建築設計完成後，拜託景觀設計師設計「基地裡剩下的地方。」研究室裡的景觀團隊，卻在建築配置、形狀等都未決定之前，就開始討論庭院跟植物該如何呈現。庭院不需要是設計師的「作品」，只要是適合該地的土壤、氣候，生活中愉快的一角就好。

織品設計在研究室中，也扮演了重要的角色。跟其他材料相比，我對於布這種材料，從以前就有著異常濃厚的興趣。現代主義的代表性材料混凝土、鋼鐵都太過沉重、剛硬，太不適合柔軟的身體。木雖輕且柔軟，但布又比木更輕、更柔軟，讓人想將整個身體託付給它。我好幾度挑戰，例如仿效遊牧民族的帳篷，只用布來蓋建築；或是在北海道的原野，建造出只用布的住宅等。為了挑戰、研究如何以布翻轉建築的剛硬，在研究室裡設置織品團隊。

以時尚為首的最先進技術革新也發展劇烈，織品團隊變得異常忙碌。很快就接到地毯、壁紙的設計案，甚至連服裝、帽子的委託設計都找上門。使用碳纖來作為耐震補強的創新專案（fa-bo，2015），也是因為有織品團隊才得以實現。

愈深入研究，就會感覺到，似乎可用織品來突破建築的極限、存在論的缺陷。景觀也是同樣，

要是沒有綠意，建築就會無比寂寞、冰冷。一定有不少前輩建築師，跟我有同樣的感受。

活躍在十九世紀末到二十世紀初期的英國建築師埃德溫・勒琴斯（Edwin Lutyens），其雖被譽為英國最好的住宅建築師，他的宅邸之美卻大輪園藝師格特魯德・傑基爾（Gertrude Jekyll）。傑基爾跟勒琴斯一同到英國鄉村旅行，傑基爾從中得到融合自然與建築的靈感。她也信奉威廉・莫里斯（William Morris）的美術工藝運動（Arts and Crafts Movement），率先將質感、色彩等概念引入庭園，要是沒有她的這些庭園，勒琴斯的建築就無法成立。

雷姆・庫哈斯的建築和我的建築形成對比，其建築作為物體的存在感強烈，予人剛強的印象。但他本人卻將布與綠視為補足的道具，來彌補建築違背人性尺度的大小、重量，對布與綠感興趣的程度非比尋常。跟他於公於私都是伴侶的設計師佩特拉・布萊斯（Petra Blaisse），主持聚焦在織品和景觀的工作室「Inside Outside」，賦予庫哈斯的作品潤澤、柔和。庫哈斯藉由布萊斯的柔軟而圓滿。

鄉村的網絡

限研究室裡就這麼誕生、增殖了各形各色的團隊。我一直以來對建築這種存在所抱持的不滿、壓力，促使這些團隊的形成，也自然而然開始破壞建築領域的界線也說不定。

小研究室的集合狀態，也應該是離散的。零散如雲端的研究室集合體，因新冠肺炎流行，有了更進一步的發展。東京的隈事務所原為大型組織，在新冠肺炎流行後，開始拆解、分散到全國各地。

隈事務所從第III期起，是以東京、巴黎、北京、上海等四個據點組成。東京以外的每個辦公室，都有三十人左右的工作人員，這些辦公室並非只是聯絡處，它們都有著可獨立作業的能量，可作為建築設計事務所來推動案子。依忙碌程度，在東京進行中國的案子，東京贏得的英國競圖由巴黎來推動，四個辦公室均同時制宜且有彈性。新冠肺炎流行後，反而讓我們踏入更彈性、自由的網絡關係。遠距工作成為常態，經歷過在家或在任何地方都可以工作的我們，已經無法滿足於普通的遠距工作，投入了量子型的工作型態。

起頭的是H君，其負責富山深山裡的工地。因為是日本酒的小釀酒廠建案，他每週一次從東京到當地監督工地。受新冠肺炎影響不好來來去去，他便在工地附近租了個房間，當作隈研究室的小分站。

那之後的發展由H君獨創，他嫌只有一個人工作很寂寞，找了關係不錯的兩家在地事務所，一起動手打造了共享辦公室。當地的報紙覺得有趣，很快就刊出報導〈建築師的常盤莊〉[36]，介紹這間共享住宅。

接下來還出現讓我更驚訝的發展。日本社會的常識是，建築設計事務所是畫設計圖的地方，工

289

程則交給專業的營造廠。雖然有設計施工(design-build)一詞，意思卻是大型建設公司的施工團隊，以設計部門畫的圖來施工，畫圖跟施工的人理所當然不同。

H君卻開始親手抄紙，製作要用在建築上的和紙，雖然我曾吐槽他：「你做的紙真的沒問題嗎？」但他那混合土、加入奇妙的草葉的和紙，讓建築有了更特別的味道。

對這種限研究室分站感到可能性的我，在許多的鄉村裡增設了量子狀的辦公室。新冠肺炎後的工作方式，想必會有劇烈變化。無論是誰應該都感覺得到，我們已不再需要以東京都心的超高層大樓為代表的大箱子。雖然也有意見認為轉換成在家遠距工作就好，但自家這種單位卻是封閉、惰性的。我所構想的工作型態是，在許多的鄉村中的許多分站辦公室形成網絡，組合成鬆散的研究室。其中的某一個點，理所當然也可能是自家研究室。

鄉村分站的有趣之處，在於會因此跟在地居民產生關係。目前為止的建築師，像是從大都市來的大師，是偶爾才會來的老師。基本上很難與居民形成輕鬆對話的關係。

然而，轉變成鄉村分站這種小量子，進入當地的話，因為這個量子和鄉村的量子們尺寸相當，所以容易混合。還能夠混在一起思考、一起工作。有時也會出現像H君那樣，自己動手抄紙，捨棄設計者這層身分的變異量子。我覺得鄉村分站有著這樣的可能性。

這種鄉村分站不需要永遠在同一個地方。幾年以後，或許會想從某個分站移動到另一個分站，也可能會關掉某個分站，開設新的分站。人或場所都能自由移動，不斷變化就好。為了讓限研究

室，在某天能獲得這樣的小與自由，我開始奔走。

32 日本的一級行政區。日本行政區劃分為二級，都道府縣下設市町村與特別區。

33 下町一般來說是泛指住宅密集，帶有庶民氣息的老舊街區。

34 複數的住宅以橫向連接成一排的住宅形式，各戶獨立但彼此共用牆壁。

35 在第二次世界大戰後，日本面臨嚴重住宅短缺，為在短時間內大量供給住宅而摸索住宅的標準單元，從而發展出食寢分離，有著客廳、因應人數的個別房間的居住格局，並提出 nLDK 的格局標示方法，n 代表共有 n 個房間，DK 為餐廳 (Dining) 與廚房 (KitcHen)，L 是客廳 (Living)。

36 常盤莊是位於東京豐島區的木造公寓，現已拆除。該公寓曾集結手塚治虫、藤子不二雄等多位著名漫畫家共同居住。

42

住箱

Jyubako

和戶外用品製造商的 snow peak 合作，設計了木造的拖車小屋。拖車小屋是二十世紀汽車文明下的產物，在新冠肺炎後，期待回歸自然的新生活型態下，將其重塑成「移動的家。」

　拖車小屋的標準尺寸是寬二點四、長六公尺，雖然尺寸相同，內外裝均使用木材的空間，卻創造出不同凡響

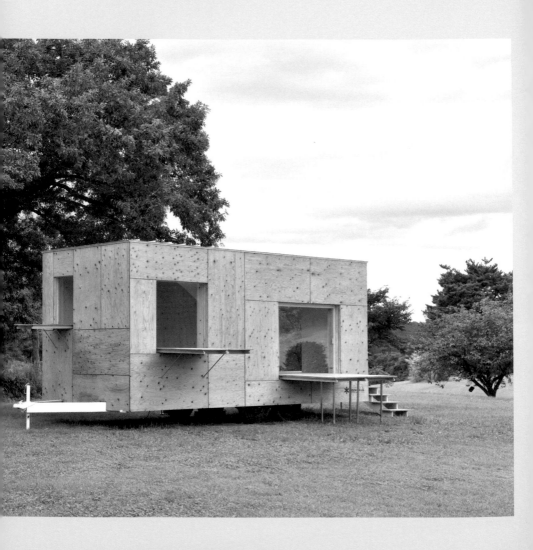

的開放感與溫度。保護
開口處的木板可翻轉，
將其攤開到綠意之中，
就可當作餐桌、吧臺，
達成連接箱與自然的任
務。住箱可在綠意中聚
集成移動式飯店、或是
內設廚房的移動式餐廳
等，創造出形形色色的
遊牧式生活。

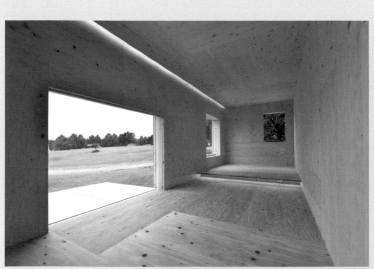

一可以集結木造拖車小屋，
用來當作新型態的旅館，
也可以在室內設置廚房和吧臺，
當成臨時餐廳使用。
這種新的「移動的家」，
是為新的遊牧生活型態所準備。

43

波特蘭日本庭園
Portland Japanese Garden

奧瑞岡州的波特蘭是美國代表性的緊湊城市，長年受波特蘭市民喜愛的波特蘭日本庭園（Portland Japanese Garden），被認為是在日本之外，最優秀的日本庭園。本案是在庭園內增設具展覽、教育（日本庭園的設計、建造方式等教學之用）、咖啡廳、商店等功能的文化村。

——

圍繞中心的活動廣場，設置擁有不同功能

的「家」，採用像村落一樣的配置。熱衷社區活動的波特蘭人，都很開心有這座「村的廣場。」每一棟「家」的屋頂都經過薄層綠化，讓人聯想到有著柔軟質感的茅草屋頂。屋簷大幅向外延伸，因為採用可以全部打開的橫拉窗門，所以就算在以多雨著稱的波特蘭，下雨天時也能通風，讓內部與外部連成一片。

—

室內大量採用奧瑞岡在地的木材，材料部分也促成了日美文化交流。後山承受土壓力的擋土牆，是由歷史可追溯到在安土城砌築石牆的穴太眾[37]，以當地的花崗岩為材料砌成。

37 活躍於日本近世時期到安土桃山時代的石工集團。

一嘗試在奧瑞岡的茂林裡，嵌入像「村」一樣不顯眼的建築。「村」的正中央是供節慶使用的廣場。在多雨的波特蘭，廣場周圍的深出簷，是受到眾人喜愛的躲雨空間。

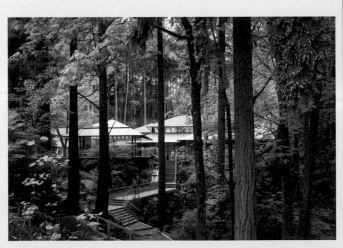

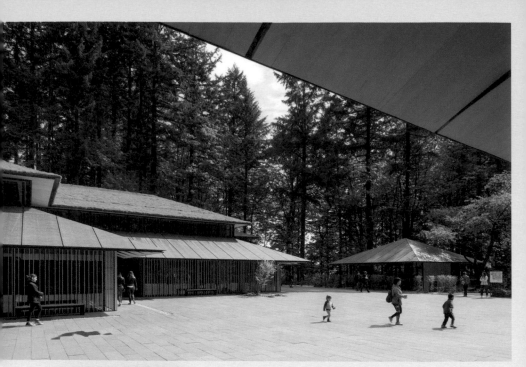

一受深出簷保護的開口處，
在春、秋兩季開放，
外部與內部連成一片。
適合波特蘭的氣候與植生的景觀設計，
是由主管這座日本庭園的內山文貞先生
負責。

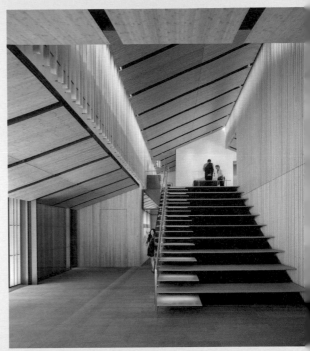

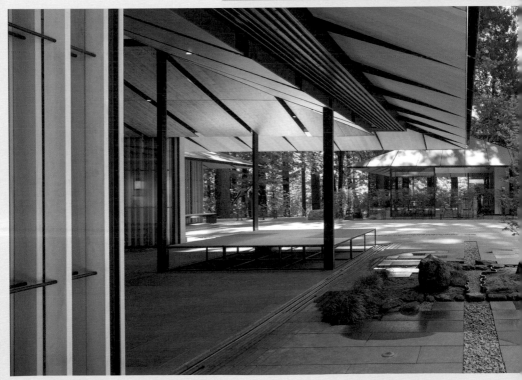

PART——IV

44

V&A 丹地
V&A Dunbee

倫敦的維多利亞和艾伯特博物館的分館，設於蘇格蘭東部的城市丹地的水岸地區，是其綠與文化的水岸再生計畫的核心。突出建於泰河之上的外牆，靈感來源是比丹地更靠北，蘇格蘭的奧克尼群島（Orkney Islands）的海崖，以不同尺寸、形狀的棒狀預鑄混凝土，隨機堆砌如崖狀。第 IV 期的我明確感受到，逼近自然的隨機雜訊，所具

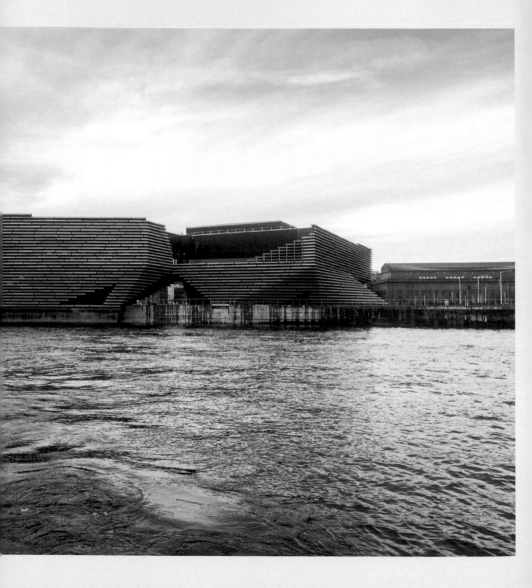

有的可能性與妙趣。在建築中心開孔，連接丹地的市街與隸屬大自然的泰河。寬敞的大廳被稱為"Living Room for the City"，同時也能舉行各種文化活動。
—

室內裝潢以同樣方式施作，將橡木板隨機鋪成鱗片狀，嘗試接近自然，挑戰公共建築的「家化。」

一貫穿丹地中心的聯合街軸線，保存在基地旁的羅伯特・史考特（Robert Falcon Scott）船長的發現號軸線，在尊重兩者之下，將這兩個幾何微分，創造出橫移的連續階梯狀形態。這種橫移、旋轉的幾何形，也重複用在達拉斯的勞力士大樓、臺灣的白石畫廊。

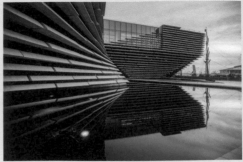

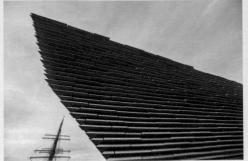

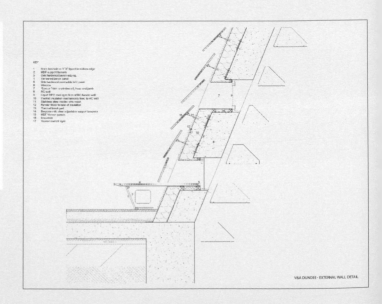

A Living
Room
for the
City

V&A DUNDEE - EXTERNAL WALL DETAIL

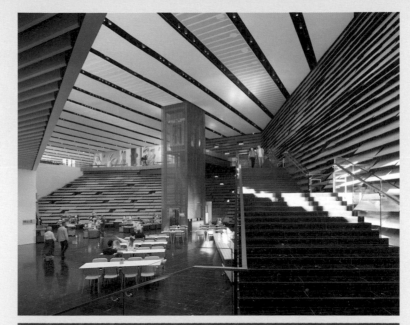

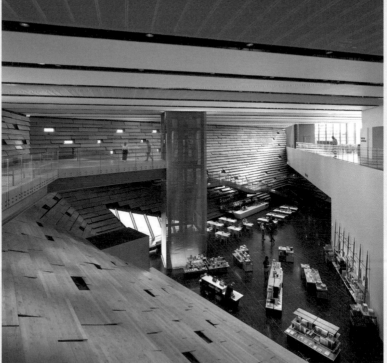

2018.09

英國、蘇格蘭、丹地
Dundee, Scotland, UK

一 以木打造的餐飲空間具人性尺度，有著別具特色的溫暖裝潢，以此嘗試打造出城市的客廳。

我在競圖簡報時，突然想到的這句口號，得到市民的贊同，還被用在博物館的手提袋、圖錄等處。

45

The Exchange
The Exchange

一貼上磁磚的混凝土造歌劇院，是二十世紀雪梨的紀念性建築。我則期待能打造出與之形成對比，柔軟、溫暖的二十一世紀紀念性建築。

在雪梨市中心的達令港的公園裡，設計了一座「木的社區中心」，從所有角度來看，都與周圍林立的高層公寓截然不同。木龍捲風是使用固雅木（accoya）彎曲後做成的板材打造，試圖將人們自然而然地引導到上層。樓層配置為一樓是美食廣場；二樓是幼兒園；三樓是市民圖書館；四、五樓是餐廳，藉由組合這些柔軟的機能和柔軟的材料，重新連結因高層公寓而瓦解的社區。木龍捲風長長的「尾巴」，延伸到隔壁地區的公園之上，為市民提供舒適的遮蔭。

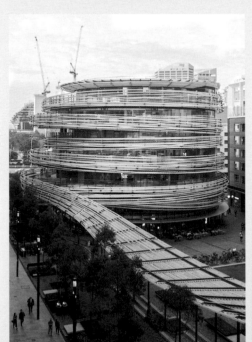

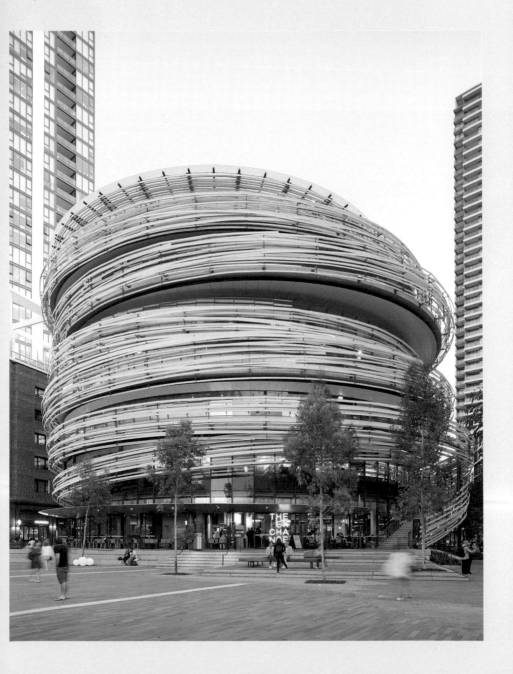

明治神宮博物館
Meiji Jingu Museum

在明治神宮的參道的中心區，靠近神橋處，設計與神宮的森林融為一體的博物館，該處森林被稱作「奇蹟之森。」設計上，先盡量降低樓板的高度、屋簷的高度，讓建築整體就如水平的薄屋頂集結而成，消除建築的存在感。再者是採用層層堆疊歇山式屋頂的結構，如此一來，從上方來的採光與低矮的屋簷便可同時成立。集結小

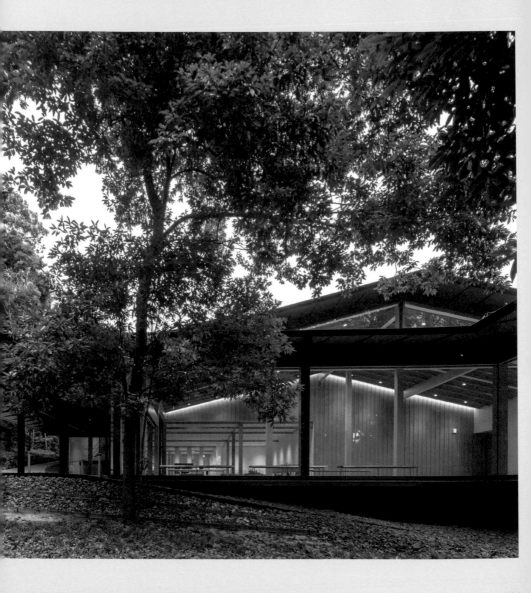

屋頂的方法，同樣用在中國美術學院民藝博物館、東京工業大學 Taki Plaza、石垣市役所等處，也稱為聚落的方法。

—

所有的硬質牆面均採用限事事務所獨特的作法，以名為大和張的設計形式來分割，外部是以金屬板，內部則使用檜的羽目板，以此減弱牆面的存在感。

—

神社建築之中，一般來說相當重視讓結構體裸露，我們仿效這點，露出鋼骨結構，且為了減弱其硬質、工業的形象，在翼板之間夾入檜木木材。

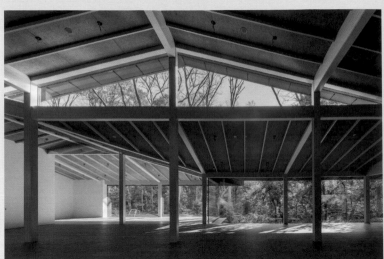

一採用鋼骨結構，賦予整體可融入森林的透明感，還在翼板之間夾入檜木的原木材，且讓它較翼板突出十公釐，以消除鋼鐵的存在感，將木的存在感放到最大。

東京都澁谷區
Shibuya-ku, Tokyo, Japan
2019.10

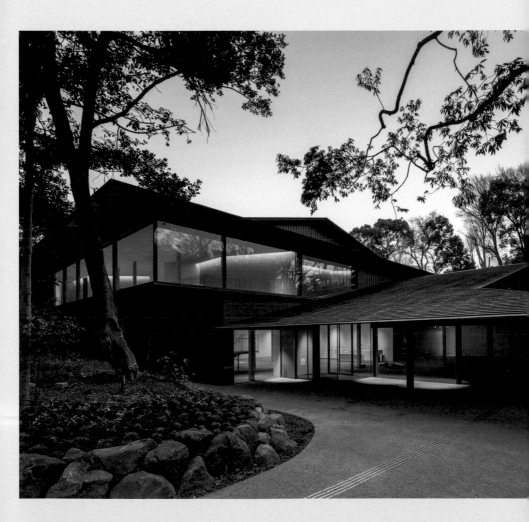

47

國立競技場
Japan National Stadium

神宮外苑亦可被視為鎮守明治神宮之森，在此設計由細瘦的小徑木集結而成的體育場，追求森林與建築的融合。靈感來自追求融入環境，進而成熟的日本木造傳統建築，重疊了四層屋頂，目的是達成反空調的環境控制，從屋頂與屋頂之間的縫隙，最有效率地引入隨季節變化的風。以電腦進行風的模擬，決定屋簷的斷面形狀、椽木的

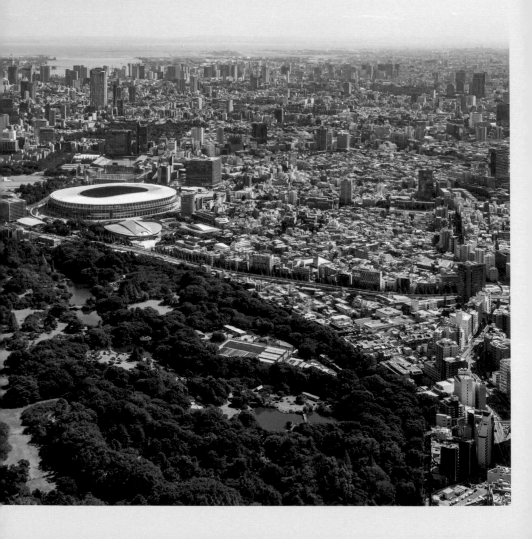

間距。日本小徑木文化是以一百零五公釐見方的角材為象徵，將其切割成三片，以斷面長寬為一百零五公釐、三十公釐的尺寸製作橡木，在更動小粒子的間距下，組成大且鬆散的整體。

│

可容納六萬人的看臺上方的屋頂，結構混合鋼鐵與木，如此一來，不只能產生從樹梢灑落陽光般的柔和氣氛，還能讓建築整體變輕、縮小基礎。觀眾席將五種大地色系的顏色隨機配置，目的是在少子高齡化的社會中，採取「人少也不會寂寞」的設計，結果在因新冠肺炎流行，未開放觀眾入場的活動中，帶來了自然的熱鬧。

一試圖以森林裡的木建築，向全世界宣揚東京這座都市的特殊之處，也就是在都市的中心區，坐擁一座鎮守之森「外苑」。

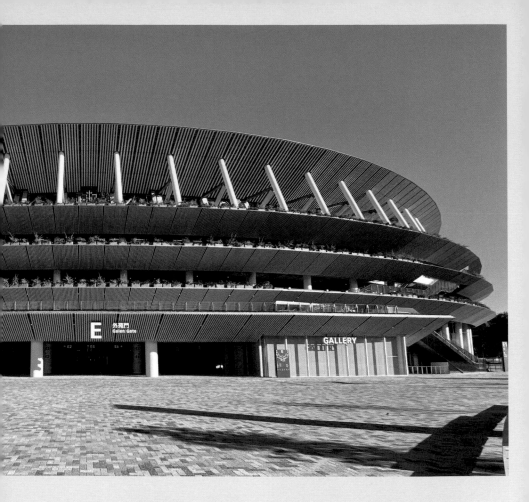

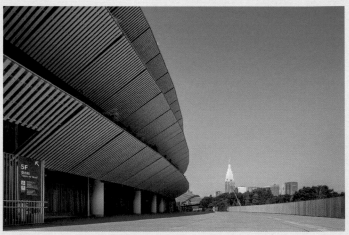

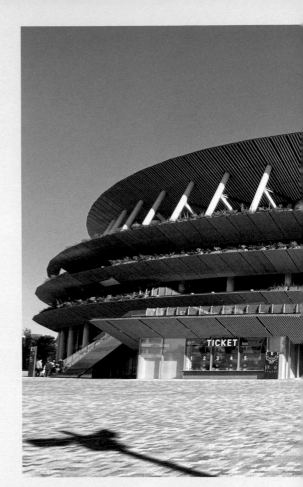

在離地三十公尺處，設計了一條一圈八百五十公尺的空中步道，命名為「天空森林。」

將其設計成在未舉辦體育賽事時，也可開放給大眾使用的公共空間，我期待這條天空步道在新冠肺炎後，可成為用來遠距工作、運動等，追求半戶外的生活型態的典型。

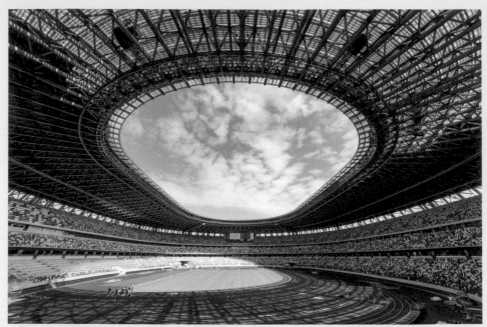

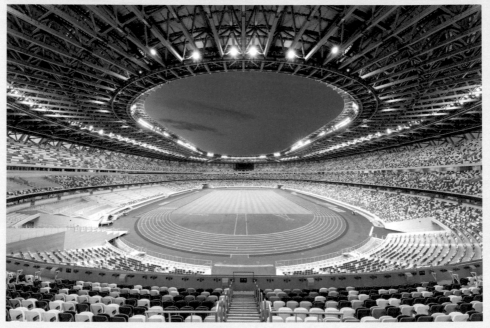

一　我去視察了世界各地的體育場，讓人在意的是奧運後的活動予人的印象相當寂寞。為了讓坐不滿的活動也不會給人寂寞的印象，我想到了將觀眾席用不同顏色拼裝，就像馬賽克一樣。結果在新冠肺炎流行，未開放觀眾入場之下，觀眾席看起來還是很熱鬧。少子高齡化時代需要的是不寂寞的設計。

48

點・線・面
Points, Lines, Surfaces

工業化社會的建築，沉淪在笨重的混凝土量體中，我思索著如何從科學、哲學的角度，來將其拆解成點・線・面的方法。我從開始學建築時，就一直在思考，愛因斯坦之後的量子力學和平行建築是可行的嗎，這本書彙整了針對這個課題，我所找到的我認為的解答。

—

大栗博司老師是以藉數學鑽研量子場論、

超弦理論聞名，為現代量子力學的先鋒，關於有效理論的物理學，我從老師身上得到線索，有效理論之前，是如愛因斯坦，試圖以單一公式解釋整個世界的統合理論，我用這種新的邏輯，嘗試解釋我直覺認同的偶發、零散的量子空間。

—

「有效理論」是指所有的理論、公式都只在特定狀況下才有效，我

感覺此也與我的場所主義環環相扣，我的場所理論試圖對抗國際化、全球化。這是份與現代主義訣別的宣言，乾脆且肯定地判定柯比意所處的階段是早於愛因斯坦的牛頓力學。

岩波書局
Iwanami Shoten, Publishers

2020.02

我最近開始認為，我所做的事，一言以蔽之或許是量體的拆解。將量體拆解成點線面，想讓它更通風。想藉由讓通風變好，重新連結人與物、人與環境、人與人。

49

高輪Gateway站

Takanawa Gateway Station

目標是不讓車站與城市隔絕，以摺紙般幾何狀的大屋頂，將月臺、車站大廳、街道連成一體。

為能讓空間有著二十世紀的車站所沒有的溫暖與柔軟，屋頂骨架由鋼骨結合福島的杉木木材製作，柱、外牆等處也以木包覆，地面也是用有著木頭質感的特殊磁磚。此外，還設計了木製長椅，整座車站

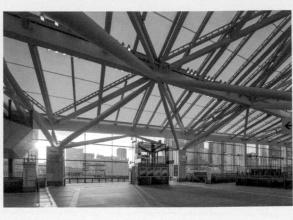

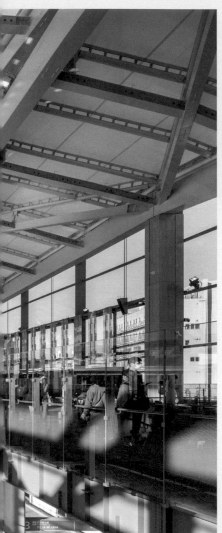

一
我果斷將鐵道上方的天花板抬高，
想在都市裡找回慶典空間，
就像十九世紀的轉運站裡有的那樣。

建築都以木包覆。

──以白色膜材結合木的骨架，創造出與日本傳統建築中的障子同質的光，回收鐵軌製成的鑄鐵製多軸接頭，使彷彿摺紙般纖細的幾何形變為可能。嘗試以木和鑄鐵，找回十九世紀的車站建築所具有在城市裡的象徵性。

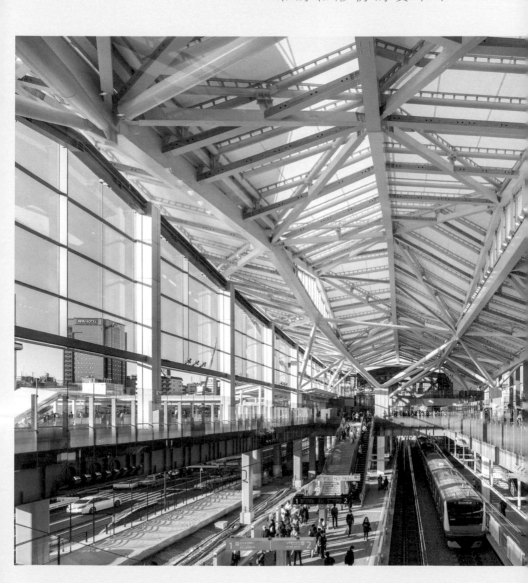

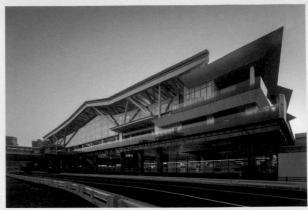

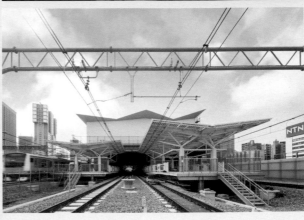

一 運用日本摺紙的幾何形態，
追求融入周邊環境的人性尺度，
並以此尋求雨水處理、結構、被動式通風
的最佳解答。

東京都港区
Minato-ku, Tokyo, Japan

2020.03

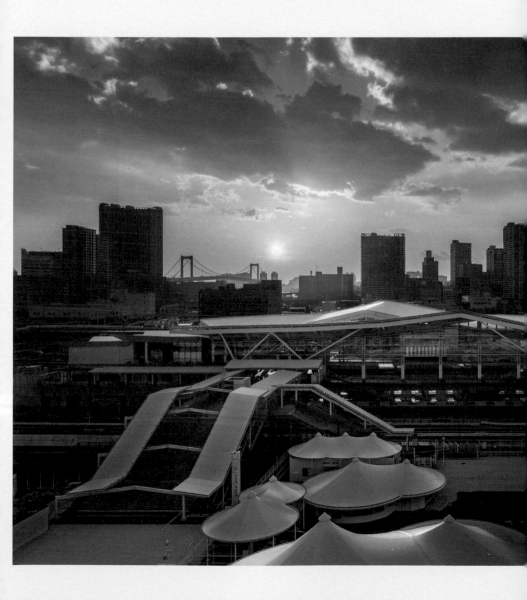

50

所澤SakuraTown
角川武藏野
博物館·
武藏野坐
令和神社

Tokorozawa Sakura
Town Kadokawa Culture
Museum

藝術、文學、博物
交錯如迷宮的跨領域型
博物館。武藏野臺地是
由構成地殼的四個板塊
碰撞而成，將其歷史與
文化以三十公尺高的「巨
石」具象化。使用的花崗
岩厚達七十公釐，為一

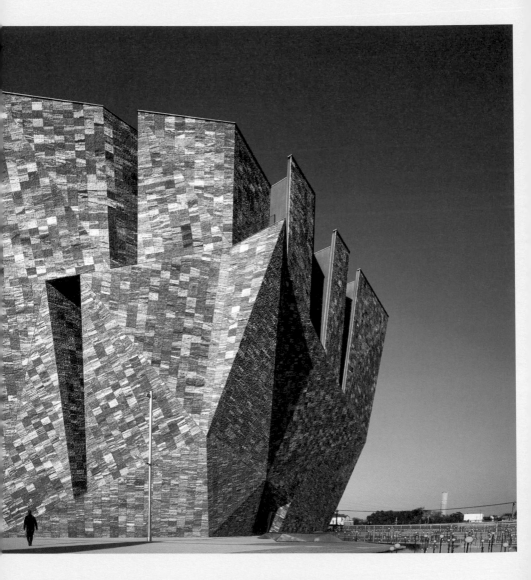

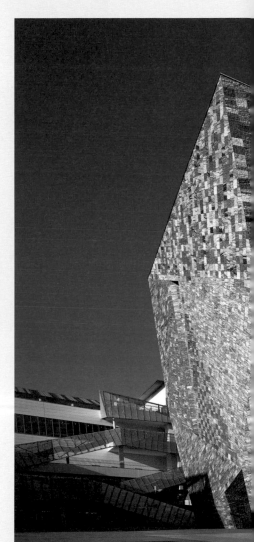

般使用在建築上的石材的兩倍以上，加工時留下敲擊的粗獷痕跡，不加以處理石材之間的差異，徹底追求材料的粗糙、野性。對野性的追求，也促成了「巨石」形態、隨機的表面切割方式。

—

「巨石」邊的「武藏野坐令和神社」，有著不尋常的流造。[38] 加妻人形式，與其旁的鎮守之森「巨石」成為一體，形成一處聖地。追求野性的結果是探求如何獲取神聖。[39]

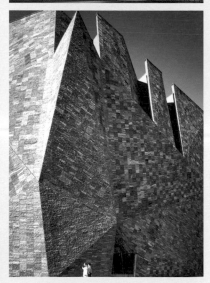

一 在設計的過程中，發現武藏野臺地是在世界少有的特殊條件下，由四個板塊碰撞形成的產物，因此嘗試將這份特殊的性質，轉譯成建築的特殊性質。

因石材厚七十公釐，為支撐這種特別厚的石材，必須採用SRC結構。

限制SRC結構的開口大小，以能有足夠強度，結果出現了這樣不可思議的形態。

38 流造為懸山頂，在非山牆側開設出入口（平入），其中一側的屋頂會向前大幅延伸。

39 入口設置在山牆側。

松岡正剛先生想出書架劇場這種前所未見的圖書館。

書架與書架以斜向排列,不對齊卻接續著的設計,串連起智慧型手機般的非連續與圖書館的真實。

PART —— IV

51

東京工業大學
Hisao & Hiroko
Taki Plaza

Tokyo Institute of Technology
Hisao & Hiroko Taki Plaza

在東京工業大學的正門旁，設計了一座丘狀建築，作為供國內外學生交流的空間。將建築埋藏是我從龜老山展望臺（一九九四）以來未曾改變的主題，將建築變為地形，則是在 V&A 丹地、角川武藏野博物館追求的主題，兩者在這裡合而為一。接續地它回歸自然。

面、作為校園一部分開放的屋頂，使用和緩旋轉的有機幾何形，以粒子狀的平臺與綠覆蓋。不單是將建築埋藏，還以平臺為粒子，試圖重現地表具有的粒子性質。

內部裝潢也設計成階梯狀的地形，地形創造的「傾斜」，使其能兼具對話與隱私。受水平和垂直支配的人工空間，以「傾斜」的力量讓

2016 — 2022

324

東京都目黒區

Meguro-ku, Tokyo, Japan

2020.12

一有許多的建築都嘗試讓建築變為地形，但卻沒有建築提出什麼是地表的解答。

我在這裡將地表定義成粒子的集合，並將其轉譯成細部。

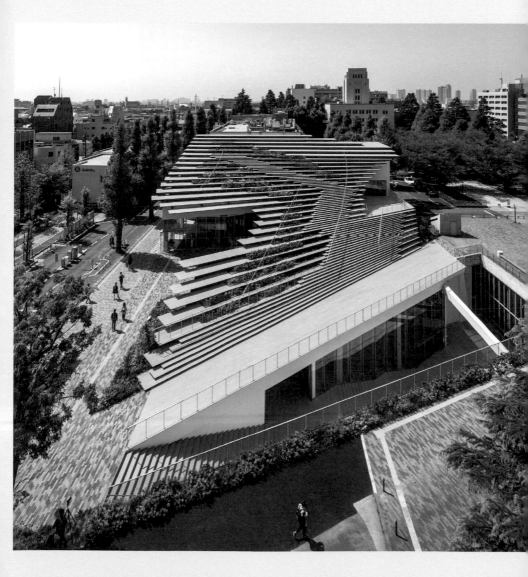

村上春樹圖書館由早稻田大學的四號館再生而成。村上春樹的小說具有獨特的隧道結構，拆掉兩塊建築原有的樓板，在中央打造出以木覆蓋的「孔＝隧道。」以這個溫暖、柔軟的孔為中心，讓原為典型的二十世紀混凝土箱子的四號館，重生為校園內的綠洲。其中包含著我的願望，希望在新冠肺炎疫情趨緩後，大學校

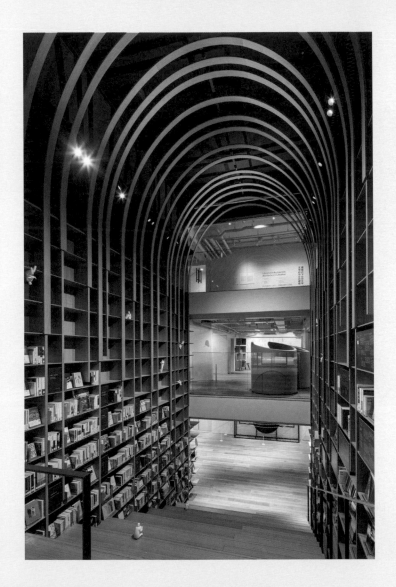

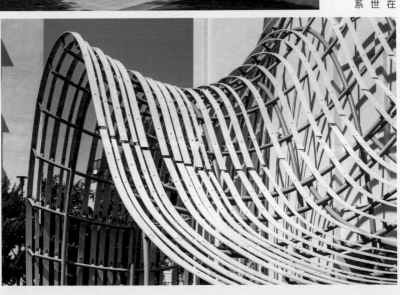

2021.03

東京都新宿區
Shinjuku-ku, Tokyo, Japan

園對地區、社會等可以更開放，工作、學習、居住的界線能夠消失。

—

木的隧道也延伸到建築之外，木製的半透明遮簷，邀請人們進入村上春樹的世界。半透明的木隧道，是將介於現實與非現實間的村上世界轉換為建築，是曖昧且現象的建築。

一 我跟村上春樹先生認識是在他得到安徒生文學獎時，在安徒生的出生地，丹麥的奧登斯（Odense）。安徒生在世界開孔，受到孩子們喜愛，村上先生也替我們，在這有系統的無聊社會裡開了孔。

53

GREENable HIRUZEN

GREENable HIRUZEN

一岡山大學設立了教木建築的建築系。

以木為中心，我與岡山開始有了許多連繫。

CLT（直交式集成板材）與鐵的建築是位於東京晴海，為活動而蓋、為期一年的設施，將其遷建到被稱為CLT聖地的岡山縣真庭，設計出以其為中心，結合地區自然與產業，環境為主題的文化據點。並增設了回收中心，該建築運用鋪設茅草屋頂的技術，致力成為里山相關技術與設計的展示中心。

CLT這項新的木材技術，因讓大型建築成為可能而備受矚目。在這個案子裡，還展現另一種可能性，其亦可作為移動式遊牧建築的單元。全日本第一的檜木產地是美作地區，真庭為其中心，CLT的產量亦是全日本最高。岡山大學創設了以木造建築為主的建築系，該地區與岡山大學攜手，試圖將該地推廣為木的聖地，並以木這項材料為媒介，重新設計當地的經濟、文化等一切。

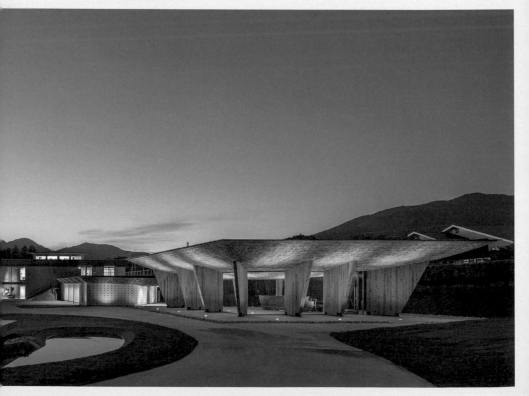

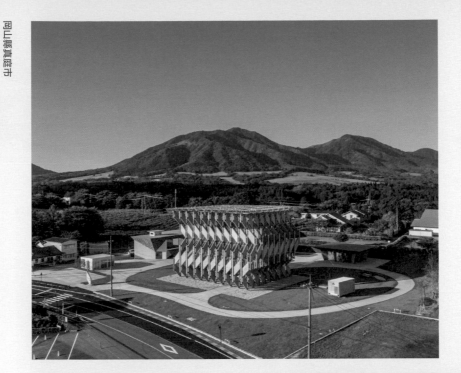

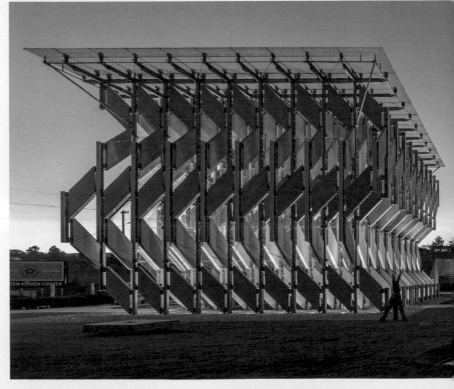

54

境町的「小建築」造街

"Small Architecture" for Community Design of Sakaimachi

茨城縣境町的綠色田園風光沿著利根川開展，我跟境町一起推動農業聯合觀光的新造街行動。

——

不是由大型箱狀建築來建構城市，而是讓木造小建築散布其間，維持鬆散的連結，藉此取代現有以汽車為主、無聊的快速道路沿線景

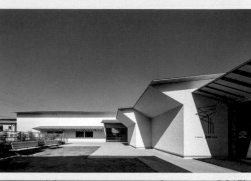

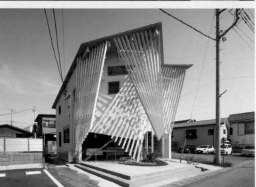

一　由上而下為S-Lab、S-Brand、S-Gallery。在短時間內一棟接一棟完成小建築，成為新的潮流。雖然每一個都不大，但讓它們一個推著一個就會成為很大的力量。

觀，讓境港逐漸成為人性、溫暖，適合步行的城市。境町也早於全國，率先導入自動駕駛公車。

個別建築設計成使用在地農特產品（猿島茶、梅山豬、蕃薯）的微型經濟平臺，農業結合建築，創造出小城市中，在新冠肺炎疫情後的新生活型態基準。

2019.03-2021.05

茨城縣猿島郡境町
Sakai-machi, Sashima-gun,
Ibaraki, Japan

1 境河岸餐廳茶藏

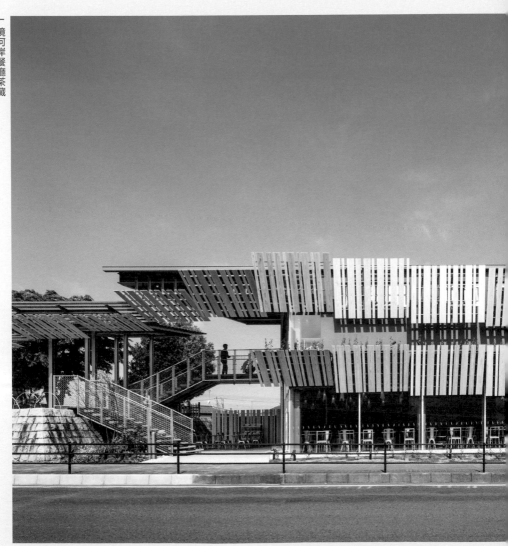

55

南三陸町
重建計畫

Working with Minamisanriku
on Post-Disaster Restoration

我在地震的兩個
星期後，造訪了道路寸
斷的南三陸町，啞然無
言。我在附近的登米市設
計了森舞臺，在石卷設
計了北上運河交流館，
大地震並非與我無關。
因為一直打電話都聯絡
不到在東北的朋友，不
管如何，想著要親眼確
認，便飛車前往。

——

那一天的南三陸

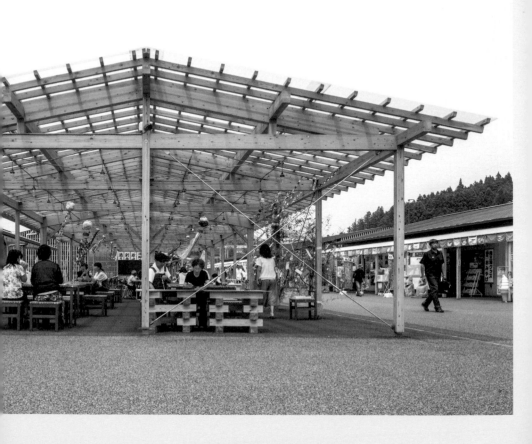

深深烙印在我眼中無法
忘卻，海嘯還未消退之
前，看起來無限寬廣的
水面與瓦礫、赤裸裸的
防災廳舍。[40]二年後的二
〇一三年，佐藤仁町長
委託我擬訂重建的總體
規劃，不是蓋大箱子，
我描繪的是有人情味、
令人懷念的木造商店街
的畫。後來實際上建成
的是，波浪板的簷廊、
空間別具特色的三三（さ
んさん）商店街[41]（二〇一
七），許多人為了吃當地
的海膽蓋飯造訪商店街。

—

志津川是流經町中
心的河川，我還設計了
架設在其上，行人專用
的中橋（二〇二〇）。中橋
是鋼骨混合木造結構的
橋，向上凸的是連接防
災廳舍與正面的上山八

幡宮的橋，向下凹的是能夠
直接感覺河川水面的橋，兩
座橋疊在一起成為二重太鼓
橋。[42]

—

中橋旁的地震傳承設
施和BRT的車站等串連在一
起，使南三陸一系列的設計
完整。

40 指原南三陸町防災對策廳舍，為
南三陸町的行政機關建築之一。

41 譯註：名稱是取如燦燦陽光的
意思，英文為 sunsun，其 logo
是以兩個三為設計，因此採音
譯成三三。

42 太鼓橋為形狀如太鼓的拱形橋
樑，重疊兩層即為二重。

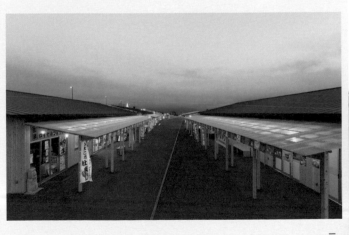

一地震之後隨即以組合屋搭
建的三三商店街、海膽蓋
飯、魚卵蓋飯都很受歡迎，
成為因地震失去城市的人
們，交流與繁榮的中心。
商店街那種臨時的感覺，
用我的話來說是「破舊」，
對這裡的人或是這裡以外
的人都很具吸引力。要在
新蓋好的建築裡，創造那
份等同於容易親近、有人
情味的「破舊」並非易事。
某方面來說，是建築師最
不擅長的部分。
我們借助了在地的南三
陸杉和半透明波浪板的
力量，試圖接近那份「破
舊」。還得力於筆觸溫暖
的圖像設計師森本千繪小
姐，幫我們設計了可愛的
章魚招牌。

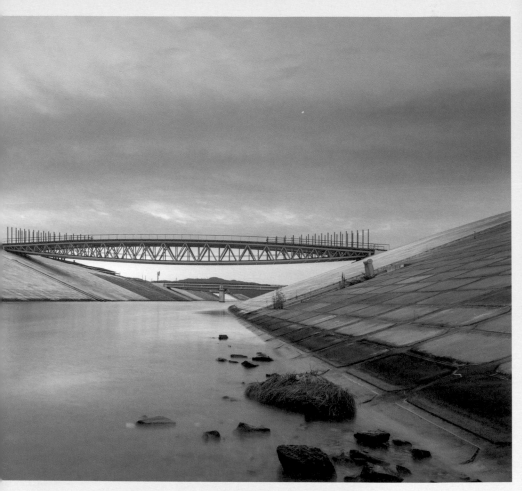

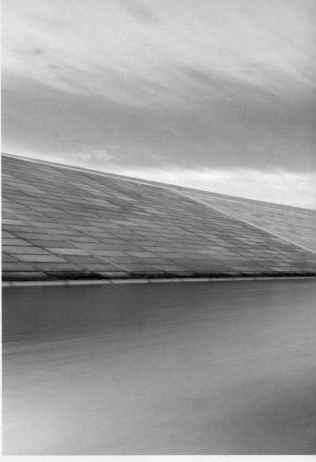

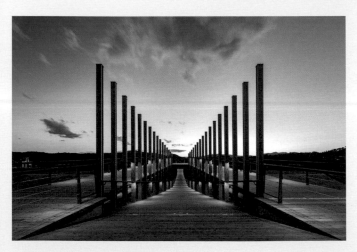

2013-2022

宮城縣本吉郡南三陸町
Minamisanriku-machi,
Motoyoshi-gun,
Miyagi, Japan

一　海德格將建築定義為橋，而不是塔。他認為塔是孤獨的，橋卻是連接兩個地方，建築也是連接某個什麼跟另一個什麼，我受他影響很深。

一直以來批判如塔的建築的我，能接到橋的設計案可說是求之不得的機會。我在此處以二重太鼓橋，連接此世到彼世，連接物質的水面和非物質的天空。不論水平或垂直，世界都由這座橋連接。

回顧之後，比起自己的變化，時代的變化更加劇烈，令人咋舌。高度經濟成長的巔峰，一九六四年的東京奧運，十歲的我受丹下健三先生的混凝土建築感動，立志成為建築師。不久之後卻發生了公害問題，進入高度成長，工業化備受責難的時代，我也偏激地轉向「偏左。」

即便如此，在我進入大學的一九七三年，建築系還是工學院最受歡迎的科系。那一年秋天，發生了石油危機，人們因認為又重、又厚、又長、又大的建設業的時代告終而騷動，建築系瞬間乏人問津，被認為未來沒有出路，受陰沉的氣氛籠罩。

但在進入八〇年代後，土地價格莫名暴漲，泡沫經濟的榮景到來。

我在那個時代開設了事務所，有那麼一瞬間相當忙碌，等到一九九一年泡沫經濟崩壞，我在東京所有的工

作都被撤案，我成為在各地流浪，微不足道的旅行匠人。後來就算在泡沫經濟崩壞快被遺忘之際，又有災害、原本預測的，平靜成熟的少子高齡化社會，最後還出現了瘟疫，就像在搭雲霄飛車，上上下下反反覆覆。

幸好有大建築、小建築、書寫的三輪車模式，讓我沒有因此對建築失去熱情，是我回顧「全仕事」下最大的發現。三輪車有著有別於一輪車、二輪車的平穩。

這樣的雲霄飛車，創造了「世代。」肩負戰後重建的丹下先生是第一世代，支撐高度成長的主力的槇、磯崎、黑川等人是第二世代。那之後是第三世代，在日本衰退下，轉向「偏左」的安藤、伊東、石山。再來是第四世代，好似消除了海外與日本間界線的我。然而，接下來卻沒有出現第五世代，或許是因為大蛻變已經終結。

只不過，後於大蛻變，從工業化社會進入到下一個時代的世界，卻非原本預測的，平靜成熟的社會，而是完全相反的殺伐的混亂時代。這場混亂威脅了建築領域能否延續。工業化社會是由建築領軍，相對於此，去工業化社會基本上是批判建築的社會。批判的力道還因社會的混亂而增強。

老實說，我對這樣的局勢並不太悲觀。經歷過雲霄飛車使我堅強，或許還讓我變得樂觀。

一直以來輔助我工作的編輯內野正樹先生，本書是從他給我的基本構想開始下筆。而在本書具體成形的過程中，感謝我的事務所的稻葉麻里子小姐一如既往的耐性。

—

二〇二二年四月十二日

隈研吾

Peoole
全仕事：隈研吾的建築人生

2023年9月初版　　　　　　　　　　　　　　　　定價：新臺幣650元
有著作權・翻印必究
Printed in Taiwan.

著　　　者	隈	研	吾
譯　　　者	林	書	嫻
叢 書 編 輯	連	玉	佳
校　　　對	胡	君	安
整 體 設 計	海 流 設		計

出　　版　　者	聯 經 出 版 事 業 股 份 有 限 公 司	副 總 編 輯	陳 逸	華
地　　　　　址	新北市汐止區大同路一段369號1樓	總 編 輯	涂 豐	恩
叢 書 編 輯 電 話	(02)86925588轉5315	總 經 理	陳 芝	宇
台 北 聯 經 書 房	台 北 市 新 生 南 路 三 段 94 號	社 長	羅 國	俊
電　　　　　話	(02)23620308	發 行 人	林 載	爵
郵 政 劃 撥 帳 戶 第 0100559-3號				
郵 撥 電 話 (02)23620308				
印　刷　者 文 聯 彩 色 製 版 印 刷 有 限 公 司				
總　經　銷 聯 合 發 行 股 份 有 限 公 司				
發　行　所 新北市新店區寶橋路235巷6弄6號2樓				
電　　話 (02)29178022				

行政院新聞局出版事業登記證局版臺業字第0130號

本書如有缺頁，破損，倒裝請寄回台北聯經書房更換。　　ISBN　978-957-08-7047-3 (平裝)
聯經網址：www.linkingbooks.com.tw
電子信箱：linking@udngroup.com

國家圖書館出版品預行編目資料

全仕事：隈研吾的建築人生/隈研吾著．林書嫻譯．初版．
新北市．聯經．2023年9月．344面．14.8×21公分（Peoole）
ISBN 978-957-08-7047-3（平裝）

1.CST：隈研吾 2. CST：建築師 3. CST：傳記 4. CST：日本

920.9931 112011954